삶은 예술로 빛난다

Life Shines with Art

일러두기

1. 책은 『 』, 잡지는 《 》, 기사는 「 」, 그림이나 사진 등 예술작품은 〈 〉의 약물로 구분하였다.
2. 인용은 ●로 표기하였고 출처는 미주로 처리하였다. 이해를 돕기 위해 저자가 단 주는 ◆로 표기하고 각주로 처리했다.

저작권 안내

삶은 예술로 빛난다

Life Shines with Art

**어떻게 살 것인가에 대한
가장 아름다운 대답**

조원재 지음

다산
초당

추천의 글

어쩌다 그림이 화제가 되면 다들 쭈뼛거리며 그런다. '제가 미술을 잘 몰라서…' 생전 들어보지 못한, 낯선 이야기로 그림을 장황하게 설명하는 미술평론가들 때문에 언젠가부터 그림은 우리에게 '잘 모르는 것'이 되어버렸다. 이 책은 다르다. 저자는 그림이 어떻게 '내 이야기'가 될 수 있는가를 자신의 구체적 경험을 통해 아주 담백하게 설명해 준다. 삶이 우울하고 서글픈 이유는 '내 이야기'가 없기 때문이다. 그래서 예술이 필요한 거다. 예술은 이야기다. 이 책으로 예술을 통해 구현되는 '이야기 있는 삶', 즉 '의미 있는 삶'의 실마리를 찾을 수 있을 것이다.

_김정운(문화심리학자, 나름 화가)

삶은 '우연히, 불현듯' 예술이 된다. 모든 이의 삶이 다 예술로 승화하는 것은 아니어서, 세상 모든 것을 처음 본 듯 늘 낯설어하는 아이 같은 예술가가 '우연히, 불현듯' 삶의 순간을 포착한다. 그러나 예술에는 정답이 없다는 사실이 우리 마음의 족쇄를 풀어준다. 어쩌면 우리 삶에도 정답이 없을지 모른다는 기대감을 품게 한다. 때로 '내가 없는 삶을 살고 있는' 것처럼 느끼는 당

삶은 예술로 빛난다

신에게 이 책은 마음속에 있는 '어릴 적 예술가'를 흔들어 깨워 '나'라는 우주로 여행을 떠나보낸다. 저자는 〈모나리자〉를 보았다는 사실이 중요한 게 아니라 자신의 민낯을 마주하는 것이 중요하다고 말한다. 그렇다. 누구든 예술을 할 수 있다.

_최재천(이화여대 에코과학부 석좌교수, 생명다양성재단 이사장)

"모든 아이는 예술가다. 문제는 우리가 어른이 된 후 '어떻게 예술가로 남을 것인가'이다." 작가는 피카소의 유명한 질문을 던지며, 어른이 된 우리가 다시 '진짜 나의 삶'을 살아가는 예술가가 되기를 바라는 마음으로 글을 써 내려갔다. 어린아이의 순수함과 창조성, 열정을 되찾은 삶, 작가는 그것이 "진심 어린" 마음, 그리고 "진심 어린" 행위에서 비롯된다고 말한다.

일상의 여유를 쪼개어 예술을 접하기란 쉽지 않다고 느꼈던 내게 작가의 메시지는 따뜻하고 뭉클하게 다가왔다. 한 장 한 장 넘길수록 예술은 시간을 내어 하는 것이 아니라, 오히려 우리 삶의 일부가 되어야 한다는 것을 느낀다. 책 속에서 생생하게 말을 거는 작품들과, 작가의 섬세한 길잡이를 따라가다 보면 어느덧 예술과 내가 부쩍 가까워진 듯한 순간이 찾아온다. 그런대로 일상을 잘 꾸려나가고 있지만 어딘가 마음 한구석이 허전할 때, 삶을 어떻게 살아가야 할지 고민이 들 때 이 책을 권하고 싶다.

_김소영(방송인, 책발전소 대표)

우리 시대 어른의 초상

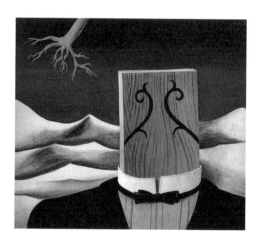

르네 마그리트 "나를 잃어버렸다."
〈정복자〉, 1926년

삶은 예술로 빛난다

우리 안에 잠들어 있는
예술가를 깨울 수 있다면

어릴 적 우리는 모두 예술가였다. 매일 아침 눈을 뜨면 세상의 모든 것이 새로운 물음표였다. 호기심은 끝을 모르고 넘쳐흘렀다. 모든 것을 만지고, 관찰하고, 맛보고, 냄새 맡고, 귀 기울여 듣는 신나는 놀이 속에서 살았다. 매일 새로운 무언가를 상상하거나 만들지 않으면 좀이 쑤셔 살 수가 없을 정도였다. 그렇게 놀다 보면 하루가 저물었다. 오늘이 아쉬워 잠들 수 없었다(그렇게 부모님의 밤을 피곤하게 만들어드렸다).

그런데 살다 보니, 우리 안에 살고 있던 예술가는 어디론가 사라지고, 우리는 어른이 되어 있었다. 이런 사실이 안타깝고 서글프기도 하지만, 어른이 되면 겪는 자연스럽고 당연한 현상이라 여기며 하루를 살아간다. 역할과 책임이라는 짐이 늘어날수록 하루는 정신을 쏙 빼놓으며 그저 녹아 사라져 버리고 만다. 오늘을 살고 있는 건지, 아니면 무언가에 끌려가며 살아지고 있는 건지 가끔 혼란스럽다. 정말로 원하는 게 무엇인지도 모르겠다. '내가 없는 삶'을 살고 있는 것처럼 느껴질 때가 있다. '나를 잃어버렸다'는 느낌을 지울 수 없다. 새로운 무언가를 봐도 지금껏 살아오며 이미 숱하게 봐온, 익히 아는 것이라 여겨져 아무런 감흥이 없다. 마그리트의 회화를 보며 '어떻게 어른이 되어서도

저렇게 신박한 그림을 그릴 수 있는지 참 대단하다'고 생각함과 동시에 정작 우리 삶에서 예술은 불필요하며 불가능한 것으로 여긴다. 아니, 돈도 밥도 안 되는 예술을 군이 할 필요가 있을까? 그렇지만, 괜찮다. 그런 상념은 잊으면 그만이다. 그런데 무언가가 계속 해소되지 않은 채 마음속에 찜찜하게 남아 있다.

마음 한편에 이런 생각을 숨겨둔 채 살아가는 이 시대의 어른들, 예술을 어린 시절 추억으로 여기고, 더 이상 자신의 삶과 관련 없는 것으로 여기고 살아온 어른들을 위해, 마음 깊숙한 곳에 먼지 쌓인 채 홀로 잠들어 있는 '어릴 적 예술가'를 흔들어 깨워 마주 보게 하고 싶은 마음을 담아 이 책을 썼다.

피카소가 이런 말을 했다.

"모든 아이는 예술가다. 문제는 우리가 어른이 된 후 '어떻게 예술가로 남을 것인가'이다."

『삶은 예술로 빛난다』는 피카소가 던진 화두에 대한 나의 대답이기도 하다. 나는 어른이 되어서도 얼마든지 우리의 삶이 예술이 될 수 있다고 믿는다. 얼마든지 우리가 예술가가 될 수 있다고 믿는다. 나는 '예술이 되는 삶'이 '진짜 나의 삶' '나 있는 그대로의 삶' '진정한 주인으로서의 삶'이며, 그때 우리가 찬란

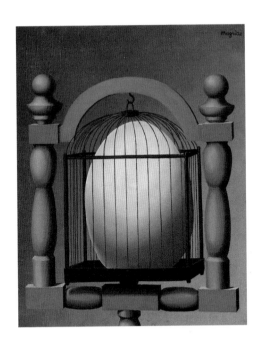

르네 마그리트
〈선택적 친화력〉, 1932년

"알에 담아 우리 안에
가둬두었던 '어릴 적 예술가'를
흔들어 깨워볼까?"

히 살아 숨 쉬며 빛난다고 믿는다. 원한다면 당장도 가능하다.
그것은 '진심 어린' 마음의 문제이며, '진심 어린' 행위의 문제이
기 때문이다.

프롤로그

예술 지식이 아닌
삶의 지혜를 사색하는 책

예술로부터 진정 얻어야 하는 것은 무엇일까? 예술에 대한 지식일까? 나는 다른 견해를 가지고 있다. 우리에게 진정 필요하고 가치 있는 것은 예술과 당신과의 온전하고 진실한 만남에서 생성되는 '지혜'다. 나는 『방구석 미술관』에서 폴 고갱을 이야기하며 다음과 같이 썼다.

"하나의 '삶'은 하나의 '별' 아닐까요? 삶을 보는 관점과 삶을 사는 방식은 이 지구의 사람 수만큼 다채롭게 빛나고 있습니다. 마치 밤하늘 자기만의 빛을 내보이는 별처럼 말이죠. 삶을 살아가는 데에 정답은 없습니다. 다만, 각자 자신이 옳다고 여기는 '삶의 빛'이 있을 뿐이죠."

"단 한 번 명멸하는 삶 속에서 우리는 무엇을 위해 어떤 행위를 할 것인가? 그 행위 속에 '진짜 나'가 있는가? 그 행위를 하는 것 자체가 '진짜 나'를 발견하고 완성하는 것인가?"

전작에서 나는 '예술가의 삶과 예술'을 이야기하며 '어떻게 살 것인가?'에 대한 화두를 글 뒤편에 숨겨놓았다. 독자가 예술

에 대해 즐겁게 알아가는 과정 끝에 자신의 삶을 사색하며 성찰하는 시간을 마련하길 바랐다.

그리고 『삶은 예술로 빛난다』에서는 독자와 함께 한 걸음 더 나아가 삶과 예술에 대해 보다 깊고 진한 대화를 나눠보려 한다. 한마디로 이 책은 '어떻게 살 것인가?'에 대한 한층 더 구체적이고 실질적인 대화로의 초대다.

너, 나, 우리의 삶이 예술이 되어 빛나는 27편의 이야기다. 매일 반복되는 지겨운 일상을 어떻게 바라볼 것인지, 볼 것이 범람하는 시대에 어떤 것에 집중해야 하는지, '보는 행위'에 숨어 있는 특별한 비밀은 무엇인지, 자신의 민낯을 마주하는 일이 얼마나 가치 있는지, 나태함의 숨은 진실은 무엇인지, 우리의 내면에 어떤 놀라운 능력이 숨어 있는지, 우리가 노력 없이도 이미 가지고 있는 천부적인 재능은 무엇인지, 매일의 평범한 일상에서 예술을 즐기는 것이 어떤 의미인지, 예술을 즐긴다는 것의 진정한 가치는 무엇인지, 나만의 고유함을 빚는 '진짜 나의 삶'이 구체적으로 무엇이며 그 길을 어떻게 걸어가야 하는지 등의 이야기를 담았다.

우리의 (흔하지만 가장 소중한) 일상에서 시작해 일과 삶 전체를 예술이라는 렌즈로 줌 인과 줌 아웃하기를 반복하며 미시적으로, 거시적으로, 입체적으로, 미적으로, 지적으로 들여다보는 놀이를 독자와 함께할 것이다. 나를 잃은 삶이 아닌 나를 단단히

챙기는 삶. 내가 없는 삶이 아닌 내가 또렷이 있는 삶. 다시 이런 삶을 살 수 있도록.

『삶은 예술로 빛난다』와 함께하는 시간이 '삶과 예술의 감미로운 이중주'를 듣는 시간이길 바란다. 바쁜 일상 속 눈앞에 쌓여 있는 과업에서 잠시 벗어나, 무엇보다 소중한 '나 자신의 삶'에 대해, 이제껏 생각해 보지 못한 색다른 관점으로 사색하는 시간이 되길 바란다. 그래서 이 이중주가 끝나갈 무렵, 마음 깊은 곳에 잠들어 있던 어릴 적 예술가를 만나길 바란다. 당신의 삶이 예술이 되기를. 당신이 예술가로 살기를. 그렇게 당신의 삶이 예술로 빛나기를. 당신과 이 책 사이에 '말로 할 수 없는' 공명이 일어난다면, 이 책은 자신의 소명을 다한 것이다.

세상의 모든 사람은 예술가다.
삶의 모든 행위는 예술이다.
그러니 예술을 하자.

2013년 9월 11일 심야에 끄적인 메모다.
그 이후, 10년간 삶과 예술에 대한 사색을 그러모아 한 권의 책으로 매듭지어, 아름다운 이 세상을 함께 살고 있는 당신에게 전할 수 있음에 찬란한 기쁨을 느끼며. 단 한 번뿐인 소중한 오

늘, 글을 매개로 당신과 함께할 수 있음에 감사하며.

2023년 여름, 녹음 속에서

조원재

프롤로그

Life Shines with Art

차례

PART 1 ∘ 나를 깨우는 질문들

PART 2 ∘ 삶을 예술로 만드는 비밀

PART 3 ◦ 지도는 내 안에 있다

"예술가의 임무는
인간을 불편하게 만드는 것이다."*

_루시언 프로이트

PART 1

○

나를 깨우는 질문들

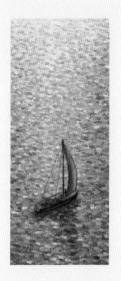

Life Shines with Art

○

반복되는 삶에
지쳤는가

　1966년 1월 4일. 화가는 캔버스에 아크릴 물감을 이용해 오늘의 연월일JAN. 4. 1966을 기록하듯 그렸다. 그렇게 작업이 끝났다면, 화가가 호기심에 한번 해봤던 시도 이상의 의미가 있기는 어려웠을 것이다. 어느 누구도 그의 작업을 기억하지 않았을 테니까. 그런데 화가는 여기서 멈추지 않았다.

　화가는 그 이후 다른 날에도, 또 다른 날에도 같은 작업을 반복했다. 생이 다할 때까지 반복할 것을 자기 자신에게 약속하며, 그날의 연월일을 기록하듯 그리는 작업을 48년 동안 반복했다. 오늘의 연월일을 반복해 그리는 그저 그래 보이는 작업. 이런 단순 반복적 노동이라면, 당시 뉴욕에서 실크스크린으로 코카콜라 병 이미지를 반복적으로 신나게 찍어 팔던 앤디 워홀처럼 조수를 고용해 대신 그리게 할 수도 있었을 것이다. 혹은 인쇄소에

온 카와라, 〈JAN. 4, 1966〉 ('오늘' 연작), 1966년

가서 기계로 찍어내면 시간과 비용을 대폭 줄일 수 있었을지 모른다. 하지만 화가는 그러지 않았다. 그저 혼자서 그날의 연월일을 작은 화면에 새기듯 그렸다. 1966년 1월 4일부터 2014년 세상을 떠나기 전 그림을 그릴 수 있는 여력이 완전히 소진될 때까지.

화가는 반복해야 하는 이 작업에 몇 가지 단순한 규칙을 두었다. 첫째, 그날의 작업은 반드시 그날 완성한다. 만약 자정까지 완성하지 못하면 그날의 작업은 파기한다. 둘째, 작업하는 날 머무른 지역의 언어로 날짜를 기록한다. 셋째, 그렇게 완성된 작품은 그날의 신문 일부분과 함께 구성한다. 화가는 이 규칙을 기반으로 한 작업을 여섯 시간 내외로 진행했다. 서른네 살 때 자신과 한 약속을 평생 지켰다. 이렇게 화가의 평생에 걸친 시간과 에너지 일부가 온전히 녹아들어 있는 '오늘' 연작이 예술이라는 이름으로 우리에게 남았다.

연월일을 쓰듯 그리고, 일간신문을 오려 붙인 화가. 온 카와라의 이야기다. 그는 평생 같은 일을 반복했다. 누군가가 그의 '오늘' 연작을 미술관에서 마주한다면, 그 반복적인 성격과 그저 연월일만 쓰인 동일한 양식의 무미건조함에 이내 무감각해지고, 얼마 지나지 않아 완전히 흥미를 잃어버릴지도 모른다. 온 카와라라는, 화가이기 이전에 한 인간이 자기와의 약속을 바탕으로 평생 밭을 갈듯 작업해 온 결과물에 그 어떤 의미도 부

삶은 예술로 빛난다

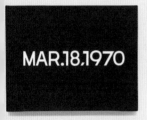
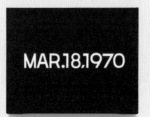
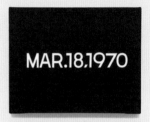

온 카와라, 〈MAR. 18, 1970〉 (3부작), 1970년

여하지 못하게 되는 것이다.

　매일 똑같은 반복은 정말이지 지루하기 짝이 없다. 그런데 공교롭게도 우리의 삶도 매일 반복된다. '오늘' 연작 작업을 평생 반복한 화가의 삶처럼, 더 나아가 연월일만 반복하는 '오늘' 연작처럼 우리는 매일 무언가를 반복한다. 매일 자고 또 일어난다. 매일 씻고 밥을 먹는다. 이런 생리적인 행위만 있을까? 매일 반복하는 일과가 있다. 학교에 가거나 일터에 가거나 혹은 어떤 일을 하거나. 그 일과를 한동안 매일매일 반복한다. 수년간 모종의 일과를 반복해 마치고 나면, 또 새로운 일과를 만들고 그것을 매일 반복한다. 일상의 생리적 행위부터 사회적 일과에 이르기까지 우리는 평생을 걸고 무언가를 반복하기를 멈추지 않는다.
　과연 지구상에 사는 사람 중 매일 전혀 다른 행위를 하며 사는 사람이 있을까? 학생, 직장인, 예술가, 사업가, 공무원, 운동선수, 연예인 등등 모든 사회적 행위를 통틀어 매일 무언가를 반복하지 않는 일이 있을까? 나는 지금 글을 쓰는 일을 하면서도 매일매일 작가로서 하고 싶은, 혹은 해야 하는 일과 행위를 계속 반복하고 있다. 누가 반복하지 않는 삶을 살고 있다고 말할 수 있을까? 이를테면 백수는 그럴 수 있을까? 딱히 할 일이 없는 일상을 매일 반복하고 있다는 점에서 그 역시 삶이 근본적으로 우리에게 쥐여 준 '반복의 숙명'을 벗어나기 힘들다.

삶은 반복으로 점철되어 있다. 그래서일까? 우리는 일상에서 반복되는 것을 무의미하게 여기는 관성에 자연스럽게 익숙해진다. 어떤 일을 처음 경험할 당시에는 분명 아주 새롭고, 너무 소중하고, 정말 감사하다고 느낀다. 그런데 하루 이틀, 한 달, 1년, 3년, 10년이 반복되다 보면 얘기가 달라진다. 처음 느꼈던 새롭고, 소중하고, 감사했던 그 모든 감정이 어디론가 사라져 버린다. 무감각해져 그 어떤 것도 음미할 수 없게 된다. 분명 내 삶 속에, 내 곁에 있지만 사실상 없는 것이 되고 만다. 내가 보고 있는 것도, 만나고 있는 것도, 하고 있는 행위도, 하고 있는 일도, 모두 다. 그렇게 삶에서 마주하는 모든 것에 흥미를 잃고 시들어 간다. 어찌 보면, 온 카와라의 '오늘' 연작은 오늘을 사는 우리 삶 이면에 숨겨져 있던 불편한 진실을 있는 그대로 말없이 드러내고 있는 게 아닐까? 혹시 온 카와라의 '오늘' 연작에서 우리 자신의 일상이 거울처럼 비쳐 보이지는 않는가?

온 카와라의 작품처럼 이우환의 작품 역시 참으로 단순 반복의 극치다. 그의 회화작품 〈선으로부터〉를 보면 거대한 캔버스에 오직 선만을 위에서부터 아래까지 그저 북북 그어놓았다. 또 다른 회화작품 〈점으로부터〉는 오직 점만을 일정한 규칙에 따라 그저 툭툭 찍어놓았다. 또 말년 작품 〈대화〉는 거대한 캔버스 위 특정 지점에 거대한 점 하나를 세워놓듯 그렸다. 그 점은 화가가

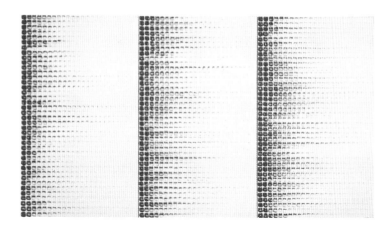

이우환, 〈점으로부터〉, 1975년

단번에 쉽게 그린 것이 아니다. 오랜 기간 동안 점을 반복적으로 적층시켰다. 그러니까 그린 점 위에 또 점을 그리기를 반복해 수 없이 중첩시켜 완성한 것이다.

이우환의 회화작품을 겉으로만 보고 누군가는 선과 점만이 반복되는 단순함과, 그의 다른 작품들과 크게 달라 보이지 않는 양식의 반복에 지루함을 느낄지도 모른다. 반복되는 선과 점이 무미건조하게만 보여서 결국 그 어떤 의미도 느끼지 못하는 것이다. 그렇게 무감각해지면 그의 그림이 우리 일상에서 숱하게 맞닥뜨리는 반복되는 것들과 크게 다를 바 없어 보인다.

그렇다면 화가는 그저 무미건조하고 무의미한 행위를 평생 반복하고 있는 것일까? 당연히 그렇지 않다. 우리는 그런 행위를

삶은 예술로 빛난다

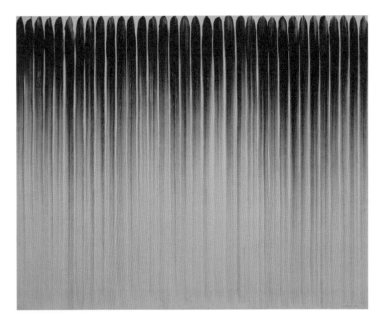

이우환, 〈선으로부터〉, 1977년

예술로 받아들이지 않는다. 그렇다면 그는 왜 평생 선을 긋고 또 긋고, 점을 찍고 또 찍고를 반복하는 것일까? 그 단순한 그리기 행위를 하는 시공간 속에서 무엇을 얻으려는 것일까? 그의 작품을 보는 우리와 무슨 대화를 나누고 싶은 것일까?

화가 이우환은 어릴 적 어머니와의 대화를 평생 잊지 못한다고 한다. 소년 시절 그는 쌀을 씻으며 노래를 흥얼거리는 어머니에게 물었다. 매일 똑같은 쌀 씻기를 하면서 어떻게 그렇게 즐거우실 수 있냐고. 어머니는 이렇게 대답했다. 똑같은 쌀 씻기처럼

나를 깨우는 질문들

보일지 모르지만, 당신은 그 일을 할 때마다 매일 다르게 느낀다고. 어떤 때는 시원한 물이 생기를 주고, 지저귀는 새소리에 흥이 오르기도 한다고. 쌀과 물과 손이 하나가 되어 잘 움직일 때가 있고, 아닐 때도 있어 매일 쌀 씻는 것이 항상 새롭다고. 어린 우환의 눈에 매일같이 반복되는 어머니의 쌀 씻기는 지루하기 짝이 없어 보였을 것이다. 그러나 어머니에게 쌀 씻기는 매일, 매 순간 전혀 새롭게 느껴지는 아름다운 행위였다. 이를 우리는 예술적 행위라고 부른다.

대체 예술은 무엇일까? 이우환은 매일 쌀을 씻던 어머니의 정신에서, 겉으로는 절대 보이지 않는 내면의 아름다움에서 자신이 평생 추구해 나가야 할 아름다움을, 예술을 발견했다. 겉보기에 오직 선과 점으로 일관된 그의 그림 앞에서 누군가 무감각해진다 하더라도, 매일 캔버스 위에 선을 긋는 화가는 그 행위를 매일 전혀 다르게 느낀다고. 매일 어머니가 쌀을 씻으며 전혀 다른 것을 느꼈듯, 화가 자신도 매일 점을 찍으며 전혀 새로운 것을 느낀다고. 겉보기에 매일 똑같은 것이 반복되는 것처럼 보이더라도, 매 순간은 항상 오직 단 한 번만 펼쳐지는 특별한 순간이라고 매일 반복적으로 되뇌며. 화가는 마치 단 한 번도 선을 그어본 적 없는 사람처럼, 마치 단 한 번도 점을 찍어본 적 없는 사람처럼, 마치 단 한 번도 그런 행위를 해본 적 없는 사람처럼 캔버스 앞에 선다. 그렇게 어제와는 전혀 다른 새롭고도 신선한

삶은 예술로 빛난다

감각으로 지금 이 순간을 온몸으로 체감한다.

화가는 거대한 캔버스 위에 점을 찍기 위해 그 앞에 선다. 어제와 달리 오늘 마주한 거대한 캔버스는 잔잔한 물결을 머금은 터키블루 바다 같다. 오늘 찍는 점은 그 바다에 풀어놓은 한 마리 흑등고래가 될 것이다. 태양과 공명을 일으킬 신묘한 위치에 고래를 풀어놓아야 할 것이다. 청명한 숨을 천천히 들이마시고 내쉬며 온몸의 상태를 세심하게 느껴본다. 오늘따라 몸이 바람처럼 가벼워 붓이 마음 가는 대로 훨훨 날아갈 것만 같다. 미세하지만 조금 더 농밀하게 배합된 물감에 붓을 담가본다. 물감의 존재감이 붓을 통해 손목까지 뜨겁게 전해진다. 붓을 캔버스와 만나게 하기 직전, 화가는 흑등고래가 다이빙할 단 하나의 절묘한 지점에 모든 집중력을 쏟아붓는다. 집중력이 가닿는 소실점의 근원으로 허리를 천천히 숙이며, 붓과 물감과 하나가 되어 거대한 회화의 심해 속으로 풍덩 빠져 들어간다.

누군가가 보기엔 반복되는 매 순간이 다를 바 없어 보일지 모른다. 그러나 매 순간의 일회성을 깨닫고 감각을 깨워 완전히 열어놓은 행위자에게 매 순간은 늘 전혀 다르고 새로운 순간으로 다가온다. 매 순간 새롭게 감각하며 새롭게 깨어 있는 화가의 행위가 물리적으로, 회화적으로 고스란히 남아 있는 선과 점 앞에 그림을 보는 우리가 선다. 그리고 그림이 우리에게 말없이 묻는다. 반복의 숙명을 지닌 우리의 삶. 그 삶을 우리는 어떻게 바

이우환, 〈대화-공간〉, 2009년

라보고, 어떻게 경험하며 살고 있냐고.

　우리는 매일 반복된 일상을 산다. 겉보기에 크게 달라 보이지 않는 이우환의 선과 점 그림처럼. 겉보기에 크게 달라 보이지 않는 온 카와라의 '오늘' 연작처럼. 이들의 그림은 우리네 삶의 그 불편한 진실과 쏙 빼닮아 있다. 그러니 이우환과 온 카와라의 작품을 곰곰이 잘 들여다보자. 겉보기에 크게 달라 보이지 않을 뿐 가까이 다가가 곰곰이 뜯어보면 각각의 요소가 지닌 크나큰 차이에 놀라움을 금치 못하게 된다. 이우환이 평생 그린 선과 점은 모두 똑같지 않다. 온 카와라가 쓰듯 그린 연월일은 기계로

삶은 예술로 빛난다

찍어내지 않고 직접 그려서 모두 조금씩 다르며 그만의 특별함을 지닌다. 왜 다를까? 그들이 그림을 그렸던 모든 순간이 전혀 다른, 전혀 새로운 순간이었기 때문이다. 나는 겉보기에 무미건조해 보이는 그들의 그림에서 그 진실을 머리가 아닌 몸으로 흡수하듯 느낀다. 그렇다. 매 순간은 오직 단 한 번뿐인 전혀 새로운 순간이다. 아무리 반복된다 하더라도.

일기일회一期一會라는 말이 있다. 평생에 이뤄지는 단 한 번의 만남, 단 한 번뿐인 일. 이 말은 차 마시는 행위를 예술로 승화시키는 다도茶道에서 쓰인다. 어제도 차를 마셨고 엊그제 역시 차를 마셨지만, 차를 마시는 지금 이 순간은 평생에 단 한 번 일어나는 일임을 가슴에 새겨 차 한 모금을 아주 새롭게 음미한다는 마음의 자세다. 이것은 다름 아닌 한 인간이 지닌 지성의 문제로, 누군가가 가르쳐주고 알려준다고 얻을 수 있는 것이 아니다. 한 인간이 내면에 지닌 지성으로 해내는 일이다. 우리의 일상이, 삶이 아무리 매일 반복되더라도 매 순간은 진실로 새로운 순간이다. 우리가 지성을 발휘해 그 진실을 매일 매 순간 의식하려 노력한다면, 무미건조하게 여기던 것들이 전에는 미처 알지 못했던 전혀 다른 의미로, 전혀 다른 아름다움으로 다가올지 모른다. 그렇게 우리의 평범한 삶 속에 듣도 보도 못한 색과 형과 향을 지닌 꽃이 피어날지 모른다. 그렇게 우리의 삶에 예술이 피어날지 모른다.

○

삶이라는 백지 위에 무엇을 어떻게 그릴 것인가

궁정화가는 그림을 그리기로 했다. 이번에야말로 전례 없던 그림을 그려볼 참이다. 화가로서 그의 기량을 무척 아끼는 국왕이 사랑하는 공주의 초상을 그려달라 명했다. 화가는 고민에 빠졌다. 국왕이 자신에게 거는 기대가 그 어느 때보다 컸기 때문이다. 화가는 마치 살아 있는 것처럼 생생하게 그려내는 것에는 이미 도가 텄다. 하지만 그의 전작들을 통해 국왕도 익히 알고 있는 그런 수법으로는 아무리 최선을 다해 공주를 그려봤자 국왕내외를 기대 이상으로 만족시키기는 어려울 것이라는 직감이 들었다. 국왕의 눈을 번쩍 뜨이게 할 획기적인 아이디어가 필요했다. 그는 국왕에게, 더불어 스스로에게도 자신이 서양미술사상 유례없는 재능을 지닌 독보적 화가임을 증명하고 싶었다.

그는 가장 먼저 화면 전체를 어떻게 구성할지 숙고했다. 과

거 거장 중 어느 누구도 시도하지 않았던 참신한 화면을 창조하고 싶어 했다. 생동감 있으면서도 안정감이 넘쳐 흘렀으면 했다. 그 모순된 두 가지 요소가 한 화면에서 성공적으로 조화롭게 살아 있기를 바랐다. 화가는 국왕에게 공주의 초상을 의뢰받았지만, 그림의 참신함과 생동감을 살리기 위해 과감한 결단을 내렸다. 공주의 주변 인물들을 그림 속에 등장시키기로 한 것이다. 어린 마르가리타 공주를 돌보는 시녀들과 난쟁이, 그리고 강아지를 대거 그림 속 배우로 캐스팅했다.

수많은 인물이 그림에 등장하면 자칫 난잡해질 수 있다. 그 누구보다 어여쁜 공주가 빛나야 할 그림에서 초점이 이리저리 흩어져 버려 국왕 내외의 눈살을 찌푸리게 할 가능성도 농후하다. 자칫 불안정하게 보일 수 있는 인물 군상을 어떻게 조화로우면서도 안정감 있게 구성할지에 대한 해답. 그것은 이미 화가의 머릿속에 또렷이 나와 있었다. 수십 년간 자기만의 방식으로 자연을 탐구하고, 회화를 파고들며 쌓아온 자신만의 미적 감각이 낳은 결과였다.

화가는 그림 전경에 등장하는 모든 인물의 형상을 삼각형으로 만들었다. 그러니까 마르가리타 공주, 시녀들과 난쟁이, 강아지의 형상이 삼각 형태를 띠게 한 것이다. 그러자 인물을 조화롭고 안정감 있게 구성하는 문제는 삼각형을 어떻게 배치할까 하는 문제로 단순화되었다. 더불어 화가는 그림의 주인공인 공주

나를 깨우는 질문들

에게 새하얀 드레스를 입히고 공주를 가장 안정적인 정삼각형으로 만들어 전경 중앙에 배치했다. 이렇게 화면 전체에 생동감과 안정감을 동시에 부여하면서도, 그림의 주인공인 마르가리타 공주에게 시선이 가장 먼저 향하도록 했다.

더불어 그림 배경은 삼각형이 아닌 사각형의 구성을 취했다. 방 전체, 액자, 거울, 문, 계단 등 사각형의 사물을 어두운 색채로 배경 전체에 대담하게 배치했다. 이로써 전경에 삼각형 인물 군상들이 배경과 난잡하게 섞이지 않고 또렷이 도드라지는 효과를 내면서도, 독특한 느낌을 자아내는 사각형 구성의 배경을 창출했다.

그림 전체를 멀리서 바라보면, 전경에 삼각형 산들이 사이좋게 펼쳐져 있는 가운데 사각형 구름들이 하늘 위에 둥둥 떠 있는 듯한 느낌을 받게 된다. 화가는 산과 구름이 한데 어우러진 스페인 풍경에서 이 그림의 전체 구성에 대한 영감을 얻은 것일까?

마르가리타 공주를 그리는 이번 작품은 이것만으로도 충분히 국왕 내외를 흡족하게 할 만했다. 그럼에도 화가는 회화를 향한 열정과 상상력을 여기서 멈추지 않았다. 그는 자기만의 독특한 회화적 위트를 그림 속에 (조금은 파격적으로) 녹여보면 어떨까 하는 모험심에 사로잡혔다. 화가는 이 그림의 의뢰자이자 소유자, 이 그림을 가장 먼저 볼 국왕 내외를 그림 속에 등장시키기로 했다. 그것도 유례가 없는 기발한 방식으로!

국왕 내외를 그냥 그림에 그려 넣으면 흔하고 재미없어 하품만 나올 게 뻔하다. 그래서 화가는 그림 속에 거울을 그리고, 그 거울 속에 국왕 내외를 그려 넣는 기발한 아이디어를 떠올린다. 그림 속 거울에 비친 국왕 내외. 이것은 국왕 내외가 작품 앞에 섰을 때 실제로 그림 속에 있다는 착각이 들게 하는 마법의 주문이 될 터. 화가는 이 촌철살인의 구성을 상상하며 이렇게 생각했을 것이다. '이로써 국왕 내외를 놀라 자빠지게 할 모든 준비가 끝났다.'

화가는 아직 그림을 그리기 위해 붓을 들지 않았다. 그보다 먼저 그림 전체를 어떻게 구성할지 고민만 하는 중이다. 아직 붓도 들지 않았음에도 화가는 이미 강하게 직감하고 있다. 이 그림이 자신이 그려왔던 그 어떤 작품보다 빼어날 것임을.

'후대에 예술가들이 내 작품을 기억한다면, 아마 이 작품을 가장 먼저 꼽지 않을까?' 150년 전 이탈리아에서 라파엘로가 자신의 대표작 〈아테네 학당〉 속에 자기 얼굴을 그려 넣었던 것처럼, 화가 벨라스케스는 이 그림에 자신의 얼굴뿐 아니라 전신을 그리는 대담한 시도를 하기로 한다. 당대를 대표하는 화가로서 자신감의 발로였다. 그 자신감의 크기만큼 화면 좌측에 거대한 캔버스를 세운다. 캔버스 뒤편에 삼각형과 사각형의 구성을 슬쩍 드러내며 화면 전체의 구성이 쏟아내는 기묘한 매력의 비밀이 무엇인지 살며시 귀띔한다. 화가는 붓과 팔레트를 손에 들고

그림 바깥을 응시하고 있다. 그렇다. 그는 '그림 바깥에서 그림을 보고 있을' 국왕 내외를 바라보며 그들의 초상을 그리는 중이다. 이렇게 설정해 놓은 이상, 공주의 초상을 주문했던 국왕 내외도 화가를 거대하게 그려 넣은 것에 토를 달기 어려울 것이다. 오히려 화가의 넘쳐흐르는 회화적 재치에 혀를 내두르며 '자네는 역시 스페인 역사상 최고의 화가네'라고 극찬할 수밖에….

캔버스 전체를 관조하며 구성에 대한 구상을 마친 벨라스케스. 이제, 붓을 들어 그림을 그리기 시작한다.

미술을 사랑하고 즐기는 사람이라 그런지 나는 언젠가부터 우리 삶이 그림 그리기와 같은 것이 아닌가 하는 생각에 사로잡히게 되었다. 삶은 단 한 장의 백지를 던지고 우리에게 묻는다. 무엇을 그릴 거냐고. 삶이 던진 그 백지 앞에 우리는 붓이 된다. 태어나 삶이 진행되고 있는 이상 우리는 스스로 선택해야만 한다. 삶이라는 백지 위에 무엇을 어떻게 그릴지를.

삶이 예술이라면, 우선 떠오르는 대로 칠하거나 닥치는 대로 그리는 것은 올바른 순서가 아니다. 더욱이 삶에는 시간이라는 변수가 있다. 그림은 틀리면 고칠 수 있지만, 삶은 그럴 수 없다. 시간이 흐르면 그것으로 끝이다. '단 한 번뿐'이라는 일회성이 있기에 졸작이라고 쉽게 버리고 다시 시작할 수도 없다.

그러므로 당신의 삶이 예술이라 생각한다면, 지극히 작은 부

　　　　삶은 예술로 빛난다

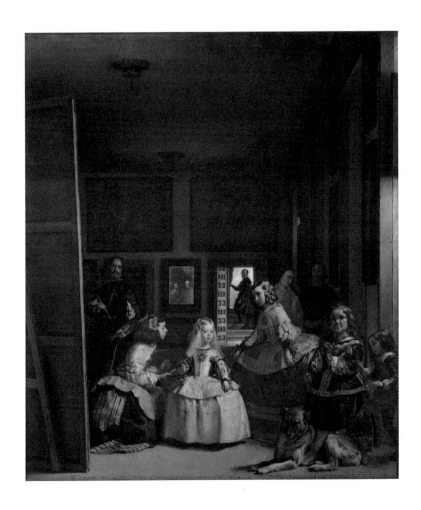

디에고 벨라스케스
〈시녀들〉, 1656년

"그림 자체가 구성의 힘이
무엇인지를 증명한다."

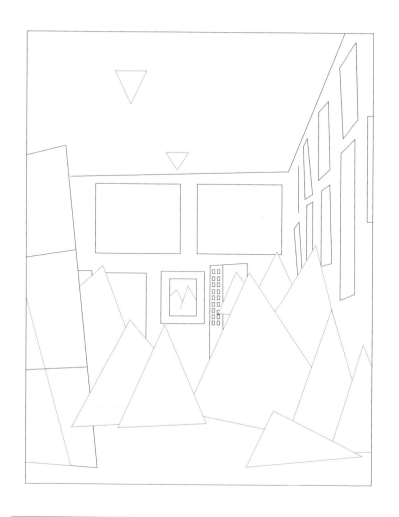

벨라스케스 〈시녀들〉 구성 통찰
(삼각형과 사각형의 공간 구성)

"그렇다면, 이 작품의 실체는
'인물이 있는' 군상화인가?
'산과 구름이 있는' 풍경화인가?
'삼각형과 사각형의 구성이 있는'
추상화인가?"

분을 어떻게 그릴지 골몰하기 전에, 바로 옆에 어떤 색을 칠할지 집착하기 전에, 일단 붓과 팔레트를 내려놓자. 봄바람처럼 선선한 마음으로. 그리고 당신에게 주어진 삶이라는 '단 한 장의 백지' 전체를 조망해 보는 시간을 마련하자. 이제껏 당신이 겪어온 모든 것을 곰곰이 살펴보며, 그렇게 당신의 내면을 깨워 섬세히 어루만지며 당신만의 삶을 어떻게 구성할지 탐구하는 시간을 가져보자. 일상의 관성에서 과감히 벗어나 그런 시간을 '창조'해 보자. 화가가 거대하고 흰 캔버스 앞에서 멀찍이 떨어져 화면 전체의 구성을 오랫동안 숙고하듯, 글쓴이가 몇 페이지 안 될 글의 전체 구성을 짜겠다고 몇 개월을 고민하듯. 삶에서 나온 예술을 할 때도 그러한데 그 예술을 낳는 삶에 그런 시간이 필요한 것은 생각할수록 너무나 당연하다.

구성의 시간, 우리의 오직 단 한 번뿐인 삶을 위한 시간. 전체를 조망해 보았을 때 우리 삶은 어떤 독창적인 구성을 취하고 있을까? 그것은 얼마나 나다운 것일까?

나를 깨우는 질문들

○

보기를
스스로 결정하며
살고 있는가

화창한 오후, 제주 북오름 근처 어느 카페에 앉아 햇발 담긴 책을 읽고 있었다. 한 커플이 카페에 들어왔다. 그들은 카운터에서 차를 주문하고 자리에 앉았다. 그리고 각자의 스마트폰을 보기 시작했다. 제주에 여행을 온 거라면 제주에 대한 감상을 나누어 볼 수도, 카페 공간을 구경해 볼 수도 있고, 그러다 그 공간 어딘가에서 사람들을 고요히 응시하고 있는 러시안블루 고양이를 발견할 수도, 아니면 아무 생각 없이 목을 타고 넘어가는 차의 따뜻함을 느끼며 쉬는 시간을 가질 수도 있을 것이다. 그러나, 그들은 스마트폰 화면만을 내내 바라보다 한 시간도 안 되어 카페를 떠났다.

알다시피 우리 일상에서 이런 모습은 이제 특별한 것이 아니다. 너무 흔한 풍경이라서 당연하게 여길지도 모르겠다. 그런데

삶은 예술로 빛난다

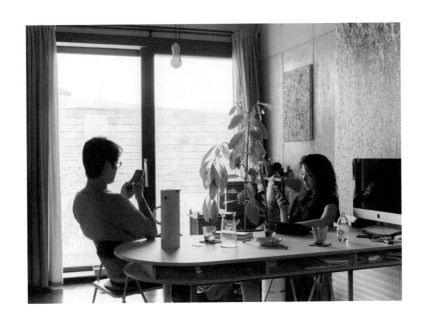

정희승
〈Work in Progress(작업 중)〉
2020년

"같은 공간에 있지만 스마트폰과
대화하고 있는 두 사람의 흔한 일상
풍경. 그 풍경을 작가는 사진으로
말없이 보여주며 묻고 있다. 어떤
생각과 느낌이 드는지."

일상에서 당연한 것을 다른 각도에서 곰곰이 생각해 보면, 사실 당연하지 않은 것이 많다. 부지불식간에 침투하듯 스며 들어와 어느새 당연한 것이 되는 것이다.

얼마 전 지하철을 타고 집으로 향하는 길이었다. 문득 주위를 둘러보니 졸고 있는 사람을 제외하고는 모두 스마트폰을 들여다보고 있었다. 무엇을 보고 있나 궁금하던 찰나, 옆자리에 앉은 이의 스마트폰 화면이 보였다. 그는 화면에서 무한히 쏟아져 나오는 이미지와 영상을 보고 있었다. 쉼 없이 손가락을 움직이며 눈길을 끄는 이미지를 찾고 있었다. 네댓 개의 이미지를 손가락으로 넘기다 뭔가 눈길을 끄는 이미지가 나왔는지 손가락 운동을 멈추는가 싶었다. 그러나 그 관심은 그리 오래가지 못했다. 3초 만에 관심이 사라졌는지 무의식적으로 익숙한 손가락 운동을 시작했고, 다시 3초 동안 눈을 즐겁게 해줄 이미지를 찾아 스마트폰 화면 속으로 빨려 들어갔다. 물이 부족할 때 갈증이 나는 것처럼 이미지에 대한 갈증을 느끼는 것 같았다. 무엇보다 중요한 것은 스스로 그 행위를 멈추지 못한다는 거였다. 무언가 잘못되어 가고 있었다.

문득 요즘 불면증에 시달리고 있다는 지인의 토로가 떠올랐다. 자기 전 침대 위에서 스마트폰을 보다 보면 두세 시간이 훌쩍 지나 있고, 그 이후엔 잠이 잘 오지 않는다고 했다. 왜 그렇게 되었냐고 물으니 자신도 모르게 중독되어 어쩔 수 없이 계속 보

삶은 예술로 빛난다

게 된다고 했다. 사실 지인의 이야기는 이미 사회 문제가 된 지 오래다. 섬뜩한 기분이 들었다. 수익 극대화를 위해 사용자가 스마트폰을 오래 보게끔 유도하는 사업자의 기획이 이제는 사용자의 건강과 일상을 해치는 수준까지 이른 것 아닌가?

나는 고개를 들었다. 여전히 모두 스마트폰을 보고 있었다. 불현듯 이런 생각이 들었다. '과연 지금 스마트폰을 통해 보고 있는 수많은 것을 우리는 얼마간 기억할까? 한 달? 일주일? 아니… 내일이라도 기억하고 있을까?' 하루 24시간 중 무의식적으로, 습관적으로 미디어 화면을 보는 비중이 점점 늘어나는 우리 일상의 풍경을 되뇌며 이런 의문이 들었다. '우리는 보는 것을 스스로 결정하며 살고 있을까?'

정말 스스로 원해서 보는 것일까? 지금 보는 것을 스스로 결정한 것일까? 이 세상에 볼 수 있는 것이 무수히 많음에도 지금 보는 것을 정말 보고 싶어서 보는 것일까? 혹은 아무것도 보지 않겠다고 결정할 수 있음에도 쉴 새 없이 뭔가를 보는 일에 익숙해지는 걸 넘어 중독된 것은 아닐까? 그래서 한시라도 무언가를 보지 않으면 금단 증상과 비슷한 답답함을 느끼게 된 것이 아닐까? 우리는 정말 '보기'를 스스로 결정하고 있는 것일까?

내가 미술을 사랑하는 이유 중 하나는 바로 이 지점에 있다. '보기'를 온전히 나 스스로 결정할 수 있다는 것. 그것은 미술이

내게 주는 자유이자 축복이다. 미술작품을 만나 대화를 나누는 모든 시간은 내가 보는 것을 온전히 스스로 결정하는 시간이다. 미술작품은 아무 말도 하지 않는다. 어떤 것을 어떻게 보라는 등 설명해 주지 않는다. 미술작품은 그저 그곳에 있을 뿐이다. 그저 물리적으로 거기 있다. 나는 말 없는 그 물체 앞에서 그저 내가 보고자 하는 지점을 온전히 스스로 결정한다. 대개 육감적으로, 혹은 직관적으로 강한 호기심을 끄는 지점을 바라본다. 누군가 보여주기 때문에 보는 것이 아니라, 누군가 어디를 어떻게 보라고 가르쳐주어서 보는 것이 아니라, 나 스스로 그 작품의 특정 부분에 강렬한 호기심이나 매력을 느껴 보기로 결정하는 것이다.

얼마 전, 미술관에서 권진규의 자소상을 만났다. 머리와 어깨만이 드러나 있는 극도로 단순한 흉상 조각이었다. 형태가 단출하고 크기가 왜소해 화려하지도 눈에 띄지도 않는다. 그렇지만 멀찍이 떨어진 곳에서부터 느껴진다. 그 단출하고 왜소한 조각에서 기이하게 발산되는 완고한 기운이. 나는 그 기운에 끌려 자소상에게 다가간다. 그리고 어느 누구의 지시나 안내 없이 내 육감과 직감이 이끄는 대로 자소상의 에너지가 응결되어 있다고 감지되는 미간에 시선의 초점을 맞추기 시작한다. 그리고 오랫동안 보기를 결정한다. 권진규가 그야말로 혼을 담아 빚어놓은 것이 명백하게 드러나는 미간을 뚫어지게 관찰하고 또 바라본다. 바라보고 또 바라보며 그가 이 미간에 에너지를 응축해 발

　　　삶은 예술로 빛난다

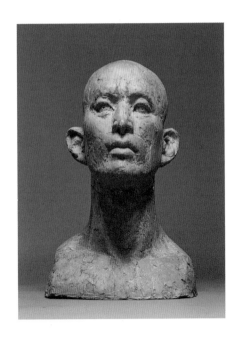

권진규
〈자소상〉, 1967년

"어디를 보기로 결정할 것인가?
 그것은 당신의 권한이다."

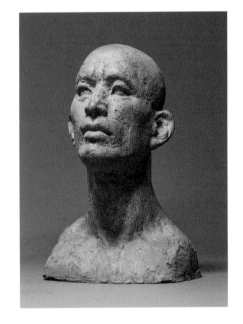

산해 내기 위해 자소상 전체를 만들었음을 직감한다. 나는 지금 글을 쓰고 있지만, 그 미간에서 뿜어져 나온 한 존재의 강인하고 완고한 기운은 내 마음속에 여전히 잔향으로 남아 있다. 이 모든 체험과 느낌과 기억은 오직 내가 그 자소상의 전체와 미간을 보기로 결정한 것에서 비롯되었다. 내가 누군가를 만나 30분 동안 얼굴을 바라본다고 해서 이렇게 고농도로 응축된 존재 내면의 강인함과 완고함을 느낄 수 있을까?

　미술작품을 만나 대화를 나눈다는 것은 결국 '무엇을 어떻게 볼 것인지'를 우리 스스로 온전히 결정해야 한다는 의미다. 즉, '보기의 결정권'을 온전히 행사하는 시간인 것이다. 일상에 쉼 없이 쏟아져 들어오는 '볼 것'의 범람. 우리 스스로 무엇을 볼 것인지 고민하고 결정하기도 전에 볼 것은 우리의 눈으로 닥쳐 들어온다. 일상에서 미약해지기 십상인 '보기의 결정권'은 미술작품을 볼 때 최대치가 된다. 미술작품은 '나를 보라'며 유혹하지도, '여기를 어떻게 보라'며 가르쳐주지도 않는다. 오히려 그것을 보는 우리 스스로가 '말로 표현하기 힘든 어떤 것'을 작품에서 감지해 '지대한 관심을 가지고' 보기를 결정한다. 보기의 결정권을 온전히 발휘하며 자유롭게 누리는 '미술의 시간'. 이것의 진가를 깨닫고 흠뻑 즐기다 보면, 일상의 모든 것에 대해서도 '보기의 결정권'을 행사하는 힘이 생긴다. 누군가에 의해 보여지고 있는 것들에 속수무책으로 당하지 않고 스스로 보는 것을 주체

　삶은 예술로 빛난다

적으로 결정하고, 생각하고, 느낄 수 있는 힘 말이다.

우리가 보는 것. 그것으로부터 우리의 생각이 싹트고 감정이 싹튼다. 다시 말해, 우리가 보는 것이 우리의 내면을 구성한다. 그렇다면 보는 것은 너무나 중요한 문제가 된다. 넘쳐흐르는 볼거리가 우리의 눈으로 끊임없이 쏟아져 들어오고 있는 지금, 보기의 문제는 그 어느 때보다 중요한 문제가 되었다. 오늘, 우리는 무엇을 볼 것인가?

"끊임없이 우리를 공격해 오는 정보의 폭격에 휘말리지 말고, 그것을 받아들인 뒤에 세상을 바라보는 시각을 고민해야 해."*

_프랜시스 베이컨

당신은 돌덩이인가,
조각인가

삶은 무엇일까? 삶을 어떻게 정의 내려야 할까? 절대적 정답은 없다. 다만 각자의 정의가 있을 뿐이다. 삶에 대해 자기 나름대로 내린 명확한 정의가 있다면 다행한 일이다. 그 정의에 따라 흔들림 없이 살아갈 수 있는 힘을 내면에 지니고 있다는 뜻일 테니까.

문제는 그것이 없는 경우다. 삶을 살고 있는 이가 삶에 대한 정의를 내리지 못했다는 것은 (당연한 말이지만) 왜 살고 있는지에 대해 자기 나름의 대답도 할 수 없는 상태임을 의미한다. 삶이라는 망망대해 속에서 그 어떤 방향성도, 목적지도 없이 둥둥 떠다니는 부표 같은 삶을 살고 있는 것이다. 그런 이가 내가 원하는 거라고 말하는 것은 사실 남들이 원하기 때문에 맹목적으로 원하는 것일 공산이 크다. 대다수가 그렇게 하는 만큼 옳은

것일 테니 나도 그렇게 하겠다는 생각은 스스로의 숙고와 견해가 없음을 증명한다. 분명 세상에 태어나 살아 있기에 매일매일 삶을 살아가고는 있겠지만, 스스로 삶에 부여한 의미가 없으니 현재 삶에 만족하지 못하고, 내면으로부터 우러나온 삶의 이유가 없으니 때때로 공허함을 느낀다.

"작가는 예술을 이해하려는 것이며 자기의 예술을 찾는 데 있다."*

_장욱진

예술은 무엇일까? 인간의 삶에서 태어나 인간과 삶을 쏙 빼닮은 예술, 이를 어떻게 정의 내려야 할까? (인간의 삶을 빼닮은 탓에) 정답 역시 없다. 백과사전에서 예술에 대한 정의를 찾아보면 무언가 나오겠지만, 그것은 그야말로 사전적 정의일 뿐이다. 예술가가 자신만의 독창적인 작품을 창조해 내기 위해선 삶을 살며 숱한 체험과 사유를 쌓고, 예술 작업을 끝없이 시도하며 예술에 대한 자신만의 정의, 관점과 견해, 철학을 정립해야 한다.

미술 관련 서적 중 아무거나 펼쳐보자. 좀 더 수월한 방법으로 지금 손에 들고 있는 이 책을 후루룩 넘겨 보자. 미술가마다 내놓는 작품이 모두 다르다는 것을 단번에 알아차릴 수 있을 것이다. 미술관에 가서 작품을 봐도 알 수 있다. 작가마다 내놓는

작품이 서로 너무나 달라 보일 것이다. 이렇게 미술이라 분류되는 영역 안에서 미술가마다 확연히 달라 보이는 작품을 창작해 내놓을 수 있는 근본적인 이유는 간명하다. 미술가가 저마다 내린 '예술의 정의'가 다르기 때문이다. 다시 말해, 예술에 대한 관점이 달라서다. 예술에 대한 자신만의 철학이 모두 다르기 때문이다. 예술가가 삶 속에서 숱하게 예술 작업을 시도하며 시행착오를 반복한 끝에 예술에 대한 자기 나름의 명확한 철학과 관점을 정립해 냈다면 참으로 큰 성취다. 그 정의에 따라 흔들림 없이 예술을 올곧게 해나갈 수 있는 단단한 확신과 의지를 가슴속에 품고 있을 테니까.

역시 문제는 그것이 없는 경우다. 예술을 하고 있는 이에게 예술에 대한 자기만의 정의가 없다는 것은 왜 예술을 하고 있는지 자기 나름의 대답을 내놓을 수 없는 상태임을 의미한다. 예술이라는 무한한 우주 속에서 그 어떤 방향성도, 목적지도 없이 둥둥 떠다니는 운석과 다를 바 없는 행위를 하고 있는 것이다. 그런 예술가에게서 그만의 독특한 개성이 담긴, 누군가의 잠들어 있던 감각을 깨워 어떤 의미를 불어넣는 에너지가 담긴 작품이 나올 리 만무하다. 자신이 하고 싶어 예술을 하고 있겠지만, 예술이 뭔지 모르니 자꾸 똑같은 쳇바퀴를 벗어나지 못하고 맴돌고만 있는 것 같은 기분을 느낀다. 뭔가를 계속하고 있지만 딱히 마음에 들지는 않는다. 예술작품이라고 불릴 수 있는 것을 무작

삶은 예술로 빛난다

정 만들기 이전에 '예술이 무엇인지'에 대한 나름의 또렷한 대답을 찾는 것이 먼저다. 삶을 무작정 살아가기 이전에 '삶이 무엇인지'에 대한 자기 나름의 또렷한 대답을 찾아야만 하는 것처럼.

삶과 예술, 예술과 삶. 이 둘은 너무나도 닮아 있다. 그럴 수밖에 없다. 예술은 우주 어딘가에서 지구로 떨어진 출처가 불분명한 운석 같은 것이 아니다. 예술은 분명히 인간의 삶 속에서 나온 것이다. 엄마의 배 속에서 나온 아기가 엄마를 빼닮듯, 인간의 삶 속에서 나온 예술이 인간과 삶을 쏙 빼닮지 않을 수는 없다. 아이가 엄마의 정수를 담고 있듯, 예술은 인간과 삶의 정수를 담고 있다.

우리가 예술을 즐기는 가장 근원적인 이유는 결국 인간과 삶, 그리고 세계를 조금 더 깊고 넓고 다채롭게 이해하기 위해서다. (반면 예술가는 삶을 살며 자신이 이해한 인간, 삶, 세계에 대한 통찰을 작품에 자기만의 표현 방식으로 응축해 담아내려 한다.) 이를 위해 우리는 온몸으로 미술작품을 감각하고, 소설과 시를 읽고, 음악을 듣고, 영화와 연극을 본다. 이렇게 예술을 즐길 때, 비로소 우리는 유한한 삶 속에서 미처 모두 경험해 볼 수 없는, 생각하고 느껴볼 수 없는 무언가를 간접적으로 경험하고 생각하고 느낄 기회를 창조해 낼 수 있다. 우리가 소화할 수 있는 경험의 양과 질을 대폭 확장시킬 수 있다. 생각의 폭과 느낌의 깊이 역시 무한히 팽창시킬 수 있다. 그런 과정 속에서 우리는 지식을 넘어

지혜를 얻게 된다. 단순히 뭔가를 많이 알고 있는 사람이 아닌, 나날이 성숙해지는 인간으로서 삶을 건강히 영위해 갈 힘을 얻게 되는 것이다. 이렇게 예술은 우리에게 지식이 아닌 지혜를 선물해 주기 위해 존재한다. 당신의 삶에 예술이 공부의 대상이 아닌 지혜의 샘이 되었으면 한다. 그래서 당신의 삶에 맑고 깨끗한 물이 끝없이 샘솟기를 바란다. 이 물을 마신 당신의 삶이 예술이라는 꽃을 활짝 피울 수 있도록.

미켈란젤로에게 조각이란 무엇이었을까? 그는 돌덩이 속에 감춰진 인간의 형상을 드러내는 작업을 조각이라고 보았다. 이것이 미켈란젤로의 조각에 대한 정의다.

채석장에서 캐낸 돌덩이. 누군가에게 그것은 여느 돌덩이와 다를 바 없는 흔하고 평범한 돌덩이로 보였다. 그러나 미켈란젤로는 그 흔한 돌덩이 속에 숨어 있는 고유의 인간상을 꿰뚫어 보았다. 돌덩이 속에 그 어디에도 존재하지 않는, 그만의 고유한 개성을 지닌 단 한 명의 인간이 존재한다고? 다른 이들은 찾아보려 해도 보이지 않았다. 그들에게는 그저 다른 돌덩이와 다를 바 없는 평범한 돌덩이일 뿐이었다. 아주 흔하고 평범한 돌덩이. 그러나 미켈란젤로는 분명 보았고, 그것을 현실에 명백히 드러내 보여주려고 정과 망치를 들어 조금씩, 아주 조금씩 쪼아가기 시작했다.

삶은 예술로 빛난다

작업 초기에는 분명 여느 돌덩이와 다를 바 없는 흔한 돌덩이었다. 돌덩이 속을 꿰뚫어 보려는 조각가의 사색은 점점 더 깊어졌다. 그의 눈엔 분명 독특한 개성과 기질을 지닌 한 인간이 돌덩이 속에 살아 숨 쉬고 있었다. 하루 이틀, 한 달, 1년에 걸쳐 조금씩 쪼아가자 인간의 형상이라 여길 만한 형체가 서서히 드러나기 시작했다. 어느 순간부터는 돌덩이가 숨과 생명을 얻어 조금씩 꿈틀거리며 '이 둔탁하고 육중한 돌덩이에서 나를 해방시켜 달라!'고 간절히 외치는 것처럼 보였다.

그는 반드시 그 돌덩이 속에만 숨겨져 있는 인간을 발견해 끄집어내야만 했다. 그래야만 그 돌덩이가 하나의 돌에서 그만의 독특한 개성과 에너지를 뿜어내는 조각으로 거듭날 수 있기 때문이다. 그는 그 목표를 달성하기 위해 자신이 쏟아부을 수 있는 모든 열과 성을 다했다. 그리고 마침내. 그는 흔하디흔한, 평범하기 그지없는, 모두 다 똑같아 보이는 돌덩이 속에 숨어 있는 '이 세상에 단 한 명뿐인, 독창적인 개성과 기질과 에너지를 지닌' 인간을 현실 세계로 끄집어내는 데 성공했다. 평범하기 그지없는 돌덩이가 단 한 명의 고유한 인간으로 껍데기를 벗어 던지고 태어나는 순간이었다.

나를 깨우는 질문들

미켈란젤로
〈깨어나는 노예〉, 1525~1530년

미켈란젤로
〈노예(아틀라스)〉, 1525~1530년

"이 둔탁하고 육중한 돌덩이에서
나를 해방시켜 달라!"

미켈란젤로
〈승리의 정령〉, 1532~1534년

"세상에 단 한 명뿐인 독창적
인간의 탄생!"

'돌덩이 속에 감춰진 고유의 인간을 드러내는 작업.' 나는 미 켈란젤로가 정립한 '조각의 정의'와 그 철학으로부터 발현된 그 의 조각을 온몸으로 껴안으며 건강한 삶을 살아가기 위한 '삶의 정의'를 발견한다. 돌덩이 속에 감춰져 있는 '나'라는 존재를 스 스로 조각하며 발견해 가는 평생의 과정. 삶을 이렇게 정의해 보 면 어떨까?

세상에 갓 태어난 우리. 어찌 보면 채석장에서 방금 캐낸 돌 덩이와 같지 않을까? 우리 자신조차도 그 돌덩이 안에 뭐가 숨 어 있는지 모른다. 모든 돌덩이는 겉보기에 다른 돌덩이와 크게 다를 바 없어 보인다. 그만큼 흔하고 평범해 보인다. 돌덩이마다 외형이 조금씩 다른 듯하나, 고유의 잠재성은 두꺼운 표층에 켜 켜이 덮여 있는 탓에 잘 보이지 않는다. 그렇지만, 각 돌덩이는 분명 고유의 독특한 성질과 결을 그 속에 숨기듯 품고 있다.

그것이 무엇인지 알기 위해선? 우리 스스로 정과 망치를 들 고 돌덩이를 쪼아야 한다. 스스로를 쪼아가는 작업이 아프고 고 통스럽고 인내하기 어려워도 어쩔 수 없다. '나'라는 둔탁한 돌 덩이 속에 숨은 진짜 '나'가 무엇인지 진정 알고 싶다면, 이 고행 과도 같은 조각 작업을 담대히 시작해야만 한다. 그리고 계속해 나가야만 한다.

이제, 우리는 삶이 나라는 돌덩이를 스스로 쪼아가며 하나의 조각작품으로 완성해 가는 평생의 작업임을 깨닫는다. '나'라는

삶은 예술로 빛난다

단 하나의 조각작품. 그 어디에도 없는 나만의 세계관, 가치관, 지혜, 정체성과 개성을 뽑아내는 '나'라는 조각. 미켈란젤로가 돌덩이 속에 숨어 있는 고유의 인물을 찾아내기 위해 조각을 했듯 나라는 조각작품을 만들어가는 것이다.

당신의 삶의 끝에 당신이라는 조각은 어떤 모습을 하고 있을까? 여전히 제대로 쪼아보지도 못한 돌덩이 그대로의 모습이진 않을까? 옆에 있는 다른 조각들과 크게 다를 바 없는 형태이진 않을까? 당신이 꿈꾸던 대로 조각이 만들어졌을까? 아니면 당신이 꿈꾸던 그 이상의 걸작이 완성되었을까? 그 조각은 그만의 독창적인 개성과 에너지를 생생하게 발산하고 있을까? 그만의 아름다움을 발산하고 있을까?

"작가는 예술을 이해하려는 것이며 자기의 예술을 찾는 데 있다. (…) 즉 자기를 찾아보자는 것이며 나아가서는 자기 자신을 또렷이 하는 것이다."＊

_장욱진

○

〈모나리자〉를
정말 보았는가

글을 읽기 전, 먼저 그림 한 점을 보자.

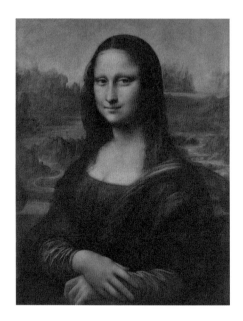

레오나르도 다빈치,
〈모나리자〉, 1503~1519년

삶은 예술로 빛난다

레오나르도 다빈치의 〈모나리자〉. 당신이 익히 알고 있는 그림일 것이다. 이제, 한 가지 묻고 싶다.

"모나리자가 면사포를 쓰고 있다는 사실을 알고 있었는가?"

모나리자가 면사포를 쓰고 있는 이유를 알고 있는지 물으려는 것이 아니다. 그런 지식을 설명하려는 것도 아니다. 〈모나리자〉라는 그림 속 인물이 면사포를 쓰고 있었다는 사실을 '당신의 눈'으로 직접 보고 발견했는지 묻는 것이다.

대부분의 사람에게 이 질문을 던지면 충격에 휩싸인다. 모나리자가 면사포를 쓰고 있었다는 사실을 꿈에도 몰랐기 때문이다. 지금껏 〈모나리자〉라는 그림을 '두 눈 뜨고' 숱하게 봐왔음에도 그 사실을 모르고 있었다는 것에 충격을 받는다.

이제, 한 가지 더 묻고 싶다.

"오늘 본 것 중 또렷이, 생생히 기억에 남아 있는 것은 무엇인가?"

이어 더 거대한 물음을 던져보고 싶다.

"지금까지 살아오며 본 것 중 또렷이, 생생히 기억에 남아 있는 것은 무엇인가?"

나는 당신이 이 물음에 대해 시간의 여유를 두고 곰곰이 생각해 보았으면 한다. 꽤 놀라게 될지도 모른다. 분명 오늘, 눈을 뜨고 무언가를 보았다. 분명 수십 평생을 눈을 뜨고 무언가를 수없이 보며 살아왔다. 그럼에도 뇌리에 또렷이, 생생히 남아 있는 '본 것'은 극히 일부분에 지나지 않는다. 그 사실을 알게 되면, 놀람을 넘어 충격을 받을 것이다. 우리는 눈을 떠 무언가를 보고 있지만, 정말 그것을 보고 있는 것일까? 정말 그것을 봤다고 말할 수 있을까?

당신의 기억 속에 또렷이 남아 있는 '본 것'을 하나하나 차근차근 어루만지며 떠올려보자. 당신이 본 것 중 뇌리에 생생히 남아 있는 것의 공통점은 무엇일까? 바로 당신이 진심으로 관심을 가지고 본 것이라는 점이다. 보통 우리는 눈에 보이는 모든 것을 다 보고 있다고 여기며 살아간다. 그러나 우리가 보고 있는 것에 진심으로 지대한 관심을 가지고 보지 않는다면, 그것은 뇌리에 인식되지 않는다. 뇌리에 인식되지 않으니 기억될 리 없다. 물리적으로 눈을 떠 보았지만 보지 않은 것과 마찬가지인 것이다. 당신의 기억 속에 남아 있는 '본 것'들이 그것을 증명하지 않는가? 진심의 관심으로 보기. 그때 우리는 진실로 볼 수 있게 된다.

삶은 예술로 빛난다

많은 사람이 프랑스 파리에 여행을 가면 으레 루브르 박물관에 간다. 그리고 그 안에 있는 38만 점의 작품을 몇 시간 안에 다 보기 위해 분주하게 움직인다. 평소 그렇게 빨리 걸어본 적도, 많이 걸어본 적도 없으면서, 박물관 안 수많은 방에 걸린 모든 회화와 조각에 눈도장을 찍으며 도장 깨기 하듯 전투적으로 '보기'에 열중한다. 그러다 어느덧 해 질 무렵이 되면, 지친 몸을 이끌고 거대한 박물관을 나선 뒤 성취감에 가득 차 외친다. "나는 루브르에 갔다!", "나는 루브르에 가서 〈모나리자〉를 봤다!", "〈모나리자〉 사진을 찍었다!"라고. 그런데 하루 이틀, 1년, 5년, 10년이 지난 후 박물관을 돌아다니던 그때를 떠올려보면 흠칫 놀라게 된다. 그때 봤던 거의 모든 작품이 기억나지 않는다는 사실에. 심지어 드디어 실제로 봐서 좋았다고 사진까지 찍어 남겨두었던 〈모나리자〉 역시 또렷이, 그러니까 그다지 의미 있게 기억나지 않는다는 사실에 또 한 번 놀란다. 파리 루브르에 가서 두 눈을 뜨고 보았지만, 시간이 흐르고 나니 보지 않은 것과 같아져 버린 셈이다.

루브르에서 〈모나리자〉를 실제로 봤다고, 그것을 정말 봤다고 말할 수 있을까? 우리는 정말 〈모나리자〉를 잘 알고 있는 것일까? 모나리자가 면사포를 쓰고 있다는 사실도 몰랐는데도? 혹시 어릴 적부터 다양한 매체에서 숱하게 〈모나리자〉를 보고 들어왔기에 〈모나리자〉를 잘 알고 있다고 착각하는 것은 아닐까?

그래서 실제 마주한 〈모나리자〉 앞에서 별다른 감흥 없이 사진만 한 장 찍고 떠나는 게 아닐까? 이미 무의식적으로 익히 알고 있는 것이라 여기면서.

그래서 다시 한번 묻고 싶다. 정말 〈모나리자〉를 봤는지. 〈모나리자〉를 누가 언제 그렸는지, 그림을 그린 화가는 어떻게 살았는지, 화가가 살던 시대상은 어땠는지, 그를 후원해 준 사람은 누구이고 그들은 어떤 삶을 살았는지 등 '〈모나리자〉라는 작품에서 파생되어 나오는' 지식을 알고 있는지 묻는 것이 아니다. 〈모나리자〉라는 그림 자체, 그 이미지 자체, 그 물리적 대상 자체를 진심으로 지대한 관심을 가지고 보기 위해 노력했는지 묻는 것이다. 예술작품 하나를 몸으로 만나 충분한 시간을 들여 진심을 다해 보고 듣고 감각하며 생각하고 느끼는 체험을 했는가 묻는 것이다. 만약 그랬다면, 그 체험의 과정 속에서 당신만의 독창적인 '의미'가 내면에서 샘솟듯, 꽃피듯 생성되었다면, 그 작품은 평생 당신의 뇌리를 떠나지 않고 당신 스스로 창조한 '의미'와 함께 생생히 살아 숨 쉬게 될 것이다. 그리고 그 작품은 당신의 기억 속에 생생히, 또렷이 남아 있는 '본 것'이 될 것이다. 그렇게 당신의 정신을, 당신의 삶을 풍요롭게 구성할 것이다.

우리가 살아가며 보는 것도 예술작품을 보는 것과 다르지 않다. 그래서 진심의 관심을 가지고 보지 않으면 인지되지 않고, 기억에 남지 않고, 보지 않은 것과 같아진다. 어제 그리고 오늘,

삶은 예술로 빛난다

우리는 곁에 있는 소중한 이의 눈빛과 미소를 진심의 관심으로 바라보았는지. 우리를 둘러싼 풍경 속 사소한 사물들의 이제껏 알지 못했던, 숨은 면모를 진심 어린 호기심의 눈으로 발견했는지. 우리가 두 눈을 떠 온갖 색채와 형태를 보고 느낄 수 있게 해주는 햇빛의 존재를 알아차렸는지. 우리를 스치고 지나가는 바람의 보드라움을 두 팔 벌려 안아보았는지. 우리를 둘러싼 세상의 모든 존재를 이미 다 알고 있다 여기며 보지 못한 것은 아니었을까?

우리 모두는 각자 자신만의 고유한 삶을 창조해 가고 있다. 그만큼 자신의 뇌리에 남아 있는 '본 것의 이미지' 역시 자기만의 고유한 것이다. 의식하든 그러지 않든, 우리는 살면서 삶에 걸작이 될 '나만의 기억'을 마음속에 조금씩 저장하고 있다. 그렇게 저장된 기억들은 고스란히 지금의 나를 구성한다. 당신은 현재 어떤 기억들로 구성되어 있는가? 그것은 또렷하고 생생한 것들인가? 아니면 희미하게 퇴색되어 있는 것들인가? 삶에 걸작이 될 기억을 자기 내면에 고이 깃들게 하는 작업. 그것은 '진심의 관심'을 쏟기로 결정하는 우리의 지성에 달려 있다.

"오늘 무엇을 볼 것인가. 진심의 관심으로."

나를 깨우는 질문들

○

자신의 민낯을
마주한 적 있는가

K 씨는 일기를 써보기로 한다. 어릴 적 이후 한 번도 진득하게 앉아 일기라는 것을 써본 적이 없지만, 일기를 쓰면 무언가 좋다고 하지 않나. 그래, 한번 써보자. 막상 쓰려고 하니 뭘 써야할지 막막하다. 앞에 백지를 놓고 앉아 있는데 면벽수행이라도 하듯 머리가 새하얘진다.

뭘 써야 하나? 남들은 뭘 쓰고 사는지 궁금해 인터넷에 아무거나 검색해서 남들이 블로그에 써놓은 글을 엿본다. 다들 뭘 하고 먹고 즐겼다는데 좋았다고들 한다. 그렇군. K 씨는 일기를 쓰기 시작한다. 쓰다 보니 오늘 이래저래 한 일들을 적게 된다. 아침부터 저녁까지 한 일을 시간 순서대로 써본다. 이렇게 써놓고 보니 얼마 전 유치원 다니는 딸아이가 썼다며 보여준 일기와 크게 다르지 않은 것 같다.

후다닥 써서 그런가 오늘 하루에 그다지 별게 없어 보인다. 이런저런 일들을 하며 딱히 모난 것 없이 무난히 보냈다. 왠지 내일 또 일기를 쓰면 오늘과 크게 다르지 않은 내용일 것 같다. 이런 일기 쓰기가 대체 뭐가 좋다는 걸까?

화가는 자화상을 그린다. 그중에는 자화상에 특별한 의미를 부여하고 평생 몰두해 다수의 작품을 남긴 화가들이 있다. 우리에게 익숙한 화가라고 한다면 빈센트 반 고흐, 에곤 실레가 떠오른다. 자화상을 그렸다기보다 대량생산하듯 찍어낸 앤디 워홀도. 그런데 그들이 자화상을 작품 세계에 매우 중요한 주제로 채택하기 훨씬 이전부터 선구했던 화가가 있다. 네덜란드 화가, 렘브란트 판 레인.

화가의 존재와 주관을 인정하는 차원을 넘어 매우 중시하기 시작한 19~20세기에 화가 자신을 그린 자화상은 충분한 상품성이 있었다. 실제 20세기 초에 살았던 에곤 실레의 자화상은 그의 생존 당시에도 불타나게 팔렸다. 앤디 워홀의 대량생산품은 말할 것도 없고. (반 고흐도 생전에 인정을 받았다면, 그의 자화상 역시 잘 팔렸을 것이다.)

그러나 렘브란트가 활동했던 17세기에 화가의 존재와 주관은 그가 제작한 작품의 가치를 매기는 데 그리 중요한 요소가 아니었다. 오히려 화가의 존재나 주관을 드러내는 것을 싫어해 작

나를 깨우는 질문들

품 주문자들이 금지하기까지 했다. 완성된 작품에서 화가의 주관적인 요소가 너무 과하게 드러나면 작품의 수취를 거부하기까지 했으니 말 다 했다. 당연히 화가 자신을 그린 자화상을 다른 사람이 기꺼이 사줄 리 만무했다. 그런 환경에서 렘브란트는 자화상을 한 점도 아닌 평생에 걸쳐 수십 점을 그렸다. 여기서 우리는 화가가 밥벌이와 관계없이 그 작업 자체를 순수하게 즐겼다는 것을 알 수 있다. 렘브란트는 자기를 그리는 일이 무엇이 그리

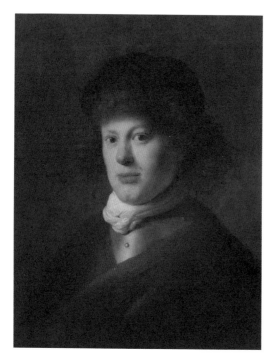

렘브란트
〈렘브란트 판 레인의
자화상〉, 1628년경

삶은 예술로 빛난다

좋았을까?

이 자화상은 렘브란트가 20대 초반에 그린 것이다. (이때만 해도 그는 평생 자신을 그릴 것이라고는 상상도 못 했을 것이다.) 그가 그림을 보는 이에게 강조하고 싶은 부분은 명확하다. 꽤 극단적으로 느껴질 만큼 강한 빛(스포트라이트)을 오직 얼굴에만 비추고 있다. 그렇게 수백 년이 흘러 그림을 보는 우리에게도 화가가 자화상을 그린 의도가 고스란히 전해진다. 젊은 화가의 출중한 실력으로 사진을 찍듯 사실적이고 구체적으로 묘사한 얼굴은 그야말로 윤기가 좌르르 흐르고 광이 난다. 그가 그렇게 보라고 보채는 얼굴에서 가장 강렬한 인상을 주는 것은 단연 눈빛. 전도유망한 젊은 화가의 또랑또랑한 눈빛을 보라. 그 눈빛이 날카롭게 뻗어 나가는 눈썹, 도톰하면서도 오뚝하게 선 코, 야무지게 다문 입술, 다부진 턱선의 힘을 받아 더욱 전도유망하게 빛나고 있지 않은가. 마치 오늘날 어떤 청년의 취업 이력서에 붙어 있는 증명사진을 목도하고 있는 듯하다. 수백 년이 흘렀음에도 이 자화상에는 한 청년 화가의 열정과 밝은 미래에 대한 확고한 자신감이 살아 숨 쉬고 있다. 그림을 보는 우리에게도 그 밝은 에너지를 전도하는 듯하다.

그로부터 약 10년이 흘러 30대에 렘브란트가 자신을 그린 그림은 전혀 다른 분위기를 자아낸다. 중후함이 묻어나고, 10여 년간 화업을 이어오며 이미 회화라는 분야를 통달한 자의 확고

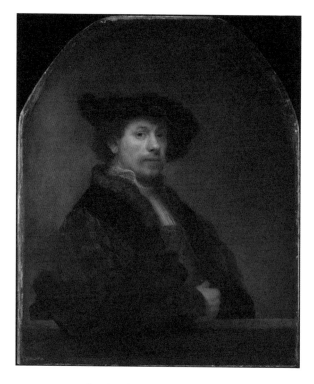

렘브란트, 〈34세의 자화상〉, 1640년

한 자부심이 느껴진다. 그것은 10년 전 자화상보다 더욱 세련된 표현을 통해 또 한 번 증명된다. 그사이 미술계에서 성취했을 그의 업적이 어느 정도 규모인지 절제된 포즈와 고급스러운 의복에서 과하지 않게 살며시 도드라진다. 반면, 밝은 미래에 대한 희망에 부풀어 한껏 상기되어 있던 20대의 얼굴은 이제 찾아보기 어렵다. 다만 사회와 인간을 조금 더 잘 이해하게 된 자의 진

삶은 예술로 빛난다

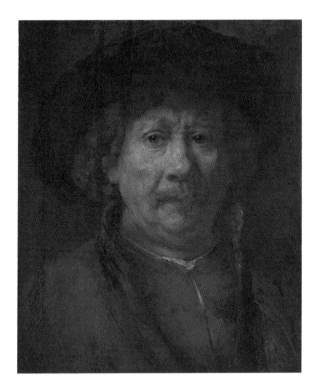

렘브란트, 〈작은 자화상〉, 1657년경

중한 무표정이 쉽게 다가서기 어려운 오라를 자아낸다.

한데 이게 웬일일까? 시간이 흘러 50대가 된 렘브란트. 얼굴
과 눈빛이 심상치 않다. 20대 때의 생기도, 30대 때의 성취한 자
의 무게감도 엿보이지 않는다. 젊은 시절의 자화상과 마찬가지
로 얼굴에 조명을 비추고는 있다. 하지만 그 빛은 '밝다'라는 표
현과는 맞지 않아 보인다. 오히려 새벽녘 촛대 끝에 다다라 노쇠

하게 흐느적거리고 있는 촛불의 빛처럼 어두침침하다. 그 빛은 근심으로 가득 찬 얼굴의 살갗과 깊은 주름 속으로 침투해 들어간다. 그렇다. 렘브란트는 당시 자신이 느끼고 있던 걱정과 근심, 그 모든 심정을 물감과 한데 섞어 더더욱 깊게 체감하고 있었던 것이다.

50대에 그의 내면을 물감으로 물질화한 이 자화상은 모순으로 가득하다. 한껏 찌푸린 미간과 꼿꼿이 당겨 세운 하관에서 서서히 다가오고 있는 삶의 난관에 당당히 맞서겠다는 의지가 엿보임과 동시에, 검고 큰 눈동자에서 깊이를 가늠하기 어려운 두려움이 감지되기 때문이다. 중년이 되어 맞닥뜨린 어떤 난관의 거친 파도 앞에서 렘브란트는 전의를 불태우려 하지만 두렵기도 하다. 그는 그런 내면의 심정을 숨김없이 마주했고, 속속들이 자화상에 밝히고 있다. 바로 이 지점에서 50여 년을 산 한 화가의 자아 성찰의 힘과 진정성을 발견한다.

그리고 얼마 지나지 않아 그의 자화상은 검붉게 그을리며 일그러진다. 엑상프로방스에 있는 그라네 미술관에서 이 조그마한 그림을 마주하면 강렬한 검붉은 에너지에 숨이 턱 막혀온다. 그 순간에는 어떤 문자언어로 변환된 말과 글도 불필요하다. 360여 년의 시간을 사이에 두고 그림을 보는 이와 그림을 그린 이가 만감을 나누는 시간이다.

이제, 그는 물감을 이용해 실제인 양 사실적으로 그림을 그

렘브란트
〈자화상〉
1659년경

릴 어떤 필요성도 느끼지 못한다. 그가 생을 마감한 후에도 유럽 대륙의 화가들은 약 200년 동안 대를 이어 사실적인 그림을 당연시할 테지만, 어쩐 일인지 그는 그 전통의 길에서 완전히 벗어나 그 누구도 생각지 못했던, 그렇기에 시도할 여지도 없었던 '화가의 내면이 물감에 완전히 녹아 들어가는' 회화의 길로 들어섰다. 그는 물감으로 가짜를 진짜처럼 보이게 하는 속임수를 더 이상 쓰고 싶지 않았다. 그보다 물감의 '있는 그대로의' 물성을 인정했다. 그리고 자신의 내면과 물감의 물성을 긴밀하게 연결,

나를 깨우는 질문들

밀착시켰다. 그렇게 그의 붓질은 자신의 내면을 흰 화면 위에 고스란히 드러내는 행위가 되었다.

렘브란트가 살던 당시 미술시장은 화가가 그리고 싶은 그림을 마음대로 그려 시장에 내놓고 판매하는 구조가 아니었다. 왕족과 귀족, 교회, 사업가 등 주문자가 원하는 주제를 의뢰하면 그것을 만족시키는 그림을 그려 판매하는 구조였다. 당시 다른 화가들과 마찬가지로 렘브란트 역시 누군가가 주문한 그림을 기한 내에 완성하기 위해 작업 시간의 대부분을 할애해야 했다. 당시 화가로서 최상의 인기를 누렸던 만큼 밀려드는 주문을 처리하느라 눈코 뜰 새 없이 바빴을 것이다. 오늘날 불멸의 거장으로 불리는 렘브란트도 당시 미술시장의 구조에서 완전히 벗어나 화가 생활을 할 수는 없었다. 그럼에도 렘브란트가 다른 화가들과 크게 달랐던 점은 자기 자신을 그렸다는 것이다. (사실 이 점이 그를 불멸의 거장으로 만든 요인 중 하나이기도 하다.) 그것도 젊은 시절부터 죽기 직전까지 평생 거울에 자신을 비춰 그렸다.

그는 왜 평생 자화상을 그렸을까? 그 해답은 우리가 직접 그의 자화상을 곰곰이 마주하다 보면 자연스레 발견하게 된다. 결국, 그림은 말이 없다. 그림이 탄생한 순간에 그 그림에 대한 해설 따위는 존재하지 않는다. 해설이 필요하다면 그림을 그린 화가가 스스로 작품 옆에 주석을 달았을 것이다. 그림의 진정한 의

삶은 예술로 빛난다

미는 그림에 지대한 관심을 가지고 바라보는 이가 창조하는 것이다. 그러니까 우리 스스로의 힘으로 창조하는 것이다. 다시 한번 그의 자화상을 곰곰이 바라보자.

우선 자화상 그리기는 렘브란트의 순수한 놀이였을 것이다. 누군가에게 의뢰받은 것이 아니기에 누군가에게 팔 일이 없다. 다른 누군가의 기대에 부응할 필요도 없다. 그저 렘브란트 자신만 즐거우면 족하다. 자기만족의 놀이, 자족의 놀이인 것이다. 그의 자화상들을 추적해 보면 작품마다 매우 다채로운 표현 기법이 쓰이고 있음에 흥미로움을 느끼게 된다. 아마도 그는 즐거운 놀이 삼아 자화상을 그리며, 그동안 발전시켜 온 기법을 재점검함과 동시에 새롭게 개발 중인 기법을 실험하며 훈련했을 것이다. 이렇게 놀이이자 자기 발전의 시간이 된 것이 자화상 그리기였다. 그런데 이것만으로는 왜 군이 자화상을 그려야 했는지에 대한 충분한 설명이 되지 못한다. 순수한 놀이이자 훈련을 위해서라면 모델을 세워 초상화를 그려도 되고, 풍경이나 정물을 그려도 되지 않겠는가? (실제 많은 화가가 그러기도 했다.)

렘브란트가 자화상을 평생의 과업으로 여기게 된 근본적인 이유는 결국 이렇게 결론 내릴 수밖에 없다. 렘브란트에게 자화상 그리기는 한없이 깊고도 복잡미묘한 자신과, 더 정확히 말해 '자신의 내면'과 대면하는 시간이었던 것이다. 그는 유리 거울에 비친 자신의 얼굴을 보고 그림을 그렸다. 그러나 거울에 비친 자

나를 깨우는 질문들

기 겉모습 그대로를 그리려 하지 않았다. 나이가 들어갈수록 더더욱 그렇게 하지 않았다. 분명 자기 자신을 그렸음에도 전혀 자신의 외모와 닮지 않은 어떤 존재가 캔버스에 떡하니 나타나곤 했다. 그것은 '자기 내면의 민낯'이었다.

세상일은 항상 바쁘다. 자기 바깥의 세상사만 보고 거기에 치이다 보면, 정작 자기 안에 있는 '자신'이 어떤지 들여다볼 시간이 없어진다. 렘브란트는 그게 싫었다. 그래서 시간을 냈다. 자기 자신과 만나 대화를 나눌 시간을 '창조'했다. 그는 자화상을 자기 내면을 가장 솔직하게 비춰 보는 거울로 삼았다. 자기 자신을 그리며 미처 알지 못했던 자기 내면을 더 또렷이 발견하게 된 것이다. 그는 어릴 적부터 숱하게 자화상을 그려오며 그 행위 속에 숨겨진 의미를 스스로 발견해 냈다. 이렇게 된 이상 그 소중한 작업을 멈추는 것이 오히려 불가능하게 되었으리라. 그는 생이 다하는 날까지 붓을 놓지 않았고, 아무리 오래 살아도 여전히 아리송한 '자기 자신에 대한 탐구'를 놓지 않았다.

자기 얼굴을 그리는 시간. 그것은 렘브란트가 자기 내면을 그 어느 때보다 가장 깊숙이 파고 들어가는 시간이었다. 자신의 외모 너머에 숨어 있는 진짜 자신이 어떤 생각을 하고 있는지, 어떤 것을 느끼고 있는지, 말과 글로는 미처 다 표현하기 어려운 그 무형의 모든 심정을 작은 조각 하나까지 세심하게 살피는 내면의 탐구. 그것이 17세기에 독특한 개성을 소유했던 한 네덜란

드 화가의 '자화상 그리는 시간'이었다. 그리고 나는 여기서 우리가 써 나가야 할 일기의 의미를 발견한다.

나의 소중한 친구는 가끔 자신이 쓴 일기 내용을 자기만의 비밀 보물상자에서 보석 하나를 수줍게 꺼내 보여주듯 들려준다. 그 친구가 내게 나직나직 들려주는 일기의 내용은 뭘 했는지에 대한 이야기가 아니다. 그보다 자신이 무엇을 생각했고, 무엇을 느꼈는지, 무엇을 깨달았는지에 대한 이야기다. 그 이야기는 매우 특별하다. 그 어떤 유명인, 위인, 거장, 권위자에게도 듣지 못했던 생각, 감정, 영감, 깨달음이 담긴 이야기이기 때문이다. 그 이야기에는 그 친구만의, 그 친구다운 내면의 미가 생생히 살아 숨 쉬고 있다. 게다가 꾸밈없는 진실의 최전선에 가 있는 영롱한 이야기다. 그 일기는 누구에게도 공개되지 않는다. 오로지 자기 자신과의 진솔한 대화를 위해 마련된 그만이 알고 가꿔가는 초록 내음 넘치는 싱그러운 숲이다. 나는 안다. 삶의 대부분을 함께해 온 일기 작업이 그 친구를 성숙하게 하고, 고유한 지적 세계를 구축할 수 있게 한 단단한 기반이었다는 것을.
그 친구의 일기와 렘브란트의 자화상. 둘의 다른 점은 무엇일까? 일기는 글이고, 자화상은 그림이라는 것뿐, 나는 그 안에 근본적으로 담긴 아름다움에 어떤 차이가 있는지 모르겠다. 일기와 자화상, 그것은 우리의 내면을 비춰 보는 거울이다. 오늘

나를 깨우는 질문들

뭘 했는지, 겉으로 보이는 사건만을 기록하는 일기에서 벗어나 여러 경험에서 어떤 생각을 했는지, 어떤 감정을 느꼈는지, 어떤 영감을 떠올렸는지, 어떤 깨달음을 얻었는지, 자기 내면을 세심히 어루만지고 살피는 사유의 놀이. 내면에서 추상적으로 맴돌고 있던 각양각색의 사유를 문자언어로 애써 끄집어내어 표현해내는 것. 그 일기 쓰기를 통해 자신을 언어의 거울에 명확히 비춰 성찰의 시간을 가지는 것. 자아를 만나는 일기. 그것이 우리의 일기가 되면 어떨까? 자기 내면에 숨어 있던 심정을 자화상에 고스란히 담아내려 했던 렘브란트처럼. 우리의 일기는 그의 자화상과 같은 작품이 될 것이다. 설령 누가 알아주지 않더라도 상관없다. 그 일기는 분명 우리의 작품이다. '나'라는 존재가 삶에서 낳은 작품이다.

오늘, 당신의 작품을 보고 싶다.

삶은 예술로 빛난다

○

번데기가 되기를
선택한 적 있는가

알을 까고 나온 애벌레는 본능적으로 나뭇잎을 찾는다. 싱싱한 잎을 쉼 없이 먹고 또 먹으며 몸집을 불린다. 그러던 어느 날, 고통스럽게 몸을 비틀며 스스로 단단한 껍데기를 만들어 그 속으로 들어간다. 그렇게 번데기가 된다.

스스로 번데기가 되기로 선택한 적이 있는가? 애벌레의 삶에서 나비의 삶을 살기 위해 반드시 거쳐야 할 과정은 스스로 번데기가 되는 것이다. 자기만의 예술 세계를 창조한 예술가 모두는 예외 없이 스스로 번데기가 되길 선택했다. 나비가 되기 위해.

빈센트 반 고흐도 그랬다. 20대 내내 화랑 점원, 빈민층 아이들을 가르치는 교사, 신학교 입학을 준비하는 수험생, 광산 노동자를 위한 전도사 등 여러 일을 전전하며 소위 '방황'했다. 그 방

황의 터널을 지나 20대 후반에 와서야 그는 화가의 길을 가기로 결정했고, 그 결정을 결코 바꾸지 않았다. 이 20대 시절이 빈센트의 번데기 시절이다.

타인이 봤을 때, 빈센트의 20대 시절은 의미 없는 일들을 전전하며 삶을 허비한 것으로 보일지 모른다. 그러나 그때 그는 자기가 '진정 하고 싶은 행위'를 '스스로의 의지로 선택'한 것이었다. 누가 시켜서 한 것도, 남이 하는 것을 무작정 따라 한 것도 아니다. '내가 정말 하고 싶은 것이 무엇인가?'라는 질문을 자신에게 던지고, 그 답을 스스로의 힘으로 찾아 행한 것이다.

이렇게 진정 하고 싶은 것을 스스로의 힘으로 고민하고 결정한 빈센트. 그만큼 그는 자기가 택한 길에 온 마음을 다해 부딪쳤다. 그 밀도 높은 체험에서 축적한 다채로운 생각, 느낌, 앎, 깨달음은 무엇보다 자기 자신에 대한 이해를 더욱 명료하게 했고, 결국 '명확한 삶의 방향성이 없던' 존재에서 '그림을 그리며 표현하는' 존재로 살기로 확실히 결정하는 힘이 되었다. 10대의 애벌레 시절을 보내다 20대에 스스로 번데기가 되기로 하고, 결국 20대 후반에 나비가 되어 날아오르기 시작한 것이다.

그런데 화가의 길을 가기로 한 순간, 빈센트는 또다시 번데기가 되었다. 화가로서 '정말 그리고 싶은 것이 무엇인지, 그것을 어떻게 그려야 하는지'를 발견해야 하는 일생일대의 과제에

삶은 예술로 빛난다

직면했기 때문이다. 과거 거장들과 선배 화가들이 무엇을 어떻게 그렸는지는 단지 참고사항일 뿐이다. 그것을 그저 모방하고 답습해서는 화가로, 예술가로 세상의 인정을 받을 수 없다. 세상의 인정 이전에 근본적으로 참된 예술가는 '자기만의 고유한 예술을 창조하려는 욕구'를 강렬히 품고 있다. 인류의 역사를 통틀어 그 어느 누구와도 똑같지 않은, 오직 자기만이 창조해 낸 독창적 예술 세계를, 어느 누가 보더라도 '이건 빈센트 반 고흐만의 예술'이라고 말할 수 있는 독창적 시각 세계를, 그는 자기가 가진 모든 것을 던져서라도 찾아내고 싶었다. 너무나도 간절하게.

'오직 나만이 창조할 수 있는 예술은 무엇인가?' 얼핏 단순해 보이는 물음. 그러나, 이 물음에 대한 해답을 찾아 작품으로 증명하는 일은 수학의 난제를 밝히는 것만큼이나 어려운 일이다. 지금껏 셀 수 없이 많은 사람이 그림을 그려왔지만 대부분 '나만의 예술 찾기'에 실패했다. 사실 이 물음에 명확한 답을 찾은 사람은 한 세기에 손을 꼽을 정도밖에 없다. 미술사에 기록된 미술가가 몇 명인지 세어보자. 얼마 되지 않을 것이다. 바로 그 사람들이 셀 수 없이 많은 미술가 중 '자기만의 고유한 예술 세계'를 창조한 사람들이다. 빈센트도 그중 한 명이다.

자기만의 고유한 예술 세계를 창조한 극소수의 선배 화가가 그렸던 것처럼, 빈센트 역시 딱딱한 번데기 껍질 속으로 들어갔다. 20대 후반부터 30대 초반까지 그가 그린 그림을 살펴보면 대

상을 깊이 들여다보는 특유의 잠재 능력이 감지된다. 그럼에도 그의 그림은 동시대에 활동하던 여느 화가들의 그림과 크게 다르지 않고 평범했다. 처음에 그는 무엇을 어떻게 그려야 할지 알지 못했다. 더 근본적으로는 자기가 그림으로 하려는 예술이 무엇인지, 화가로서 자기 자신이 누구인지에 대해 명확한 철학을 갖지 못한 상태였다.

이 난제를 그는 어떻게 풀어나갔을까? 빈센트는 다시 방황을 택했다. 20대 때 화가의 길을 발견하게 해주었던 그 행위를 화가가 되어 또다시 반복했다. 그때그때 그가 본 것들 중 진정 그리고 싶은 것을 진심을 다해 그리고 또 그리는 '예술적 방황의 여정'을 시작했다. 먼저 네덜란드 선배 화가들이 그려왔던 풍경화의 전통을 따라 암갈색으로 치밀하게 그렸다. 그러다 농부의 노동이 지닌 미를 그림에 담아낸 밀레의 미학을 따라 농부와 노동자를 그렸다. 네덜란드에서 예술의 중심지 파리로 가 모네가 창조한 전혀 새로운 회화 세계를 따라 그렸다. 그 길에서 우연히 만난 일본 목판화 우키요에에 흠뻑 빠져 베껴 그려보며 그 속에 담긴 밝고 강렬한 원색의 미를 흡수했다. 들라크루아에게서 살아 움직이는 색채의 힘을, 할스에게서 최소한의 붓질이 자아내는 생동감의 힘을 보고 느꼈으며 따라 그려보았다.

누군가가 시키는 것을 맹목적으로 한 것도, 남이 하는 것을 무작정 따라 한 것도 아니었다. 빈센트는 자기 마음을 '진정으

삶은 예술로 빛난다

로' 흔드는 모든 것을 '직접 몸을 움직여' 그렸다. 생각만 하다 만 것이 아니었다. 대충 그려보다 만 것이 아니었다. 그가 할 수 있는 '모든 정열을 다해' 그렸다. 또, 선배 화가들의 그림을 모방하고 답습하는 것을 넘어 자기만이 할 수 있는 표현을 찾기 위해 각고의 탐구와 훈련을 반복했다. 그렇게 번데기 속 애벌레는 나비가 되고자 조용히 스스로를 살찌워 나갔다.

시간이 흘러 35세가 되던 1888년, 남국의 태양 빛이 자아내는 강렬한 색채를 직접 보고자 프랑스 남부 아를로 간 그때. 결국, 그는 번데기 껍질을 스스로 찢고 나와 '자기만의 고유한 예술 세계를 창조한' 화가로서 나비가 되는 데 성공했다. 이후 단 3년간 나비로 훨훨 날며 그만의 고유한 예술 세계를 마음껏 펼치다 세상을 떠났다. 우리가 기억하는 그의 그림은 이 시기에 탄생했다.

우리는 누구나 자신에 대해 무지한 백지상태에서 태어난다. 빈센트 역시 그랬다. 그는 자신에 대해 무지한 상태가 싫었다. 평생 그 상태에 머물다 생을 마감하고 싶지 않았다. 그래서 20대에 스스로 번데기가 되는 길을 택했다. 번데기가 되어 수년간 '자기 자신을 알아가는' 각고의 시간을 보내다 그림을 그리는 존재가 되어야만 한다는 것을 또렷이 자각했다. 이후 회화에 대해 무지한 상태에서 또다시 번데기가 되어 '자기 자신을 알아가는' 각고

나를 깨우는 질문들

빈센트 반 고흐
〈뉘넌 교회를 나서는 사람들〉
1884~1885년

"교회. 번데기 시절."

빈센트 반 고흐
〈오베르의 교회〉, 1890년

"나비가 되어."

빈센트 반 고흐
〈오두막집〉, 1885년

"농가. 번데기 시절."

빈센트 반 고흐
〈코르드빌의 오두막집〉, 1890년

"나비가 되어."

빈센트 반 고흐
〈채석장이 있는 몽마르트르 언덕〉
1886년

"풍경(원경). 번데기 시절."

빈센트 반 고흐
〈수확〉, 1888년

"나비가 되어."

빈센트 반 고흐
〈가을 풍경〉, 1885년

"나무. 번데기 시절."

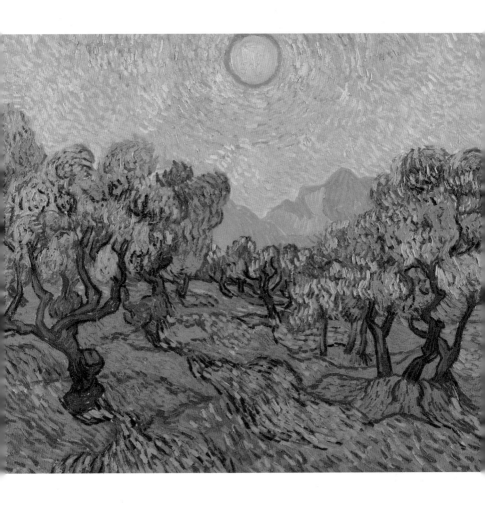

빈센트 반 고흐
〈올리브 나무〉, 1889년

"나비가 되어."

빈센트 반 고흐
〈농부의 두상〉, 1885년

"인물. 번데기 시절."

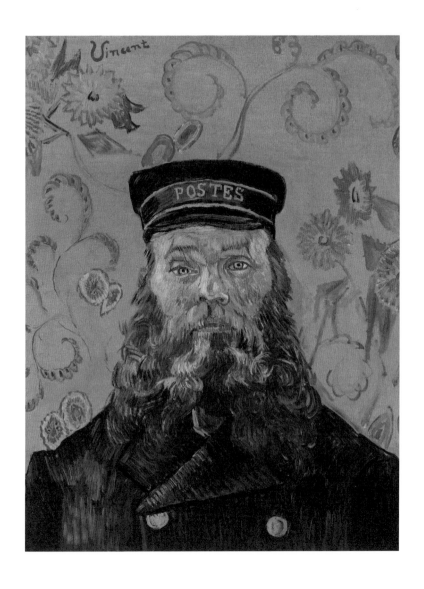

빈센트 반 고흐
〈우체부(조셉 룰랭의 초상)〉, 1889년

"나비가 되어."

빈센트 반 고흐　　　　　　　　"꽃. 번데기 시절."
〈시네라리아〉, 1885년

빈센트 반 고흐
〈아이리스〉, 1890년

"나비가 되어."

"번데기 시절을 지나
나비로 거듭난 빈센트 반 고흐."

의 시간을 보내다 '자기만의 독창적인 회화 세계를 창조'한 화가로 마침내 거듭나고야 만다. 이렇게 두 차례의 변태 과정을 성공적으로 마치고 '자기만의 고유한 개성을 지닌' 나비가 된 미술가는 빈센트 반 고흐뿐만이 아니다. 독창적인 예술 세계를 지닌 예술가라면 모두 이러한 번데기 과정을 여지없이 겪는다.

흥미로운 건 이 번데기 과정을 미술가라 불리는 사람들만 경험하는 게 아니라는 사실이다. 모든 사람이 이 과정 속에 있다. 운동을 하든, 노래를 부르든, 발명을 하든, 사업을 하든, 장사를 하든, 요리를 하든, 글을 쓰든, 춤을 추든, 말을 하든, 삶에서 무엇을 선택하든 이 과정은 진행 중이다. 인간은 모두 자신에게 무지한 백지상태로 태어난다. 누군가는 삶을 마감하는 그날까지 영영 자신에 대해 정확히 모를 수도 있다. 다른 누군가는 '내가 누구인지' 알기 위해 스스로 번데기가 되기를 선택한다. 그 번데기 속에서 누군가는 자기만의 해답을 발견해 껍질을 찢고 나와 나비가 되기도 하지만, 누군가는 실패하기도 한다. 물론, 거듭된 실패에도 굴하지 않는다면 끝내 나비가 될 수도 있다. 애벌레가 번데기 껍질을 까고 나와 나비가 될 가능성은 언제나 열려 있다. 이는 온전히 애벌레의 선택과 노력에 달렸다. 지금 우리는 그 과정 어디쯤에 있을까?

　　　　　　삶은 예술로 빛난다

○

허접함을
견딜 수 있는가

얼마 전까지 내 요리 실력은 허접하기 그지없었다. 부끄러운 얘기지만 나는 요리와 담쌓고 살아온 사람이나 마찬가지였다. 그러다 제주에서 1년을 살면서 일상적인 것은 독학하며 살림 내공을 쌓아보자고 마음먹었고, 요리는 반드시 넘어야 할 산이었다.

지금도 생생하다. 오직 먹을 줄만 알았던 미역국을 처음 끓였던 때가. 역시 난관이었다. 어머니의 30년 노하우가 담긴 레시피를 손에 들고 읽고 또 읽기만 할 뿐, 정작 손은 움직여지지 않았다. 무얼 먼저 해야 하는지 알지 못하니 이거 했다 저거 했다 진도는 안 나가고 정신만 혼미해지는 과정이 반복되었다. 허접함의 연속이었다. 그 흔한 미역국은 완성될 때까지 세 시간이 걸렸다. 맛은? '처음엔 다 그런 것'이라 말하며 위안을 삼는다.

그 이후 요리에 재미를 붙인 나는 요리책을 구해 도장 깨듯

하나하나 섭렵해 갔다. 처음에는 무엇을 어떻게 해야 할지 몰라 요리하는 데 시간도 많이 걸리고, 몸과 정신의 에너지도 많이 들었다. 그런데 열 가지, 스무 가지, 서른 가지 요리를 매일매일 섭렵해 가다 보니 전혀 새로운 요리의 세계가 열리기 시작했다. 식재료를 직접 골라 조리해 먹다 보니 어떤 것이 신선하고 좋은지 분별할 수 있는 안목이 생겼다. 그 식재료들을 다듬고 조리하는 기술도 점차 숙련되어 깔끔해졌다. 요리의 진행은 점점 더 막힘이 없어지고, 머리를 크게 쓰지 않아도 몸이 알아서 척척 움직이기 시작했다. 간을 여러 번 맞추다 보니 간 맞추는 일에도 센스가 생겨 '대충 이 정도면 되지'가 무슨 뜻인지 알게 되었다. 요리에 조금씩 도가 트였다고 해야 할까?

불과 얼마 전까지 나는 요리 앞에서 허접했다. 그러나 지금은 그 정도는 아니다. 맛있는 요리를 만드는 즐거움과 소중한 이에게 정성스러운 한 끼를 대접하는 기쁨이 생겼다. 아무래도 요리는 내 평생 친구가 될 것 같다.

이것은 20대 시절 폴 세잔의 그림이다. 당시 거의 모든 이가 그의 그림을 보고 허접하다며 비웃음을 터뜨렸다. 누군가는 그림 앞에서 구역질을 했고, 누군가는 알코올중독자가 그린 그림이라는 혹평을 퍼붓기까지 했다. 20대 시절 그의 그림은 평단에서 진지하게 작품으로 받아들일 만한 수준이 아니었던 것이다.

삶은 예술로 빛난다

폴 세잔
〈앵무새와 여인〉, 1864년

"세잔의 젊은 시절 허접한 그림."

그렇지만, 세잔은 그 허접한 것을 계속해 나갔다. 누가 뭐라고 하든 흔들리지 않았다. "정말로 어려운 단 한 가지 일은 자신이 믿는 바를 증명하는 것이다. 그래서 나는 탐구하고 있다"*라고 말하던 그는 자신이 굳건히 믿는 '미지의 무언가'를 증명하기 위해 허접해 보이는 작업을 평생 이어갔다. 그리고 그 지난한 과정 중 어느 시점부터 그저 허접하다, 라고 말하기 어려운 탐구 결과가 붓끝에서 서서히 모습을 드러내기 시작했다. 그의 그림을 본 사람들은 말로 설명하기는 어렵지만 '무언가 지금껏 전혀 본 적 없는 화면'이 세잔에게서 창조되고 있음을, '무언가 지금껏 전혀 느껴보지 못한 독특한 느낌'이 그림에서 뿜어져 나오고 있음을 감지했다. 폴 세잔, 그는 결국 기존에 없던 전혀 새로운 회화 세계를 창조해 냈다. 허접했던 그의 회화가 어느 누구도 창조한 적 없는 비범한 경지에 도달하게 된 것이다.

허접에서 비범으로 가는 이 이야기가 비단 세잔만의 이야기일까? 그렇지 않다. 이는 자기만의 고유한 정체성과 개성을 지닌 작품 세계를 일군 모든 예술가가 예술의 길에서 겪는 너무나 당연하고도 자연스러운 과정이다. 비범한 예술 세계를 창조해 낸 모든 예술가의 초기 작품은 늘 허접하기 그지없다. 그러나 그들은 자신의 허접함을 마주하는 것을 두려워하지 않았다. 숱하게 반복되는 실패, 실수, 시행착오를 자신이 꿈꾸는 바를 실현하기 위해 당연히 필요한 과정으로 보았다. 거기서 무언가를 배워 '자

삶은 예술로 빛난다

폴 세잔, 〈정물화〉, 1892~1894년

폴 세잔
〈사과가 있는 정물화〉
1893~1894년

"세잔의 사과는 극사실적으로 그린
그 어떤 사과보다 사실적이다.
태양에 농익은 사과의 색채가
거부할 수 없는 묵직한 존재감을
번뜩이며 두 눈을 관통해 마음 깊은
곳에 떡하니 들어찬다.
그 묵직한 존재감이 거대한 포만감을
선사한다."

신이 꿈꾸는 미지의 어느 지점'을 향해 조금씩 아주 조금씩, 매일 매일 반의반 걸음이라도 나아갔다. 그들은 처음부터 완벽을 기대하지도, 성공을 기대하지도 않았다. 그들은 계속 반복하면서 완성해 나갔다. 그 과정이 충분히 숙성된 어느 시점에 비범한 무언가(예술작품)가 자연스레 내면에서부터 나오기 시작한 것이다.

주변을 돌아보면 자신의 허접함을 마주하는 것에 두려움을 느끼는 이들을 종종 보게 된다. 그들에게 그것은 실패와 좌절을 의미하며, 남에게 자신의 빈약함을 내보이는 일이자 스스로 자존감에 커다란 상처를 입히는 일이다. 그래서 그들은 새로운 어떤 것도 시도할 엄두를 내지 못한다. 그것이 허접할까 봐, 실패로 끝날까 봐. 그렇게 되면 너무 부끄럽고 아프니까. 그러나 허접한 것들이 반복적으로 지속되어 경이로울 정도로 쌓이고 쌓여야지만, 비범한 무언가가 내면에서부터 밖으로 모습을 드러낼 수 있다.

우리는 비범한 작품을 창조한 예술가들에게 흔히 '천재'라는 칭호를 붙인다. 그리고 평범한 사람들과는 태생부터 달랐을 것이라 여긴다. 때때로 누군가를 영웅 혹은 위인으로 만들기 위해 '천재'라는 칭호를 마케팅적 수사로 애용하기도 한다. 피카소에게 천재라는 프레임을 씌우는 것처럼. 그러나 피카소가 어릴 적부터 얼마나 많은 허접한 그림을 경이로울 정도로 그려 왔는지에 대해서는 기억하려 하지 않는다. 피카소의 허접한 노력이 쌓

파블로 피카소
〈투우사〉, 1889년

파블로 피카소
〈투우사〉, 1959년

"피카소가 유년기에 그린 허접한
〈투우사〉와 완숙기에 그린 비범한
〈투우사〉."

이고 쌓여 그만의 독창적인 내공이 되었고, 그의 작품 또한 자연스레 비범한 무언가로 진화할 수밖에 없었다. 허접은 비범으로 향하는 유일한 길인 것이다.

그림을 그리는 일만 그러할까? 우리가 하는 모든 일이 처음에는 허접하기 마련이다. 나의 요리처럼 말이다. 이것이 예술과 삶이 통하는 지점이며, 삶의 모든 행위가 예술이 될 수 있는 이유다. 처음부터 완벽해야만 한다는, 성공해야만 한다는 강박관념은 인간을 미지의 세계를 향해 한 발자국도 나아가지 못하게 하는 정신적 족쇄가 된다. 모든 일의 시작은 당연히 허접하다. 실수와 시행착오가 숱하게 이어진다. 거기서 배우고 깨달음과 영감을 얻는다. 다음 차례에 그것을 반영해 조금씩 개선해 나간다. 그렇게 조금씩 아주 조금씩 성숙을 거듭해 가다 보면, 끝에 누가 봐도 비범하다 말할 수밖에 없는 무언가, 즉 예술이 허접했던 이에게서 쏟아져 나오기 시작한다. 허접에서 비범으로 향하는 길, 그 길이 우리가 삶에서 예술을 행하는 길이 된다. 세잔이 그 길을 걸으며 예술을 일군 것처럼. 우리가 그 길을 걷기로 택한다면 우리는 예술가가 되고, 우리의 삶은 예술이 된다.

나를 깨우는 질문들

"예술가로 살아오며 가장 만족스러운 것은
무엇이었나?"라는 질문에 대한 79세 마르셀 뒤샹의 답변.

"삶의 방식을 창조하기 위해 예술을 한 것.
즉, 살아 있는 동안 그림이나 조각 형태의 예술작품들을
만드는 데 시간을 보내기보다는 차라리 내 인생 자체를
예술작품으로 만들기 위해 노력한 것."*

PART 2

○

삶을 예술로 만드는 비밀

Life Shines with Art

○

나태함의
진실

　주어진 일을 정말 열심히 하던 사람을 기억한다. 회사를 다
닐 때의 일이다. 나의 상사는 일을 정말 열심히 하는 분이었다.
회사에서 정해놓은 출퇴근 시간이 있었지만, 그보다 훨씬 더 많
은 시간을 일했다. 정해진 출근 시간은 오전 9시였지만, 그분은
오전 7시에 출근했다. 정해진 퇴근 시간은 오후 6시였지만, 자정
을 훨씬 넘은 새벽에 퇴근하는 일이 흔했다. 그의 캘린더에 적힌
일정은 언제나 30분 단위로 빈틈없이 꽉 차 있었다. 해야 할 일
이 너무도 많은 탓에 밥 먹을 시간마저 없었다. 점심을 제때 챙
겨 먹지 못해 회의 자리에 도시락을 가져와 참석하는 일이 일상
이었다. 그분은 내게 '자신처럼 일해야 한다'며 압력을 가하지는
않았지만, 그분을 도와 일하는 나 역시 일이 적을 수는 없었다.
그분이 새벽까지 일하면 자연스레 나도 새벽까지 일해야 했다.

　　　삶은 예술로 빛난다

어느 날 새벽 2시 즈음의 일이다. 마침 새벽까지 일하던 다른 동료가 퇴근 전에 나의 상사에게 찾아와 잠시 얘기를 나누었다. 동료는 상사에게 물었다. "휴가는 안 가세요?" 상사는 컴퓨터 책상 앞에 앉아 이렇게 대답했다. "그러게요…." 그분은 회사 지하 식당에서 함께 저녁 식사를 할 때면 종종 집에 있는 어린 아들과 딸에 대해 이야기하곤 했다. 가끔 아이들에게 전화를 하기도 했다. 아이들은 나이 지긋하신 보모가 집에 상주하며 키워주고 있단다. 전문직에 종사하는 배우자는 일터 때문에 꽤 먼 곳에서 떨어져 지내고 있다고 했다. 상사는 언젠가 저녁 식사를 하러 지하 식당으로 내려가며 말했다. 자신은 이런 세계적인 회사에 몸담고 일할 수 있어 큰 자부심을 느낀다고. 분명 세계적인 회사에서 일하고 있고, 회사에서 인정받고 있었다. 그 자부심만큼 정말 일을 열심히, 또 세부사항까지 놓치지 않고 철두철미하게, 상사가 기대하는 것 이상으로 해내는 것처럼 보였다. 30분 단위로 할 일이 꽉 차 있는 캘린더가 말해주듯 그분의 삶에 '나태함'이란 단어가 끼어들 자리는 존재하지 않는 듯했다. 삶에 일절 나태함을 허락지 않는 자세. 어쩌면 그것이 그분이 사회적으로 성공했다 할 만한 커리어를 만들어온 무기일지도 모른다.

참 좋아하는 예술가가 한 명 있다. 마르셀 뒤샹. 작품을 창작하는 그의 예술관도 좋아하지만, 삶을 대하는 철학 또한 좋아한

다. 뛰어난 예술가 중 몇몇은 예술뿐 아니라 삶에 대한 어떤 진실이나 본질까지 깨닫고 있을 때가 있다. 예술이라는 것이 본질적으로 인간과 삶을 깊이 숙고하는 과정에서 발현되는 것이기에 그럴 만도 하다. 예술을 한다는 것은 어디 안드로메다에 있을 법한 뭔가를 생각하고 만들어내는 것이 아니다. 인간에 대해, 삶에 대해 지극히 사유한 결과를 물체로 토해 내는 것이다. 뒤샹 역시 예술가로 살며 예술에 대해 숙고하여 작품이라 불리는 것을 창작해 냈지만, 그와 동시에 (예술과 전혀 다르지 않은) 삶에 대해서도 숙고했다. 그리고 그 숙고 끝에 삶에 대한 자신만의 철학을 정립했고, 그에 따라 살았다. 변기를 뒤집어 놓고 이것 역시 작품이라 주장했던 그의 대표작 〈샘〉을 보면 난해해 보일지 모르겠다. 그러나 그는 말은 참 쉽게 했고, 글은 참 단순하게 썼다. 그 말을 듣고, 그 글을 읽는 이가 이해하기 쉽도록. 공감하기 쉽도록. 그에게는 삶에 대한 이런 생각(혹은 철학)이 있었다. 이것은 뒤샹이 삶을 살며 인간과 자신에 대해 성찰과 숙고를 거듭한 결과, 내면에서 나온 매우 독창적인 생각이자 관점이다. 그래서 누군가에게 매우 새롭게 다가올 수 있는 것이다. 그는 나태함에 대한 자신만의 색다른 견해를 내놓는다.

"일생 동안… 나는 일하기를 원했을지 모르지만, 내 안 깊숙한 곳에 거대한 나태함이 자리 잡고 있었지. 나는 일하는 것

삶은 예술로 빛난다

보다는 살고, 숨 쉬는 것을 훨씬 더 좋아했어. (…) 그러니까 말하자면 나의 예술은 살아가는 것이었어. 매 순간, 매번 숨 쉬는 것은 그 어디에도 써 있지 않고, 시각적인 것도 정신적인 것도 아닌 작품인 셈이지. 그것이 일종의 변하지 않는 행복이야."*

뒤샹. 그가 나태함에 대해 언급했다. '나태함'이라는 개념에 대한 자신의 생각을 밝힌 것이다. 일반적으로 사람들은 '나태함'을 부정적인 것으로 여긴다. 게으르고 굼뜬 사람을, 사회적으로 비생산적인 것을 떠올린다. 그렇기에 피해야 하며 절대 그래서는 안 되는 것으로 보통 인식한다. 그렇지만 뒤샹은 '나태함'을 일반적인 관념과는 다른 관점으로 바라보았다. 그는 자기 자신을 찬찬히 들여다보며 성찰한 결과, 자기 내면 깊숙한 곳에 '나태함'이라는 것이 '거대하게' 자리 잡고 있음을 자각했다. 그는 그것을 부끄러워하거나 애써 외면하려 하지 않았다. 오히려 그 사실을 솔직하게 인정했다.

여기서 우리는 뒤샹에게 공감하고, 나아가 비로소 깨닫게 된다. 아무리 나태함을 부정적이고 나쁘고 그렇게 해서는 안 되는 것으로 여기더라도, (뒤샹뿐 아니라) 우리 내면 깊숙한 곳에도 거대한 나태함이 자리하고 있다는 진실을. 아무리 무가치한 것으로 치부하며 무시하려 해도 인간의 기본적인 기질 중 하나인 나

태함이 우리 내면에 엄연히 존재하고 있음을 말이다.

그리고 그는 우리에게 말한다. 자신은 일하는 것보다 살고, 숨 쉬는 것을 훨씬 더 좋아했다고. 즉, 나태함을 있는 힘껏 발휘해 일을 저 멀리 시원하게 던져버리고 '숨 쉬며 사는 것'에 한껏 몰두하는 것을 좋아했다고. 그렇게 살아가는 것이 곧 자신의 예술이었다고. 다른 이들은 뒤샹이 만든 〈샘〉이 작품이라고, 한술 더 떠 시대를 초월할 걸작이라고 말하지만, 정작 자신은 그렇게 생각하지 않는다고. 그저 숨 쉬며 '살아가는 것'이 진정 자신의 '예술'이었다고. 그는 그렇게 생각했고, 그렇게 살았고, 그렇게 말했다. 우리가 숨 쉬며 살아 있는 것, 그 자체가 예술이라고 말한 것이다. 그렇다. 인간이 할 수 있는 그보다 더 순수한 행위예술이 어디 있겠는가?

나태함은 정말 아무 일도 하지 않는다는 뜻일까? 그렇지 않다. '일'을 하지 않는 것일 뿐이다. 일을 하지 않을 뿐 숨은 쉬고 있다. 살아 있는 것이다. 그 어떤 외부 압력에 속박되지 않고 순수하게 숨 쉬며 살아 있는 상태를 온전히 누리는 시간을 보내기로 선택하는 것이다. 달리 말해, 사회적으로 해야 할 일을 하지 않는 '시간의 여백'을 스스로 허락하는 마음. 이것이 진정한 의미의 나태함이지 않을까?

우리는 나태할 때 비로소 예술적으로 살 수 있다. 삶에서 '아

무 할 일이 없는' 시간의 공터를 스스로 허락하고 만들어야 비로소 내가 숨 쉬고 살아 있음을 체감할 수 있고, 예술을 할 수 있다. 그렇다. 예술을 할 수 있다. 감각하고, 생각하고, 느낄 수 있다. 그렇게 예술이라는 것을 할 수 있다. 내 앞에 산적해 있는 일에 몸과 마음이 치이다 보면 나태함이 낄 자리가 사라진다. 나태함이 없으면 몸도, 머리도, 마음도 자유롭게 흐느적거리며 유희하기 어려워진다. 물고기처럼 이러저리 자유롭게 헤엄칠 수 없게 된다. 새처럼 창공을 휘저으며 날 수 없게 된다. 몸과 머리와 마음이 딱딱하게 굳어버려 창의성이 싹틀 틈이 막혀버린다. 딱딱한 영혼에서 생각은, 느낌은, 영감은, 깨달음은, 창작은, 예술은 나오지 못한다. 글이든, 그림이든, 음악이든, 춤이든, 말이든, 표정이든, 표현이든 어떠한 방식의 예술도 나오지 못한다.

예술이 안 되는 상황에서 우리 곁에 숨 쉬고 있는 모든 것에 대한 '예술적 감상' 역시 가능할 리 만무하다. 예를 들어, 길가에 킁킁거리며 잡초에 코를 박는 (지극히 지금 이 순간에 충실한) 강아지를 지그시 바라보며 그윽한 웃음을 지을 수 있고, 고개 들어 오늘의 하늘을 바라보며 폐에서부터 시원한 한숨을 하늘 위로 둥둥 띄워 보낼 수 있고, 곁에 있는 소중한 이의 미소가 여전히 어릴 적 모습을 간직하고 있음에 감사할 수 있고, 전시장 저편에서 짙푸른 색채로 빛나고 있는 그림 한 점에 홀린 듯 한걸음에 달려가 두 눈으로 꼬옥 안아줄 수 있는 그런 삶의 축복 같은

　　　삶을 예술로 만드는 비밀

순간을 스스로의 힘으로 창조해 내는 행위 말이다.

그렇다. 이 모든 행위는 사회적으로 비생산적이고 쓸모없어 보이는 것이다. 나태해질 때 우리는 비로소 사회적으로 비생산적이고 쓸모없어 보이는 행위에 골몰할 힘을 얻게 된다. 내 눈을 넘어 오감을 강렬하게 사로잡으며 뒤흔드는 작품을 만났을 때, 거대한 나태함으로 그것을 영혼이 흠뻑 젖을 때까지 감각하고 생각하고 느낄 한없는 시간의 여유를 창조할 수 있다. 그 작품과 대화를 나눈 뒤에도 우리는 변함없이 일상을 살아갈 것이다. 그러나 일상에 나태해지는 시간의 공터를 습관처럼 만들어놓을 수 있다면, 당신을 흔들었던 그 작품은 당신의 삶과 맞물리며 어느 날 어느 순간 불현듯 떠오를 것이다. 그리고 거대한 나태함으로 그 작품을 마음속에서 붙잡아 한껏 곱씹어 보며 진정 내 영혼에 한 송이 꽃으로 피어나게 할 수 있을 것이다. 이런 나태한 시간이 모여 당신의 기억을 구성하고, 나아가 당신의 내면, 당신만의 독창적인 정체성을 구성할 것이다.

뒤샹은 나태했다. 그래서 파리를 속속들이 채우고 있는 공기를 한껏 들이마시며 느꼈다. 그는 뉴욕으로 돌아가기 전 뉴욕에 있는 친구에게 줄 선물을 고민하다 약국으로 발걸음을 옮겼다. 거기서 혈청을 하나 사고는 약사에게 혈청은 쏟아 버리고 빈 유리병만 달라고 주문했다. 그 빈 유리병은 매우 오묘하고 독특한

삶은 예술로 빛난다

형상이었다. 한편 기괴해 보이기도 했다. 뒤샹은 빈 유리병을 가지고 뉴욕으로 향했다. 그리고 친구에게 분리수거를 해야 할 것 같은 그 유리병을 주며 말했다. 이것이 '파리의 공기 50cc'라고.

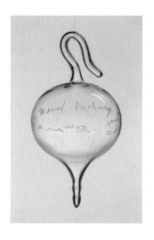

마르셀 뒤샹
〈파리의 공기 50cc〉
1919년(1964년 재제작)

"이렇게 로맨틱할 수 있나?
이렇게 시적일 수 있나?
이렇게 예술적일 수 있나?"

삶을 예술로 만드는 비밀

뒤샹은 나태했다. 일하는 것보다 살고 숨 쉬는 것을 더 좋아했다. 그런 그는 자신의 삶을 곧 예술로 여기며 살았다. 그렇기에 자기 삶에서 나오는 부산물이 예술작품이 되었다. 거대한 나태함 때문에 유리병을 만드는 것은 제약회사에 맡기고, 그 유리병을 비우는 일마저 약사에게 맡겼지만 말이다.

나태함에 대한 솔직한 인정과 고백, 그리고 삶에 대한 그만의 철학이 담긴 뒤샹의 말과 〈파리의 공기 50cc〉가 나는 너무 좋았다. 이 의미를 다른 사람들과 나누고자 소셜미디어에 공유했다. 어느 날, 내 팟캐스트 청취자이자 소셜미디어 친구 중 한 분인 Y 씨가 내 게시글을 공유하며 자신의 이야기를 고백하듯 진솔하게 써 올렸다.

Y 씨의 글은 이러했다. 얼마 전까지 그는 강박증이 있을 정도로 부지런히 일했다고 했다. 그런 탓에 언제나 두통에 시달렸고, 가슴이 아팠고, 숨이 막혔다. 그러다 최근에 일을 내려놓았고, 나태함이라는 것과 친구가 되어갔다. 그 이후 신기하게도 두통이 없어졌고, 살이 쪘으며 그런 자신을 본 지인들이 편안해 보인다 말해주었다고 한다. 그러면서 나태함이라는 것이 결코 나쁜 것이 아님을 이제야 알게 되었다고 고백했다. 천천히 살고, 숨 쉬고, 여행 다니고, 마르셀 뒤샹 전시를 보러 다니고, 맛있는 것 먹으러 다니고, 깔깔 웃고, 행복에 배시시 웃게 되었다. 마지

삶은 예술로 빛난다

막으로 가방에 약봉지 없이 집을 나선 것을 뒤늦게 알아차려도 불안하지 않다고 했다. 이젠 아프지 않으니까.

어느 누군가의 글에서 이런 주장을 본 적이 있다. 근면 성실함은 산업혁명 이후 현대인에게 권장되기 시작한 개념이라고. 이 주장에 대한 사실 여부보다 내가 의미를 두었던 지점은, 우리가 옳다고 여기는 것이 항상 옳은 것은 아니며 맥락에 따라 충분히 바뀔 수 있다는 전제였다. 우리 내면에는 근면 성실하려는 마음이 있는 동시에 나태해지고 싶은 마음 역시 있다. 이 둘은 일상에서 항상 힘겨루기를 하고 있는 것 같아 보인다. 일을 해야 하지만 동시에 하고 싶지 않기도 하다. 그렇기에 우리 존재 그대로 사는 것이 자연스러운 삶이라면, 우리는 일정 부분 근면 성실하면서도 일정 부분 나태하게 사는 지혜를 발휘하는 조화와 균형의 삶을 '예술적으로' 구성해 가야 하지 않을까?

내가 대외적으로 예술을 이야기하는 것이 썩 마음에 들지 않았던 모양인지 익명의 어떤 이가 소셜미디어를 통해 내게 공격적인 글을 남긴 적이 있다. 그는 기본적으로 예술을 가치 없는 것으로 여기는 사람으로 보였다. 내게 이렇게 말했다. 미술은 부유한 사람들만이 즐길 수 있는 것이라고. 경기가 침체되어 있는 지금 시대에 미술을 즐길 사람은 없다고. 고로 미술에 대해 이러쿵저러쿵 떠드는 것은 쓸데없는 짓일 뿐이라고. 안타까웠다. 나는 그렇게 생각하지 않는다. 우리가 사랑한다고 말하는 예술작

품을 남긴 수많은 예술가의 주머니 사정은 부유함과 거리가 멀었다. 그렇지만 그들은 '자신의 단 한 번뿐인 생의 시간' 동안 숨 쉬고 살아 있는 것을 그 무엇보다 소중히 여겼고, 그만큼 한없이 나태해지기로 했다. 예술은 삶 속 나태함을 허락하는 자만이 누릴 수 있는 비밀의 숲이다. 삶을 감상하고 표현할 '삶의 여백'을 기꺼이 창조할 수 있는 이가 발견할 수 있는 마법과도 같은 세계다. 그것이 예술이라고 말해주고 싶다.

일에 누구보다 진심이고 열정적이었던 나의 상사는 어떻게 되었을까? 삶은 때때로 자신의 의지와 상관없이 급격히 변할 때가 있다. 예상치 못한 사건으로 그분은 직장뿐 아니라 심지어 사는 나라까지 급격히 바뀌었다. 그 과정에서 내내 흩어져 있던 가족들이 함께 모여 살게 되었다. 드디어 가족이 한 지붕 아래 둥지를 틀게 되었다. 그 이후 오랜만에 만난 상사의 얼굴은 어딘가 더욱 평안하고 행복해 보였다. 주말에 아이들과 배우자와 함께 나들이 가는 것이 얼마나 기쁜지 미소 머금은 눈빛으로 나에게 들려주었다. 나들이 나가 찍은 가족사진에 포근한 햇볕이 물들고 있었다.

○

산책자는
매일 새롭게
태어난다

매일 의식처럼 하는 행위가 있다. 그중 하나가 산책인데 보통 식사 후에 이뤄진다. 산책을 하며 음식물로 가득 찬 배가 서서히 녹듯 가벼워지는 기분. 음식물에 담긴 영양소가 몸속 구석구석 흡수되는 건강한 기분. 이 기분을 즐기게 되면, 식후 산책은 절대 빼놓을 수 없는 매일의 의식이 된다.

산책은 그 자체만으로 기쁨을 준다. 몸이 집에서 밖으로 나가는 것. 그것은 닫힌 공간을 벗어나 열린 세계와 만나는 일이다. 집 안에서는 집에 있는 공간만큼만 감각하지만, 산책을 하러 밖으로 나가는 순간 내 감각은 하늘을 뚫고 우주까지 열린 거대한 공간을 감각하며 산뜻하게 깨어난다. 그렇게 열린 공간을 걷다 보면 문득 나라는 작은 존재가 거대한 세계와 공존하고 있다는 사실이 체감된다.

삶을 예술로 만드는 비밀

산책의 묘미는 걷는 데 있다. 잠깐 걷는 것을 산책이라 하기엔 조금 아쉽다. 한 시간 정도는 걸어야 충분하다는 느낌이 들고 산책한 맛이 난다. 한 시간을 걷는다는 것은 약 5킬로미터 내외를 걷는다는 의미다. 이렇게 산책을 하면 알게 된다. 산책을 시작할 때 나의 몸이 꽤 차가운 상태였다는 것을. 몸에 혈액이 원활히 돌지 않아 기계로 치면 가동 중지 상태였다고 해야 할까? 그런데 산책하다 보면 몸 전체에 조금씩 온기가 퍼짐을 느낄 수 있다. 부지불식간에 손가락 끝이 발갛게 부어오른다. 혈액이 돌기 시작한 것이다. 멈춰 있던 기운이 점점 생기를 더하며 나도 모르는 사이 손끝 발끝이 더운 열기로 부들부들해진다. 몸 전체에 신선한 혈액이, 기운이 한바탕 기분 좋게 돈 것이다. 한 시간가량 걷는다는 단순한 행위, 산책이 선사하는 '내 몸의 변화'를 산책자는 감사히 체감한다. 내 몸이 살아 있다는 그 체험을.

빈센트 반 고흐 역시 산책을 사랑했다. 그는 화가란 "자연을 이해하고 사랑하여, 평범한 사람들이 자연을 더 잘 볼 수 있도록 가르쳐주는 사람"*이라고 생각했다. 자연을 깊이 이해하고 사랑하기 위해선 자연을 온몸으로 만나야 했다. 그래서 그는 산책을 했다. 아마 자연을 만나는 산책 자체가 그에게는 그림을 그리기 위한 필수적인 준비 과정이었을 것이다. 동생 테오에게 보낸 편지에서 그는 자연을 사랑하는 마음으로 산책을 자주 하길 권하며 그것이 예술을 진정으로 이해할 수 있는 길이라고 썼다.

빈센트 반 고흐, 〈타라스콩으로 가는 길 위의 화가〉, 1888년

우리가 사랑하는 반 고흐의 수많은 풍경화. 그것은 일상에서 숱하게 반복된 산책 없이는 탄생할 수 없었을 것이다. 그가 산책을 즐기지 않았다면, 어떻게 대지 너머 미끄러져 들어가는 태양의 산란을 음미할 수 있었겠는가? 어떻게 그것이 누런 밀밭과 한데 어우러져 황금빛 축제를 여는지 알 수 있었겠는가? 그가 자연을 사랑하는 마음으로 산책을 하지 않았다면, 어떻게 초록 불덩이가 되어 활활 타오르는 사이프러스 나무를 발견할 수 있었겠는가? 그가 도처에 널린 온갖 미물에 무관심했다면, 싱그러운 잡풀에 취해 날개마서 초록빛으로 물든 나비를 그릴 수 있었겠는가?

고흐뿐이었을까? 장욱진 역시 산책을 사랑했다. 그는 특이하게도 새벽 두세 시경에 산책을 했다. 그에게 새벽 산책은 어떤 의미였을까? 다행히 그가 남긴 글에서 그 일부를 엿볼 수 있다.

"언제부터인진 몰라도 나에게는 이른 새벽의 산책이 몸에 붙었다. 고요하고 맑은 대기를 마시며 어둑어둑한 한적한 길을 걷노라면 새들의 지저귐 속에 우뚝우뚝 서 있는 모든 물체의 부각浮刻이 쓸쓸한 맛의 색채를 던져준다. 이럴 때처럼 싱싱한 나무들의 생명을 느껴본 일은 없다. 저마다 구김살 없는 다른 꼴의 얼굴들로 소리 없이 웃으며 생생한 핏줄의 약동으로 속

삶은 예술로 빛난다

빈센트 반 고흐, 〈추수〉, 1889년

빈센트 반 고흐, 〈사이프러스 나무〉, 1889년

빈센트 반 고흐
〈나비가 있는 정원〉, 1890년

"반 고흐가 산책했기에
탄생한 작품들."

삭여 주는 듯도 하다. 시끄러운 잡음과 먼지를 뒤집어쓰지 않
은 싱싱한 새벽의 표정을 나는 영원히 닮고 싶은 것이다."*

"새벽을 사랑하고 새벽을 느끼고 새벽이 곧 나의 세계"*라
말한 장욱진. 그는 새벽을 온몸으로 흠뻑 맞은 뒤 바로 그림 작
업에 착수했다. 새벽을 그림에 담은 것이다. 다시 말해, 새벽의
고요함과 깨끗함을 자기 내면에 고이 담아 와 그림에 옮겼다. 아
이처럼 순수하고 깨끗한 장욱진의 그림. 이제 그가 평생 일관되
게 그런 그림을 그릴 수 있었던 이유를 알게 되었을 것이다. 새
벽 산책. 그 그림 내부의 보이지 않는 곳엔 분명 깨끗하고 고요
한 새벽의 기운이 뿌리내리고 있을 터다. 그의 그림을 보고 느끼
는 것은 새벽을 보고 느끼는 것과 다를 바 없다. 새벽 산책을 하
지 않았음에도 우리는 어린아이 얼굴같이 깨끗한 새벽을 느낄
수 있을지 모른다.

반 고흐에게도, 장욱진에게도 그렇듯 이우환에게도 산책은
성공적인 그림 작업을 위해 반드시 필요한 일임과 동시에 매우
아끼는 매일의 의식이다. 그는 반 고흐, 장욱진보다 더욱 구체적
으로 자신의 산책에 대해 알려주고 있는데, 아무래도 '산책의 고
수'라는 칭호를 붙여드려야 할 것 같다. 세계를 무대로 예술을
하는 작가인 만큼 그의 산책로는 한국 서울, 일본 가마쿠라, 미

장욱진, 〈언덕 풍경〉, 1986년

국 뉴욕, 프랑스 파리 등지에 골고루 퍼져 있다. 서울에 올 때는 사직공원이나 인왕산 산책로를 찾고, (그의 작업실이 있는) 가마쿠라는 산과 바다가 있는 곳인 만큼 어느 곳이든 산책로가 되기 좋다. 뉴욕에서는 센트럴 파크를, 파리에서는 몽마르트르를 무대로 산책을 하는데 피갈 광장에서 시작해 물랭루주, 몽마르트르 묘지, 사크레쾨르 성당, 생피에르 시장을 돌아 다시 피갈 광장으로 돌아오는 그만의 산책로가 있다.

그의 산책은 크게 세 가지 방법으로 이루어진다. 그중 첫 번째는 그림 작업을 시작하기 전에 하는 '빠른 산책'이다. 그는 그림 작업을 시작하면 반나절 동안은 말끔히 정제된 정신 상태와 높은 집중력을 일관되게 유지해야 한다고 말한다. 이를 위한 준비 작업으로 산책만큼 간편하고 좋은 것이 없다. 이 산책은 보통 45분간 매우 빠른 걸음으로 한다. 산책하는 동안 아무것도 구경하지 않고, 뭔가를 생각하지도 느끼지도 않는다. 무념무상의 산보인 것이다. 산책 중 뭔가를 보고, 만지고, 맡고, 맛보는 등의 감각 행위를 하며 뭔가를 생각하고 느끼면 잡념이 생겨 이어지는 그림 작업에 좋지 않은 영향을 미친다는 것이 이유다. 아무래도 이 산책은 무념무상의 상태에서 빠르게 걸으며 머리를 비우고 몸을 훈훈하게 데워 곧바로 이어지는 그림 작업을 성공적으로 시작하기 위한 것이라 볼 수 있다.

그의 두 번째 산책은 작업을 하지 않을 때나 작업을 마친 후

삶은 예술로 빛난다

저녁에 하는 '느린 산책'이다. 특별한 목적을 두지 않고 설렁설 렁 편안하고 여유로운 마음으로 한다. 꼭 어디를 갔다 오겠다는, 꼭 얼마 동안만 하겠다는 제약이나 규칙 없이 이곳저곳 마음이 가는 대로 쑤시고 다니며 구경하고, 관찰하고, 듣고, 만지고, 맡 고, 맛보는 감각 행위를 총동원한다. 주변에 풍성하게 널려 있는 사람, 사물, 자연물, 풍경 등 모든 것을 만나는 산책. 그 안에서 그는 사람들의 대화나 길가에 피어난 작은 새싹 등 흔하고 일상 적인 것에서 새로운 의미를 발견하기도 한다. 그 모든 체험은 결 국 그의 예술에 녹아들어 당신과 나, 우리에게 모습을 '숨겨 드 러내게' 될 것이다.

마지막 세 번째 산책은 '사색적, 철학적, 비판적 산책'이다. 이것은 두 번째와 마찬가지로 밖으로 나가서 하기도 하지만, 작 업실 안에서 서성이거나 책상에 앉아 집필을 하면서도 이루어질 수 있다. 결국, 그의 산책은 겉으로 보기엔 몸만 움직이는 것 같 지만, 사실 몸을 움직임으로써 정신도 움직이는 '몸과 정신의 산 책'인 것이다.*

워낙 깊은 철학적 사고를 지닌 작가인지라 일상의 산책마저 도 분석적으로 접근해 우리에게 말로 명확하게 풀어 보여준다. 조금씩 차이는 있겠지만, 장욱진과 반 고흐의 산책에도 이우환 이 말하는 산책이 녹아 있을 것이다. 그리고 나의 산책에도, 당 신의 산책에도 녹아 있을 것이다. 원한다면 앞으로의 산책에 녹

아들게 할 수도 있다. 혹은 전혀 다른 자신만의 산책을 창안해
낼 수도 있다.

미술가들의 산책에는 명백한 공통점 한 가지가 있다. 산책이
예술의 정신적 재료가 되었다는 점이다. 만약 그들의 일상에 산
책이 없었다면, 과연 그들의 예술은 어땠을까? 과연 원하는 과정
과 결과물을 만들어낼 수 있었을까? 매일의 일상 중 별일 아닌
것처럼 숱하게 이뤄진 산책. 그 행위에서 그들은 작품을 위한 건
강한 영향과 영감을 얻었다.

산책을 한다. 멈춰 있던 혈액이 온몸을 순환하며 잠들어 있
던 육체와 정신을 말끔히 깨운다. 세상을 새롭게 보고, 듣고, 맡
고, 맛보며 새로운 생각과 느낌의 물꼬를 터나간다. 그 사소한
모든 것은 사라지지 않고 산책자의 내면에 물들어 간다. 그 모든
것이 산책자를 구성한다. 산책자는 매일매일 새로운 존재가 된
다. 새롭게 태어나는 존재가 된다.

나아가 산책자가 원한다면, 꿈꾼다면, 희망한다면 산책을 통
해 얻은 새로운 감각, 새로운 생각, 새로운 깨달음, 새로운 느낌,
새로운 영감을 바탕으로 세상을 향해 무언가를 만들어(창조해)
던질 수도 있을 것이다. 이우환이 그림을 그리고 있는 것처럼,
장욱진이 그림을 그렸던 것처럼, 빈센트 반 고흐가 그림을 그렸
던 것처럼, 내가 이 글을 쓰고 있는 것처럼, 누군가를 위해 한 그
릇의 음식을 요리하는 누군가처럼, 누군가를 위해 작은 책방에

놓을 책을 꾸리는 누군가처럼, 누군가를 위해 입을 여는 누군가처럼, 누군가를 위해 손과 발을 움직이는 누군가처럼, 누군가를 위해 온 정신을 쏟고 있는 누군가처럼, 누군가를 위해 무언가를 만들어내고 있는 누군가처럼. 그렇게 일상은 예술이 된다.

삶을 예술로 만드는 비밀

아이의 눈으로
볼 수 있다면

중고 녹음기를 사러 가는 날이었다. 새 녹음기를 살까 고민도 했지만 가격이 부담스러웠다. 싸게 구하려면 발품을 팔아야 한다. 녹음기 판매자가 거래를 원하는 곳으로 향했다. 약속한 시간이 되자 운동복을 입은 아저씨가 나타났다. 그는 물건을 보여주었다. 중고임에도 흠 하나 없어 완전 새것과 다름없어 보였다. 아무래도 오늘의 거래는 대성공인 것 같다. 이 녹음기로 지금껏 살아오며 단 한 번도 해본 적 없는 팟캐스트 방송을 생애 최초로 시도할 것이다. 아무도 관심 없겠지만 이것은 내 인생에서 나만이 간직할 소중한 역사의 한 페이지를 장식할 것이다.

아저씨는 그 녹음기가 쓸모없다고 했다. 자기한테 쓸모가 없어 사놓고 몇 번 써보지 않았다고 말했다. 나는 바로 현금을 주고 그 녹음기를 품에 안았다. 이로써 나의 미술에 대한 애정과

나란 사람이 느껴온 미술의 묘미를 다른 이에게 전할 수 있는 도구를 손에 얻었다. 그만큼 나는 이 녹음기를 소중히 다룰 것이며 정성을 다해 팟캐스트 방송을 만들어갈 것이다. 그 이후 나는 정말 팟캐스트 방송을 시작했고, 예상치 못한 시기에 출판사에서 연락이 왔다. 내 정성 담긴 글을 엮은 책도 세상에 나왔다. 그리고 또 지금 이 글을 쓰고 있다.

제법 오랜 시간이 지난 이야기지만, 이제 와 회상해 보니 아저씨와 내가 중고 녹음기에 부여했던 의미의 차이가 흥미롭게 다가왔다. 그날 내게 녹음기를 팔았던 아저씨에게 녹음기는 쓸모없는 것이었다. 그렇지만 나에게 그 녹음기는 나의 내면에 깃들어 있는 미술에 대한 모든 것을 타인에게 전하기 위해 반드시 필요한 것이었다. 동일한 녹음기에 아저씨와 내가 부여한 의미는 이렇게 달랐다.

인간, 그러니까 우리 자신을 새로운 관점으로 곰곰이 들여다보면 정말 말도 안 되게 놀라운 능력을 '이미' 가지고 있음에 새삼 놀라고, 또 감사하게 여길 때가 있다. 우리는 그 능력을 갖기 위한 아무런 노력도 하지 않았다. 그럼에도 타고난 능력이 있다. 그 수많은 능력 중 정말 값진 것이 있는데, 바로 '의미를 창조하는 능력'이다. 인간은 그 어떤 대상에도 '자신이 원한다면, 즉 자신이 그렇게 하고자 한다면' 의미를 창조해 부여할 수 있는 천부

적인 재능을 가지고 있다. 인간의 사고력, 상상력, 창조력이 얽히고설킨 매우 독특한 능력이다.

'의미를 창조해 부여하는 능력.' 이 능력은 예술가에게 반드시 필요한 능력이다. 특히 뛰어난 기량을 보이는 예술가들에게는 흔하고, 평범하고, 익숙하고, 쓸모없어 보이는 것에 누구도 미처 보지 못했던, 생각지 못했던 의미를 부여하는 능력이 있다. 그들은 그 능력을 고도로 끌어올리기 위해 평생 부단히 노력한다. 그리고 그것을 자신의 작품에 자신만의 정제된 표현 방식으로 응축해 담아낸다.

빈센트 반 고흐가 그린 해바라기. 뜨거운 태양만을 한없이 바라보다 모든 수분을 세상에 내놓고 빳빳하게 마른 해바라기 네 송이. 그것은 그저 식물로만 보이지 않는다. 식물이라기보다 끝 모른 채 활활 타오르는 누군가의 심장을 보고 있는 것만 같다. 해바라기를 그린 이의 불덩이처럼 타오르는 내면의 열정이 생생히 내 가슴속으로 전해 들어온다. 나는 이 그림을 보며 반 고흐라는 한 인간이 내면에 품고 있던 뜨거운 불덩이 같은 열정을 가슴으로부터 전해 받는다. (이것은 내가 이 그림을 보았을 때 즉각적으로, 감각적으로, 본능적으로 생성한 느낌이다. 당신은 당연히, 충분히 다른 무언가를 느끼고 생각할 수 있다. 내가 생각한 대로 당신이 똑같이 따라 느낄 필요도, 이유도 없다. 당신은 어떤 것을 느끼는가?)

우리는 이 그림을 본 순간 '뭔가 색다른 느낌'을 즉각적으로

삶은 예술로 빛난다

빈센트 반 고흐, 〈네 개의 시든 해바라기〉, 1887년

받는다. 이 느낌은 사실 우리가 어떤 노력도 하지 않았음에도 우리 내면에 '생성'된 것이다. 우리가 흔하고 평범한 해바라기에서 무언가 새로운 의미를 발견하게 되는 순간이다.

그리고 이 그림을 그린 화가의 당시 상황을 헤아려보면 이내 알게 된다. 사람들 대부분이 흔하고, 익숙하고, 평범하고, 쓸모없게 여길 해바라기, 그것도 말라 비틀어져 쓰레기통에 처박힐 일밖에 남지 않아 보이는 해바라기. 이 그림을 그린 화가는 이 해바라기를 매우 희소하고, 낯설고, 비범하고, 쓸모 넘치는 것으로 보았다. 즉, 해바라기에서 어떤 새로운 의미를 발견한 것이다. 그것도 자기 '스스로'. 어느 누구도 가르쳐주지 않았다. 자기 스스로 그 의미를 창조해 냈다. 그리하여 그는 해바라기를 눈에 보이는 대로 그리지 않기로 했다. 대신 해바라기에 자신이 새롭게 발견한 의미를 부여해 그렸다. 무의미해 보이는 마른 해바라기에 반 고흐가 부여한 의미가 순도 높게 녹아 들어간 것이다. 이제, 그림 속 해바라기는 그냥 해바라기가 아니다. '반 고흐의 무언가'가 응축되어 있는 해바라기다.

도처에 널린, 흔하고 익숙하고 평범하게 여겨져 쳐다볼 가치도 느껴지지 않는 수많은 존재. 반 고흐에게는 그것들에 너무나도 특별하고 희소한, 자기만의 의미를 부여하는 능력이 있었다. 아니, 그는 그 능력을 항상 예리한 수준으로 깨어 있게 하고자 부단히 노력했을 것이다. 그것이 자신만의 예술을 창조할 수 있게

삶은 예술로 빛난다

해주는 원동력임을 숱한 작업을 통해 몸으로 깨달았을 테니까.

잘린 나무는 너무 흔하다. 그렇다. 평범하고, 또 쓸모없다. 다른 이들은 잘린 나무에서 어떤 색다른 의미를 발견하는 건 정말이지 밥도 떡도 안 나오는 쓸데없는 짓거리라 여길지도 모르겠다. 그런데 뭉크는 눈 덮인 숲속에 덩그러니 놓여 있는 잘린 나무에서 의미심장한 무언가를 느꼈다. 그렇다. 어떤 의미를 발견했다. (그 의미는 뭉크가 스스로 말하지 않은 이상 추측만 할 수 있을 뿐 그 누구도 정확히 알 수 없다. 그것이 예술의 묘미다.) 그는 (보통 화가들이 관심을 두는 대상인) '잘리지 않고 우뚝 솟아 있는 나무'가 아닌 '잘린 나무'에서 특별하고도 희귀한 무언가를 느꼈다. 그 느낌을 그대로 화폭에 끌어와 왜곡하고 강조함으로써 잘린 나무에 자신이 부여한 의미를 (그림을 보는) 우리에게 전하고 있다.

잘린 나무가 그려진 그림에서 무엇이 느껴지는가? 이제 이것은 더 이상 밖에 나뒹굴고 있는 흔하디흔한 나무가 아니다. 누군가 껍질까지 싹 벗겨놓아 누런 속살이 적나라하게 드러난 잘린 나무다. 이것은 화면 깊숙한 곳에서부터 (그림을 보고 있는) 우리의 눈앞까지 쑤욱 튀어나와 우리의 마음속을 가득 메우려는 듯 점령한다. 이런 시각적 효과는 수직으로 선 나무들과 극적인 대조를 이루며 극대화된다. 그걸로도 부족하다 느낀 걸까. 뭉크

에드바르 뭉크, 〈노란 통나무〉, 1912년

는 잘리지 않은 나무는 보라색으로, 잘린 나무는 노란색으로 채색해 색채에서도 극적 대비를 꾀하고 있다.

화면에서 그림을 보는 이를 찌를 듯이 쑤욱 튀어나오며 도발하고 있는 싹둑 잘린 기다란 노란색 통나무 하나. 아무래도 뭉크는 노랗게 번뜩이는 잘린 나무를 그림을 보는 우리의 심장 속에 꽂아 넣고 싶었던 것 같다. 그림을 보는 것만으로도 나무의 존재감을 생생히 체감하게 하고 싶었던 것 같다. 그가 그 나무를 눈 내린 숲속에서 보았을 때 느꼈던 것처럼. 자신이 발견한 의미를 우리도 발견할 수 있게 하고 싶었으리라. 이건 '말로는 절대 표현할 수 없는 감각의 문제'니까. 그는 그림을 그려 그 감각을 우리에게 말없이 전하고 있다.

당시 농업 중심 사회였던 프랑스. 누구나 농업에 종사하고 있던 만큼 농부와 그들의 삶은 대다수 사람에게 흔하고 평범하게 여겨졌다. 그 어떤 화가도 농부가 예술작품의 주인공이 될 수 있다고 여기지 않았다. 그런데 밀레는 다르게 보았다. 그는 흔하고 평범한 농부에게서 그 누구도 보지 못한, 생각지 못한 의미를 발견했다. 그것은 밀레의 내면 깊숙한 곳에서부터 진심으로 우러나온 관점이었다. 그 누가 농부를 이렇게 평온하고 아름다운 존재로 보았었나? 밀레가 그린 농부의 일상을 봄으로써 우리는 흔하고 평범하게 여겨온 농부와 농부의 삶에 숨어 있는 특별한

장 프랑수아 밀레, 〈감자 심는 사람들〉, 1861년

장 프랑수아 밀레, 〈빨래를 널고 있는 여인〉, 1858년

미를 비로소 발견할 수 있게 된다. 밀레가 생성한 의미가 우리의 가슴속에 씨앗이 되어 쏘옥 심기는 순간이다. 그렇다. 예술과 우리가 공명을 일으키는 순간이다. 이것이 예술의 진정한 힘이자 가치다.

돌. 그것은 얼마나 흔한가. 그렇다. 우리가 사는 지구는 단하나의 틈도 없이 돌로 뒤덮여 있다. 그렇게 흔한 것이 돌이다. 그런데 다시 한번 곰곰이 생각해 보면, 도시에 사는 이에게 돌은 더 이상 흔한 존재가 아니다. 도시에 산다면 지금 당장 주변을 둘러보자. 과연 자연에 존재하는 있는 그대로의 돌이 보이는지. 그렇다. 도시에는 그런 돌이 없다. 인간의 문명이 창조해 낸 도시 속에는 자연물인 돌이 있는 그대로 놓여 있을 공간이 허락되지 않는다. 도시를 사는 이에게 돌은 그만큼 희소한 것이 되었다. 그래서 180만 년의 세월 동안 이름 모를 물과 바람이 끝없이 조각해 온 섭지코지 해안가에서 거인 같은 돌덩이를 보았을 때, 우리는 불현듯 그 원초적인 느낌에 온몸을 부르르 떨게 되는 것이다. 우리가 흔하다고 여겨왔던 돌의 모습과 돌에 대한 관념에서 완전히 벗어나 낯설고 새로운 존재로 다가오기 때문이다.

그리고 이우환은 그 자연 어딘가에 덩그러니 놓여 있는 돌덩이가 인간은 감히 살아볼 수 없는, 그래서 상상조차 할 수 없

삶은 예술로 빛난다

이우환, 〈관계항(현상과 지각B)〉, 1968년/2013년

는 무한에 가까운 시간성을 지닌 존재임을 발견한다. 돌은 지구의 탄생부터 지금까지 그 영겁의 시간을 이겨내며 존재해 왔다. 길어야 100년의 생을 넘기기 어려운 인간이 감히 상상할 수조차 없는 시간을 돌은 썩지도 않고 존재할 수 있다. 이우환은 자연에 널브러져 있는, 무의미한 것이라 여겨지는 돌을 '인간과 동일한' 하나의 존재자로 보았고, 그 존재가 품고 있는 의미를 발견하고 또 부여했다. 의미를 창조해 냈다. 그는 이 무거운 돌덩이를 전시장에 낑낑거리며 가져와 그의 연극과도 같은 작품 〈관계항〉의 매우 중요한 배우로 캐스팅한다. 이로써 돌은 더 이상 흔한 것이 아니다. 이우환의 돌은 영겁의 시간성을 품고 있는 신비한 존

　　　삶을 예술로 만드는 비밀

재자로, 지구 혹은 자연이라는 존재의 대변자로 우리에게 모습을 드러낸다. 그 의미를 온전히 전해 받을 수 있는 것은 '의미를 발견해 내는 능력'을 가진 당신의 몫이다. 누군가가 설명해 주어 머리로 알았다고 해결되는 문제가 아니다. 예술의 참맛은 스스로의 힘으로 의미를 창조해 내는, 번개같이 일순간 번뜩이는 지적 순간에 있다. 그 일말의 순간! 그것이 바로 예술의 순간이며, 우리가 예술을 사랑한다 말하며 즐기는 진정한 이유다.

이우환뿐일까? 물방울, 그 얼마나 흔해 빠진 것인가. 무엇이 특별하겠는가. 그러나 김창열은 액화와 기화를 영원히 반복하는 물방울의 속성에서 세상에 있는 모든 존재의 어찌할 수 없는 '생성과 소멸'의 숙명을 발견한다. 인간을 포함해 모든 존재가 피해 갈 수 없는 그 운명을 말이다. 캔버스 화면 위에 존재의 진실을 담고 싶었던 김창열. 그것을 깨달은 그때부터 생을 마감하는 순간까지 오직 물방울만이 그의 화면 위에 맺힌다. 이렇게 흔해 빠진 물방울은 그림을 보는 이에게 '생성과 소멸의 숙명을 기억하라'며 무겁게, 때론 한없이 가볍게 가슴을 물화시켰다 기화시킨다.

황홀하다 못해 경이로운 형체를 발산하며 끝 모르고 쌓여 올라가는 플라스틱 소쿠리. 그 반복의 미에서 무엇이 느껴지는가? 나에게는 자식의 건강과 행복을 위해 매일매일 자나 깨나 평생

삶은 예술로 빛난다

제주도립 김창열미술관 소장

김창열, 〈물방울〉, 1981년

최정화, 〈카발라Kabbala〉, 2013년

을 반복하고 또 반복하며 하늘에 기도를 드리는 우리네 어머니의 헤아리기 힘든 사랑과 정성이 느껴진다. 그렇다. 최정화의 '소쿠리 탑'은 우리 어머니의 마음속에 켜켜이 쌓이고 있는 '사랑의 탑' 그 자체다. 그 마음을 물질로 형상화한 것이다. 그러니까 예술가 최정화는 평범하고 흔해 빠진 소쿠리에서 자식을 향한 어미의 한없는 사랑의 모양을 발견한 것이다. 이 얼마나 아름답기 그지없는 찬란한 형상인가!

두 장의 천을 실과 바늘로 꿰매 하나의 쓸모 있는 옷으로 창조해 내는 바느질. 김수자는 젊은 시절 어머니와 함께 바느질을 했다. 그는 그 바느질 행위에서 오직 '다르다'는 이유로 갈등과 다툼을 멈추지 않는 인간 세상을 따스히 어루만질 '바느질의 미학'을 발견한다. 1999년부터 2005년까지 그는 영국, 인도, 네팔, 미국, 멕시코, 이스라엘, 예멘, 브라질, 차드, 이집트, 나이지리아, 일본, 중국 등 세계 각국을 떠돌아다니며 인파로 가득 찬 거리에 그저 가만히 서 있는 자신의 뒷모습을 촬영한다. 그 영상을 바느질로 꿰매듯 한데 엮어놓은 영상 작품이 〈바늘 여인〉이다. 이 작품에서 김수자 자신은 그저 서 있지만, 길거리에 지나가는 사람들로 인해 마치 김수자라는 '바늘'이 지구촌 사람들이라는 각양각색의 '천 조각들'을 포근히 꿰매 한데 엮고 있는 것처럼 보인다. 인간애와 인류애를 담은 극도로 정제된 시 한 편을 읽는 듯한

삶은 예술로 빛난다

김수자, 〈바늘 여인〉, 파탄, 2005년
김수자, 〈바늘 여인〉, 라고스, 2001년

감동이 '작가가 그저 길거리에 서 있을 뿐'인 영상에서 느껴진다. 그 누가 흔한 바느질에서 이런 아름다운 의미를 발견했던가.

이렇게 이야기를 이어나가다 보면, 결국 뛰어난 작품을 남긴 전 세계의 모든 예술가를 언급하는 무한한 글이 되어버리고 말 것이다.

흔해 빠진, 그래서 너무나 익숙하고 평범하게 여겨지는 돌, 물방울, 플라스틱 소쿠리와 낡은 빨래판, 바느질. 무의미하게 여기기 십상인 것들에 너무나 희소하고 특별한 의미, 즉 '아름다움'이 숨겨져 있음을 발견하는 순간. 그것이 바로 예술의 순간이다.

예술가가 예술을 할 수 있는 이유는 무언가에 자신만의 의미를 발견하고 부여할 수 있는 능력을 사용했기 때문이다. 그 힘으로부터 예술이라는 '삶의 꽃'은 싹을 틔우기 시작한다. 우리가 예술을 즐길 수 있는 이유도 크게 다르지 않다. 우리에겐 무언가에 의미를 발견하고 부여하는 능력이 있다. 이 능력으로 인해 우리는 대량생산된 물감으로 오밀조밀 칠해진 화면을 보며 예상치 못했던 무언가를 느낄 수 있고, 버려진 나뭇조각을 이리저리 그러모아 만든 독특한 구조물을 보며 색다른 무언가를 생각할 수 있는 것이다.

이렇게 보면 예술은 결국 무의미한 것에서 의미를 발견해내는 것, 무의미하게 여겨지는 것 속에 숨어 있는 오묘한 아름

삶은 예술로 빛난다

다움을 발견해 내는 것이 아닌가 하는 원초적인 결론에 다다르게 된다.

반 고흐가 마른 해바라기를 그려 전하고자 하는 바, 뭉크가 잘린 통나무를 그려 전하고자 하는 바, 밀레가 농부의 일상을 그려 전하고자 하는 바, 이우환이 돌로 전하고자 하는 바, 김창열이 물방울로 전하고자 하는 바, 최정화가 플라스틱 소쿠리로 전하고자 하는 바, 김수자가 바느질로 전하고자 하는 바는 모두 다르다. 그러나 그 모든 작품의 근원으로 파고 들어가 보면 사실 이 예술가 모두는 같은 관점을 가지고 있다. 예술에 대해, 그리고 삶에 대해서도.

절대적으로 흔하고, 평범하고, 무의미한 것은 이 세상에 없다고. 우리가 흔하다 여기기에 흔해 보이는 것이며, 평범하다 여기기에 평범해 보이는 것이며, 무의미하다 여기기에 무의미해 보이는 것이라고. 기존의 고정관념에서 벗어나 새로운 눈으로 바라보자. 세상과 사물에 대해 아무것도 모르는 아이의 눈으로. 그 눈으로 새로운 의미를 발견하는 순간, 그것은 매우 희소하고 특별하고 의미 충만한 것으로 부활할 수 있다. 그것이 흔한 돌이 예술이 되는 비밀이며, 평범한 일상이 예술이 되는 비밀이며, 무의미한 삶이 예술이 되는 비밀이다.

삶을 예술로 만드는 비밀

한 발짝 더 나아가 본다면, 우리 주변에 있는 흔하고 평범하고 익숙하게 여겨왔던 이들을 다르게, 낯설게, 새롭게 보는 기회가 될 수도 있으리라. 그뿐일까? 혹시 자기 자신을 흔하고 평범한 존재라 여겨왔다면, 자기 내면에 깃든 희소함과 특별함을 발견하는 기회가 될지 또 누가 알겠는가? 자기 자신을 무의미한 존재라 여겨왔다면, 그것은 그저 자신의 생각일 뿐 사실은 그렇지 않음을 발견할지도. 자신을 고독한 시공간 속에 따로 떼어놓고 깊이 더 깊이 들여다보면, 내면 저 깊고도 먼 곳으로부터 영롱하게 반짝이는 불빛 한 점을 발견하는 '미적 극치의 순간'을 맞이하게 될지도. 그렇게 우리 자신의 삶이 성취할 수 있는 가장 아름다운 예술의 순간을 맞이하게 될지도 모른다. 이 모든 것은 의미를 발견해 부여하는 우리 자신의 몫이다. 우리 내면에서 일어나는 일을 누군가가 대신해 줄 수는 없다. 그것은 대행이 안 된다. 우리 스스로 해내야 한다.

오늘따라 도처에 있는 모든 것이 달라 보일지 모른다. 오늘도 돌아가 머물 집이 있다는 것. 그 당연한 귀가의 이벤트가 새삼 새로운 의미로 다가올지 모른다. 매일 습관처럼 걸어온 만큼 의식조차 하지 않던 길거리에서 전혀 색다른 향기가 풍길지 모른다. 매일 그 길을 함께 걷던 익숙한 이의 눈빛에서 그동안 발견하지 못한 푸른 수국의 마음을 발견하게 될지 모른다. 갈라진 콘크리트 틈 사이를 비집고 나온 흔한 잡초를 보며 내일을 살아

삶은 예술로 빛난다

갈 생명력을 얻을지 모른다. 그렇게 여느 때와 같이 돌아온 집에 오늘도 당연히 있는 가족, 오늘따라 그들이 가슴 안에 보름달을 한 아름 품은 듯 풍요로운 축복으로 다가올지도 모르겠다. 흔하고 평범하고 익숙하던 그 모든 것이 처음 보는 것처럼 낯설다. 새롭다. 특별하고 소중하다. 그렇다. 바로 우리의 삶이 예술이 되는 순간이다.

삶을 예술로 만드는 비밀

돌을 금으로
만드는 비밀

제주 바다가 보이는 집에 살 적 이야기다. 제주에서 한 해를 보내며 글을 쓰기로 마음먹고 정성 들여 찾은 끝에 얻은 집이었다. 시야에 항상 바다가 보인다는 것은 일상을 여간 싱그럽게 만들어주는 것이 아니었다. 간헐적으로 여행을 가야만 볼 수 있던 바다를 아침부터 저녁까지 친구처럼 마주하며 볼 수 있다는 것. 이 작다면 작은, 크다면 큰 환경의 변화. 그것이 바다라는 '작품'의 숨겨진 아름다움을 발견하는 열쇠가 될 줄이야.

제주집으로 이사해 처음 마주했던 바다. 그것은 분명 과거의 내가 여행자의 신분으로 보았던 바다와 다를 바 없었다. 어느 한때 바다를 찾은 여행자가 바다를 바라보며 느끼는 감흥과 크게 다르지 않은 것이었다. 그런데 낮부터 새벽까지 하루 종일, 매일같이 바닷가를 산책하며 여기서도 보고 저기서도 보고 보지 않

왔던 곳에서도 보는 것이 바다가 되었다. 그렇게 바다와 함께하는 평범한 일상이 하루 이틀, 일주일, 한 달, 두 달, 석 달 촘촘히 쌓이다 보니, 어느샌가 바다를 보는 새로운 눈이 서서히 생겨났음을 시나브로 자각했다. 그것은 제주집으로 이사하던 날 내가 바다를 보던 눈과는 전혀 다른 무엇이 되고 말았다. 내게 바다는 더 이상 예전의 바다가 아니었다.

바다는 매 순간 변용하고 있었다. 계절마다 변하고 있었고, 매달 변하고 있었고, 매일 변하고 있었고, 낮과 밤으로 변하고 있었고, 매시간 변하고 있었고, 매 순간 변하고 있었다. 바다에는 셀 수 없이 많은 얼굴이 있었고, 그 얼굴의 가짓수를 세어보려 해도 셀 수가 없는 '무한한' 것임을 내 두 눈으로 매일 똑똑히 보며 깨달았다. 바다는 하루도 같은 날이 없었다. 한시도 같은 때가 없었다. 그 색과 빛깔, 그 피부와 피부결, 그 움직임, 그 소리. 바다를 구성하는 그 모든 것은 단 하루는커녕 단 한시도 같지 않았다. 바다가 이렇게 무한할 수가! 해가 쨍하게 내리쬐는 날 "와! 아름답다"라고 말했던 바다는 그저 바다가 가진 무한대의 얼굴 중 아주 작은 일부분에 지나지 않은 것이었다. 그리고 그 바다의 반짝이는 쪽빛 역시 과거에 없었고 앞으로도 다시 없을 단 한 번뿐인 반짝임이었고, 단 한 번뿐인 쪽빛이었다. 바다의 모든 모습은 오직, 이 순간, 단 한 번 빛나고 사라질 뿐이었다. 그렇게 바다는 매 순간 무한히 변용하고 있었다. 쉼 없이 끝

삶을 예술로 만드는 비밀

을 모르고 영원히.

바다를 보는 나의 눈이 이렇다 보니, 볼 때마다 바다가 다르게 보였다. 볼 때마다 새로웠고, 볼 때마다 낯설었다. 솔직히 일상의 숙명인 '반복'에 익숙해져 어제 본 바다와 다를 바 없이 익숙하게 보일 때도 있었다. 그럼에도 바다는 어느 날 불현듯 다시 새롭게 보이고 낯설게 보이며 새로운 얼굴을 내비쳤다. 사실 바다는 항상 새롭게 변용하고 있다. 다만 나의 마음과 눈이 그것을 인지하느냐 못 하느냐가 문제다. 매일 어김없이 그곳에 있는 바다를 무감각하게 바라보는 나의 관념을 스스로 타파하고, 이제껏 보지 못했던 바다의 새로운 빛깔을, 낯선 피부결을, 비범한 움직임을 발견할 수 있는 눈. 제주살이는 내게 바다에 대한 그런 눈을 선물해 주었다.

그림을 그리기 위해 캔버스 앞에 섰을 때, 모네에게는 어떤 열망이 있었을까? 그는 이런 말을 남겼다.

"장님이 막 눈을 뜨게 되었을 때 바라볼 수 있는 장면을 그리고 싶다."*

모네는 매일 아침 막 눈을 뜬 장님의 눈으로 캔버스 앞에 서고 싶었다. 즉, 세상을 낯설게 보고 싶었다. 지금껏 단 한 번도 세

상을 본 적 없는 눈으로 태양으로부터 쏟아지는 빛을 전혀 새롭게 보고 싶었다. 그 빛에 의해 태어난 수련의 초록 빛깔을 낯설게 보고 싶었다. 푸른 하늘이 고스란히 물든 바다의 물빛에서 처음 느끼는 경이로움을 온몸 떨리게 체감하고 싶었다. 전혀 다르게, 새롭게, 낯설게 보고 느끼며 전혀 다르게, 새롭게, 낯설게 캔버스에 물감으로 표현해 내고 싶었다. 이제껏 수도 없이 자연을 바라보며 무수히 많은 빛과 색을 관찰하고, 그것을 캔버스 위에 그려내는 행위를 반복해 왔지만 그 모든 것을 다 잊고 싶었던 것이다. 기존에 익히 알고 있던 모든 것을 머릿속에서 지워내야 진정 다르게, 새롭게, 낯설게 볼 수 있으니까. 그래야 어제의 내가 그려왔던 그림과는 진정 다른, 새로운, 낯선 그림을 창조해 낼 수 있을 테니까. 모네는 그런 열망으로 매일 캔버스 앞에 섰다.

'막 눈을 떠 세상을 처음 보는 눈'을 가지려는 모네의 목표는 엄연히 불가능하다. 당연히 모네도 그것을 알고 있었을 것이다. 우리가 관심을 집중해야 하는 것은 그런 말을 하는 모네의 '의지'다. 자신이 이제껏 가지고 있던 지식, 고정관념, 편견, 삶의 관성을 백지화하기 위해 최선을 다하겠다는 의지. 그렇게 함으로써 매일같이 눈앞에 놓인 빛, 물, 수련을 마치 태어나 처음 보듯 대하고 생각하고 느끼겠다는 의지. 그 순수한 감각을 향한 의지. 그 수행과도 같은 의식적 노력을 반복한 끝에 세상에 남게 된 것. 그것이 바로 모네의 그림이다. 그래서 당신은 모네의 그림을

155　　　　　삶을 예술로 만드는 비밀

클로드 모네, 〈수련: 구름〉, 1903년

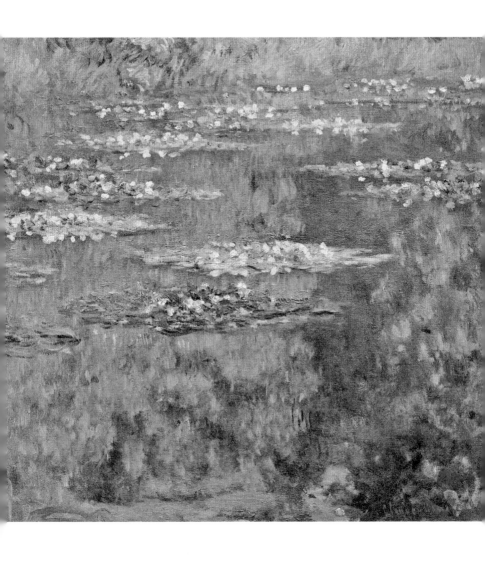

클로드 모네, 〈수련〉, 1904년

클로드 모네, 〈수련〉, 1907년

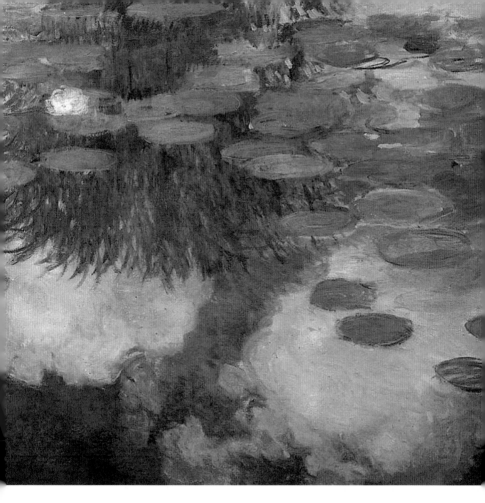

클로드 모네, 〈수련〉, 1914~1917년

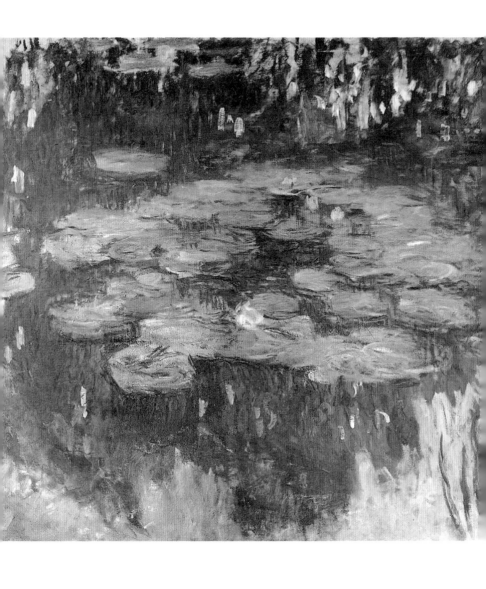

클로드 모네, 〈수련〉, 1914~1917년

클로드 모네
〈수련〉
1916~1919년

"모네의 물은 끊임없이 변화한다.
그가 물에서 낯선 무언가,
새로운 무언가를 끊임없이
발견했기 때문이다."

보며 이제껏 느껴본 적 없던 감정으로 자연을 다르게, 새롭게, 낯설게 느낄 수 있다. 세상의 모든 것을 한 번도 본 적 없는 것으로 여기고자 부단히 노력하며 붓을 들었던 모네의 의지 덕분에.

낯설게 보기. '위대한 화가'라 불리는 모네에게만 필요한 능력일까? 사회적으로 예술가라 불리는 사람들에게만 쓸모 있는 마음가짐일까?

아무리 생각해 봐도 그렇지 않은 것 같다. 나라는 평범한 이가 바다를 매 순간 낯설게 보고자 노력하며 그것의 숨겨진 미를 매 순간 새롭게 발견하고 감동하는 일상. 그 낯설게 보는 눈으로 미술관에 가 작품의 숨겨진 미를 새롭게 발견하며 미적, 지적 쾌감을 느끼는 일상. 그 눈으로 내 곁의 사랑하는 사람들의 새로운 미를 새록새록 발견하는 기쁨. 그 눈으로 내 삶에 주어진 것들을 새롭게 보고 항상 감사히 여기는 풍요. 그 눈으로 세상에 놓인 모든 것을 새롭게 보며 새로운 의미와 가치를 발견하는 놀라운 마법. 나는 아무리 생각해 봐도 이런 마법 같은 일상과 삶이 먼 곳에 있는 것 같지 않다. 낯설게 보고자 하면, 모든 것에서 그전에는 미처 알지 못했던 아름다움이 샘솟아 나는 마법이, 예술이 펼쳐지니 말이다. 우리의 마음에는 돌을 금으로 만드는 연금술이 있는 것이 분명하다.

나는 미술관에 간다. 그리고 마치 지금껏 단 한 번도 미술작

품이라는 것을 본 적 없는 사람처럼 작품을 마주하고자 부단히 노력한다. 미술이라는 것 자체에 대해 그 어떤 것도 알지 못하는 백지가 된 것처럼. 오늘 태어난 아이처럼, 순수한 아이의 눈을 지닌 채. 그리고 미술관을 나와 그 눈으로 내 곁에 있는 소중한 벗들을 보고 싶다. 그리고 그렇게 세상을 보고 싶다. 내가 진실한 마음으로 매 순간의 제주 바다를 낯설게 바라보려는 의지와 다르지 않게. 매일 그렇게 노력하는 삶을 살고 싶다. 그런 낯섦의 세계로 당신을 초대하고 싶다.

삶을 예술로 만드는 비밀

○

일탈이 준 선물

일상의 소소한 즐거움 중 하나는 내 책을 읽은 독자들의 후기를 찾아보는 것이다. 저자로서 모종의 의도를 담아 쓴 글의 의미를 독자가 발견해 냈을 때 느껴지는 기쁨과 보람이 있다. 한편, 저자도 의도하지 않은 의미를 독자가 창조해 냈을 때 그것은 내게도 신선한 배움이 된다.

독자의 솔직한 후기를 찾아보다 큰아들의 코로나19 확진으로 자가격리에 들어간 한 어머니의 생생한 이야기와 마주쳤다. 격리 3일 차. 몸살 기운이 갑자기 일어나 고생하는 중에 문득 책장에 꽂혀 있던 내 책을 뽑아 읽기 시작한 지 얼마 지나지 않아 빠져들었다는 이야기. 격리 4일 차. 목소리가 쇳소리가 되어 조그마한 소리도 내기 어려운 상태임에도 방구석에 틀어박혀 다시 책에 빠져들어 결국 완독을 하셨다 한다. 그러면서 "자가격리 아

니었으면 절대 못 끝냈을 책 한 권. 간만에 독서다운 독서를 했다"라며 자가격리 속 독서 후기를 마무리하셨다. 다행히 큰아들도, 어머니도 건강을 잘 회복하신 것 같아 마음이 놓였다.

그리고 문득 그 후기에서 흥미로운 사실을 발견했다. 평소와 다른 자가격리 상황이 어머니로 하여금 평소와 다른 독서다운 독서를 가능케 했다는 점이다. 평소 우리는 대체로 건강하다. 보통 건강한 게 아니어서 뭔가를 하지 않으면 좀이 쑤신다. 건강하니까 뭐든 한다. 뭐든 하려고 하면 자꾸 할 일이 생긴다. 그 일을 하다 보면 하루가 금방 간다. 그렇게 하루하루가 어떤 규칙에 따라 동일하게 굴러가는 듯도 하다. 매일매일 똑같은 일상의 반복에 '이렇게 살아도 되나?' 싶은 상념이 불쑥 떠오를 때도 있지만, 그래도 마음 한구석은 다른 걸 걱정하지 않아도 되어 편안하다.

그런데 자신도 모르게 그 평안한 일상이 깨지는 날이 불쑥 찾아오기도 한다. 보통 아주 가끔. 어머니의 자가격리처럼. 그런 날이 오면 자신도 모르게 반복하던 일상의 규칙적인 회전운동 바깥으로 튕겨 나간 듯한 일탈의 상황에 놓이게 된다. 무언가로 가득 차 있던 일상에서 모든 것이 싹 빠져나가 진공이 된 시공간. 그 순간 멍해진다. 처음 맞이하는 상황에 뭘 해야 할지 난감하다. 그렇지만, 그런 상황에서도 우린 무언가를 고안해 내고 그 무언가를 한다. 이것은 일종의 기회로 보이기도 한다. 평소에는 미처 하지 못했거나, 하지 않았던 것을 해볼 수 있는 기회. 평

　　　삶을 예술로 만드는 비밀

소에는 미처 생각하지 못했던 생각의 물꼬를 터보는 기회.

어느 날, 의사를 꿈꾸던 소녀가 불의의 교통사고를 당했다. 평소 반복되던 일상의 회전운동은 급브레이크를 밟고 멈췄다. 소녀는 온몸에 붕대를 칭칭 감고 침대에 드러누워 기약 없는 환자 생활을 시작하게 되었다. 그저 누워 있을 도리밖에 없는 소녀는 그런 상황에서 뭔가를 하지 않으면 답답해서 참을 수 없었고, 결국 평소에는 생각조차 해보지 않았던 그림을 그리기 시작했다. 얼마 지나지 않아 슬픔에 빠진 어머니에게 소녀는 이렇게 말하기에 이른다.

"나는 죽지 않았어요. 게다가 살아야 할 이유가 있어요. 그건 바로 그림이에요."*

사지가 붕대에 꽁꽁 감겨 있었지만, 머리는 깨어 있고 손만은 움직일 수 있었던 소녀는 병상에 누워 그림 그리기를 반복했고, 결국 그 원초적 행위를 통해 삶에서 단 한 번도 느껴본 적 없던 희열을 느꼈다. 그렇게 소녀는 그림을 그리며 사는 사람, 즉 화가가 되기로 결심한다. 그 결심은 일상이 되어버린 병상을 박차고 나와서도 이어졌고, 다시 돌아온 일상은, 삶은 그 이전과 완전히 달라졌다.

삶은 예술로 빛난다

프리다 칼로, 〈가시 목걸이를 한 자화상〉, 1940년

그 소녀뿐일까? 부모의 기대에 부응하며 열심히 공부해 변호사 자격증을 딴 후 법률사무소에 취업한 한 청년은 얼마 가지 못해 맹장염에 걸려 병상에 드러눕게 되면서 일상의 규칙적인 회전운동에서 예기치 못하게 일탈하고 말았다. 평소에 해오던 그 어떤 행위도 할 수 없는 상황에 처한 그는 누군가에게 어떤 선물을 받고 이런 지적 각성을 하기에 이른다.

"물감이 가득 들어 있는 박스를 손에 들자마자, 나의 운명이라고 느꼈다. 마치 먹잇감을 향해 돌진하는 맹수처럼 내 자신을 내던졌다."*

전도유망한 법조인의 커리어를 이어가던 그는 병상에서 일어난 후 역시 화가의 길을 걷기 시작한다. 건강해진 청년에게 다시 돌아온 일상과 삶은 그 이전과 판이하게 달라졌다.

소녀는 멕시코의 국민 화가 프리다 칼로이고, 청년은 프랑스의 국민 화가 앙리 마티스다. 소녀와 청년은 모두 소싯적에 사회에서 전문직이라고 부르는 직업을 가지고자 애썼다는 공통점이 있다. 그런데 모종의 사건에 의해 병상에 드러누운 후, 당연시되던 일상의 회전운동에서 튕겨져 나와 이전과는 완전히 다른 상황에 처하면서 모든 것이 달라졌다. 생각과 행동, 감정과 판단이

삶은 예술로 빛난다

앙리 마티스, 〈붉은색 실내〉, 1948년

달라졌다. 자기 자신을 보는 눈, 자신이 속한 세상을 보는 눈이 판이하게 달라졌다. 그 이후 다시 건강을 되찾아 병상에서 벗어나 일상 세계로 돌아오니, 그 이전과는 완전히 다른 일상이 펼쳐졌다.

삶을 예술로 만드는 비밀

칼로처럼, 마티스처럼 꼭 극적인 삶의 변화가 일어나야만 하는 것은 아니다. 예상치 못하게 일상에서 튕겨져 나온 어머니는 평소 펼쳐보지 못하던 책을 펼쳐 완독하는 기쁨과 보람을 느낄 수 있었다. 그것이 앞으로의 일상에, 삶에 책이 들어오는 시작점이 될지 누가 알겠는가? 또 어머니의 삶을 어디로 데려갈지 누가 알겠는가?

삶은 예술로 빛난다

○

감정의 해방

누군가의 인터뷰를 보았다. 그는 미술을 참 좋아한다고 했다. 너무 좋아한 나머지 수입의 대부분을 작품을 소장하는 데 쓰느라 수중에 돈이 별로 없다는 얘기도 했다. 왜 그렇게 미술을 좋아하냐는 질문자의 물음에 그는 미술작품을 보면 감정이 분출되며 편안해진다고 답했다.

마지막 대답을 듣고 나는 그가 정말 몸과 마음으로 미술을 즐기는 사람이구나 했다. 단순히 작품을 소유하겠다는 수집욕이 아닌, 수집한 작품으로 자신을 과시하려는 것이 아닌, 그것으로 투자 수익만을 얻기 위함이 아닌, 작품을 곁에 두고 보고 싶을 때 보며, 원할 때마다 원하는 만큼 감정을 분출해 이내 편안함을 느끼기 위함이라는 것. 어떤 소중한 생명을 사랑하는 마음과 같은 궤에 있는 마음이 아닐는지. 그 말은 미술작품을 하나의 살아

삶을 예술로 만드는 비밀

있는 생명으로 여기며 감각하고 느낄 줄 아는 사람의 입에서 나올 수 있는 말이었다.

미술작품이라고 불리는 것이 누군가에게는 그냥 산골 어딘가에 굴러다니는 돌덩이와 다를 바 없는 것일 수도 있다. 누군가에게는 어떤 가치도 없는 쓰레기로 치부될지도 모르겠다. 그런데 그렇게 돌덩이 혹은 쓰레기로 치부되는 것이 누군가에게는 내면에 잠들어 있던 감정을 분출하게 해주는 마법의 물체가 될 수도 있는 것이다. 어떤 감정을 일말의 티끌도 남김없이 시원하게 분출한 경험이 있는가? 그 체험을 해보면 알게 된다. 매우 순도 높은 평안이 느껴지는데, 우리가 흔히 '카타르시스'라고 부르는 체험의 일종이 아닐까 한다.

아이에서 어른이 되면, 평소 일상에서 감정 분출을 할 수 있는 때와 장소가 서서히 모습을 감춘다. 거의 없다시피 할지도 모르겠다. 감정을 분출해 밖으로 표출하는 것은 먹고살기 위한 비즈니스의 영역에서는 실례이며 불필요한 행동으로 여겨지기에. 우리는 감정을 숨기고, 심지어 그 감정을 분출할 수 없도록 마음속 상자에 꾹꾹 눌러 담아 뚜껑을 닫아버린다. 어찌 보면 스스로 자신의 감정에 무기징역을 선고하는 것처럼 보이기도 한다. 그런 행위가 하루 이틀 짧은 이벤트로 끝난다면 괜찮다. 그런데 문제는 그것을 10년, 20년, 30년, 그렇게 평생 지속한다는 것이다. 인간은 먹고살기 위해 살기도 하지만, 먹고사는 것과 관계없이

표현하기 위해 살기도 한다. 자기 내면에 있는 감정이 무엇인지 스스로 알아채고, 그것을 자신이 원하는 방식대로 분출하고 표현하고 싶은 본능적 욕구를 실현하기 위해서 말이다.

가끔 어떤 표정 변화의 기색도 보이지 않는 누군가의 얼굴을 마주칠 때가 있다. 얼굴에 미소 하나, 찡그림 하나 보일 기미가 없다는 것. 마치 단단하게 고착된 가면을 쓰고 있는 듯한 얼굴. 그런 얼굴은 얼마나 많은 시간 동안 자기 감정을 외면하며 살아왔는지를 증명하는 것 같아 안타깝고 씁쓸해진다. 나의 감정이 무엇인지 모르고, 그것을 어떻게 분출하고 표현해야 하는지 모르게 되는 것. 그로 인해 타인의 감정이 어떠한지 공감할 수 없게 되는 것. 감정 분출과 표현이 퇴화한 자리에 차가운 이성만이 가득 차버린 모습.

그렇기에 그 오랜 옛날부터 우리 선조들은 예술을 발명하고 창조해 온 것이 아닐까? 몸과 마음의 균형을 맞춰 건강히 살기 위해 본능적으로 말이다. 먹고살기 위해 이성만을 발휘하며 산다면, 가슴 한편이 갑갑하고 답답해서 견딜 수 없기에.

이미 치밀하게 구획되고 짜여 있는 일상의 틀에서 벗어나 마음껏 자유롭게 내면의 감정을 분출하는 신명 나는 놀이를 하기 위해, 인간은 (먹고사는 데 그리 도움이 되지 않아 보이는) 예술이라는 영역을 창조한 것이 아닐까. 본능적으로 말이다. 다시 말해 인간은 육체가 먹고살기 위해 비즈니스를 창조한 것과 마찬가지

삶을 예술로 만드는 비밀

로 정신과 영혼이 먹고살 수 있도록 예술을 창조한 게 아닐까.

　어떤 물체를 창조하는 예술가로 살기로 한 사람들. 그들은 자기 내면에서 움튼 생각이나 감정을 뚜껑으로 덮어 외면하거나 숨기면 '있는 그대로의 자기 모습', 즉 '온전한 자기 자신으로' 살 수 없다는 것을 깨달은 사람들이다. 그들에게 자기 생각과 감정을 분출하고 표현하는 것은 곧 생존과 직결된다. 그런 사람들은 무엇이 어찌 됐든 평생 그 행위를 지속해 나간다. 그러지 않으면 정신이 살 수 없고, 영혼이 살 수 없기 때문이다. 그렇게 그들은 자신이 지닌 기질에 따라 예술가로 산다.

　그런 예술가들이 세상에 뱉어낸 물체를 직접 만나 자기 내면에서부터 분출되는 생각과 감정을 진실로 인지하길 원하는 사람들. 가능하면 그것을 더욱 깊이 구체적으로 명확히 음미하려는 사람들. 시간이 흐르며 서서히 잊히고 말 삶의 한 순간을 결코 잊히지 않을 순간으로 바꾸는 연금술을 부릴 줄 아는 사람들. 그런 방식으로 삶에서 '예술'을 하는 사람들. 나는 그런 이들이 진정 예술을 사랑하고 즐기는 사람들이라고 생각한다. 그리고 그런 사람들을 '아트러버art lover'라고 부르고 싶다. 이들을 그저 작품을 보는 손님, 관객 정도로만 부르기에는 그 표현이 너무 부족해 아쉽다. 현상학적 용어라 볼 수 있는 관찰하는 사람, 관찰자 역시 너무 기계적이고 딱딱하다. 예술을 생명으로 여기고, 정

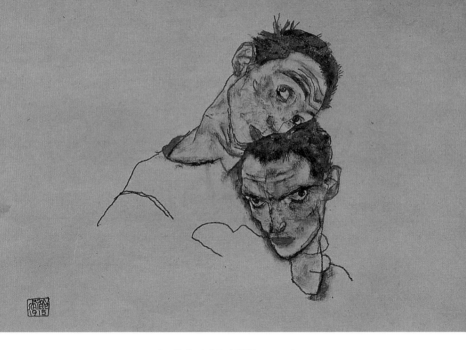

에곤 실레, 〈이중 자화상〉, 1915년

신과 영혼을 살찌우는 것이 예술임을 체감하고 깨달은 아름다운 사람들. 그렇게 자신의 삶을 다채롭고 풍요롭게 일궈가는 사람들. 진정 예술을 사랑하고 즐기는 사람들. 이들을 아트러버라고 부르고 싶다.

지금 보이는 이 그림. 설명은 필요 없다. 당신의 '살아 있는' 두 눈으로 하나하나, 천천히, 살며시 뜬어보며 살펴보자. 하나하나, 천천히, 살며시. 이 그림을 그린 이에게 온전히 공감하고자 하는 마음으로 한번 상상해 보자. 화가가 선을 어떻게 그리고 있나? 왜 그렇게 표현했을까? 화가가 색을 어떻게 쓰고 있나? 왜

군이 저런 색을 사용했을까? 화가가 이 '선과 색의 다발'로 당신을 향해 강렬하게 시선을 던지고 있는 지점은 어디이며, 그것은 무엇일까? 그것이 당신의 감정의 특정 지점을 건드리는가? 혹시 난생처음 느껴보는 독특한 감정은 아닌가? 그 감정으로부터 어떤 생각의 물꼬가 트이는가? 그것을 감지할 수 있는가? 그것을 최대한 구체적으로 생각하고 느낄 수 있는가? 그렇게 음미할 수 있는가? 그것이 곧 '있는 그대로의 당신'이다. 그렇게 당신 자신을 있는 그대로 마주하고, 표현하고, 또 분출하는 것. 그렇다. 이것이 예술이다.

예술을 즐기며 자기 감정과 생각을 만나다 보면 알게 된다. 내가 누군지 말이다. 그러면 매우 상쾌한 감정이 든다. 내가 어떤 사람인지 아는 것보다 상쾌한 일은 없다. 바깥의 어떤 지식을 얻어도, 나에 대한 지식이 없으면 얼마나 캄캄하고 답답한가. 그래서 미술을 감상하는 것이 힐링이 된다고 하는 것이다. 위로해주기에 힐링이라기보다 나 자신을 알아가고 이해하는 과정에 도움을 주기에 힐링인 것이다. 치유다. 예술은 여전히 캄캄한 나의 내면을 조금씩 조금씩 밝혀주는 등불이다.

그리고 이것이 진정 나를 위해 예술을 즐기는 것이며, 온전히 나답게 즐기는 것이라 말할 수 있다. 무엇을 위해 미술작품을 봐야 할까? 나를 위해, 나의 감정을 만나기 위해, 나의 생각을 만

나기 위해, 나의 관점을 만나기 위해, 나아가 나의 철학을 만나기 위해서가 아닐까? 예술의 존재 이유는 사실 그렇다. 예술작품을 보며 결국 나를 본다. 평소 일상에서 바깥일과 쏟아지는 정보를 바쁘게 처리하느라 미처 돌보지 못한 나 자신과의 오붓한 만남인 것이다. 예술은 고맙게도 바로 그런 소중한 만남의 기회를 제공해 준다. 그 맛을, 그 가치를 아는 자에게만 그런 기회를 제공해 준다. 예술을 가지고 놀며, 내 생각과 감정을 분출하듯 표현한다. 그렇게 나 자신과 만난다.

○

정신적 똥 파헤치기

어느 날, 내 소셜미디어 채널에 평소와 다른 댓글이 달렸다. 전에 한 번도 보지 못했던 누군가의 댓글이었다. 영문을 알 수 없었지만 그의 어조는 불만으로 가득 차 있었다.

"요즘 작품이랍시고 나오는 것들을 보면 기가 찬다. 빗자루를 가져와 작품이라 우기질 않나, 쓰다 버린 물건을 가져와 작품이라 우기질 않나. 나도 따라 그리면 비슷하게 그릴 수 있는 걸 그려놓고 역사에 남을 명작이라 떠받들지 않나. 정말 어이가 없다. 좋은 작품이라고 말하는 기준은 대체 무엇인가?"

얼마 전 부산에서 윤형근의 추상회화 작품을 보았다. 이 작품을 찍어 올린 게시글에 이런 댓글이 달린 것. 왜 그가 현대

미술에 대한 분노를 나에게 쏟아냈는지는 모르겠다. 그래도 나에게 질문 아닌 질문을 했고, 조금이나마 도움을 주고 싶어 고민 끝에 답글을 달았다.

"한 인간의 내면 깊숙한 곳에서부터 스스로 끄집어낸 자기만의 무언가, 자기만이 말할 수 있고 또 말하지 않으면 안 되는 무언가. 그것을 순도 높게 정제해 자기만의 방식으로 담아낸 것. 그것이 좋은 작품이라고 생각합니다."

이 답글이 토론의 시작이었다. 그는 내 답글에 다시 답글을 달았다. 그의 분노는 여전히 사그라들지 않은 듯 보였다. 아니 더 달아오른 듯했다.

"다들 그런 식으로 얘기하지. 웃기는 소리다. 그런 식으로 말하며 어느 누구도 이해할 수 없는 무가치한 것을 천문학적인 가격의 투자상품으로 만들지. 그렇게 비싸게 부풀려서 그들끼리 사고팔며 돈이나 불리고 있는 거 아닌가."

아무래도 그는 미술품이 거래되는 미술시장과 창작자가 창작하는 예술 행위 그 자체를 따로 떼어놓고 보지 않는 것 같다. 그의 댓글은 여기서 멈추지 않았다. 그는 다른 게시글에도

삶을 예술로 만드는 비밀

댓글을 달았다. 얼마 전 내가 인상 깊게 보았던 휘도 판 데어 베르베Guido van der Werve의 영상 작품 〈모든 것은 잘될 것이다everything is going to be alright〉(2007)의 스틸컷을 올린 게시글이었다.

"이게 걸작이라고? 뭐가 걸작인가? 나도 이 영상을 봤는데 무슨 뜻인지 전혀 모르겠더라. 아마 대부분의 사람들이 나와 같은 반응일 것이다. 이런 이해도 안 되는 것을 걸작이라고 하며 아무것도 아닌 것을 뭔가 있는 것처럼 보이게 만든다."

익명의 댓글에 성실히 답글을 달아주고 있는 나를 곁에서 지켜보던 친구가 한 소리 한다. 최소한의 예의도 없는 글에 뭣 하러 일일이 대꾸해 주냐고. 그냥 무시해 버리라고.

그래도 그에게 미술에 대해 내가 가지고 있는 관점을 조금이라도 전해주고 싶었다. 미술이 참 좋은데. 그걸 말로 표현하기 어렵지만 그래도 말해주고 싶었다. 그가 결국 이해의 문을 영영 닫아버릴지라도. 잠깐의 숙고 끝에 답글을 달았다.

"미술이 가치 없다고 생각하는 당신의 관점. 존중합니다. 이 세상에는 수많은 사람이 살고 있습니다. 그리고 각자 대상을 보는 다른 관점을 가지고 있습니다. 미술이라는 대상을 보는 관점도 마찬가지죠. 미술이라는 것을 이해하려 노력하는 사람, 미술

삶은 예술로 빛난다

이라는 것을 이해하지 못하는 사람, 미술이라는 것을 애초에 이해하고 싶어 하지 않는 사람. 저는 그 모든 관점을 존중합니다. 누군가가 시대를 초월한 걸작이라고 하는 것이 다른 누군가에게는 그저 어떤 인간이 싸질러 놓은 하찮은 똥으로 보일 수도 있습니다. 단지 저는 이 세상을 함께 살고 있는 어떤 사람이 세상에 싸놓은 똥. 그 정신적 똥을 파헤쳐 어떤 의미를 발견해 내는 것을 사랑하는 사람일 뿐입니다."

휘도 판 데어 베르베의 영상 작품 〈모든 것은 잘될 것이다〉. 10분 10초라는 시적인 러닝타임을 가진 이 영상의 내용은 극도로 단순하다. 촬영 장소는 아마도 극지방. 온통 새하얀 빙판으로 뒤덮인 고요한 바다 위. 저 멀리 얼음을 부수며 시종일관 전진해 오는 거대한 쇄빙선이 보인다. 그 앞에 오로지 앞만 보며 유유히 걸어오는 한 남자. 그는 언제 부서져도 이상하지 않을 빙판 위를 걷고 있다. 동시에 그의 등 뒤에선 집채만 한 쇄빙선이 빙판을 사정없이 분쇄하며 달려들고 있다. 그의 발밑은 연약하고, 그의 등 뒤에선 쇄빙선이 다가오며 생명을 위협한다. 발걸음을 잠깐이라도 멈춘다면 그는 쇄빙선의 날카로운 프로펠러와 충돌하는 동시에 부서진 얼음에 부딪히며 차가운 바다 아래로 영영 잠겨버릴 것이다. 그럼에도 그는 오직 앞만 보며 유유히 걸어온다. 유약한 듯 휘청이면서도 끝이 보이지 않는 빙판 위를 계속해서

휘도 판 데어 베르베, 〈8번, 모든 것은 잘될 것이다〉, 2007년

걸어온다. 거대한 쇄빙선의 위협을 뒤에 두고 빙판 위를 계속 걷고 있다. 그리고 작품 제목만이 유일하게 말을 건다. 〈모든 것은 잘될 것이다〉.

우리의 삶이 그렇지 않은가? 인생이라는 길. 그 길은 때때로 언제 부서질지 모를 물 위의 빙판처럼 여겨질 때가 있다. 엎친 데 덮친 격으로 그 길 뒤에서 거대한 무언가가 걸어온 길을 모두 파괴하며 우리마저 덮치려 할 때가 있다. 그럼에도 우리는 발걸음을 떼야 한다. 앞으로 앞으로. 세상이 모질고, 인생길이 연약하더라도 걸어나가야 한다. 결국 '모든 것은 잘될 것이다'라는 실낱같은 희망을 가슴에 품고. 작가는 우리네 삶에 숨어 있는 어떤 진실을 10분 10초의 극도로 단순한 영상에 담아 보일 듯 말 듯 보여주고 있는 것이다. 그 보일 듯 말 듯 숨은 의미를 발견해 내는 것. 그것은 그 작품 앞에서 사고력, 창의력, 상상력, 직관력, 통찰력 등 내면의 능력을 십분 발휘할 의지를 갖춘 관찰자에게 달려 있다. 누군가는 이 작품 앞에서 온몸에 전율을 느낄지도 모른다. 지금 자신의 삶을 보는 것과 같아 눈물을 흘릴지도 모른다. 그와 동시에 앞으로 담대히 걸어나갈 힘을 얻을지도 모를 일이다.

세상의 모든 것이 그렇지 않은가? 누군가에게는 의미 없이

하찮은 것일지라도, 다른 누군가에게는 단 한 번뿐인 삶의 지금 이 순간을 영롱하게 채워주는 무엇이 될 수 있다. 누군가에게 달은 매일 당연히 뜨는 돌덩이일지 모른다. 그는 높다란 건물에 가려 보이지도 않는 그것을 굳이 찾아볼 필요도, 생각할 겨를도 없다 여길지 모른다. 반면, 다른 누군가에게 그 달은 지구의 대기를 한걸음에 뚫고 나가 무한히 펼쳐진 우주를 상상케 하는 매개물이 될지도 모른다. 유난히도 맑은 어느 초겨울 늦은 밤. 바닷가를 따라 산책하다 노르스름하게 들뜬 보름달이 목화솜 뽑아 갓 짜낸 이불 같은 구름을 슬며시 덮고 바람처럼 유유히 흘러갈 때. 그 상이 검푸른 바다의 피부 위에서 흩어질 듯 말 듯 춤출 때. 그 모든 풍경을 관조하던 산책자는 자신이 끝 모를 장대한 우주 어느 공간에 둥둥 떠 있는 지구라는 돌덩이에 발을 딛고 있는 하나의 작은 존재일 뿐임을 체감하고 있을지도 모른다.

누군가는 어이없다고 침을 뱉을지라도, 휘도 판 데어 베르베는 목숨을 걸고 쇄빙선을 뒤꽁무니에 둔 채 살얼음판을 걸었다. 아마 그는 자기 내면 깊숙한 곳에서부터 말하고 싶은 무언가를 끄집어냈을 것이다. 자신만이 말할 수 있고, 또 말하지 않으면 안 되는 무언가. 백 마디 천 마디 말로는 도저히 전할 수 없을 것 같은 그 무언가를 세상에 내뱉고자 직접 쇄빙선을 등 뒤에 두고 살얼음판을 걸었을 것이다. 언젠가. 어디선가. 우연히. 이 영상을

만나 말로 다 표현하기 어려운 지적, 미적 섬광을 내면에서 맞이할 누군가를 위해.

다음 날, 익명의 댓글은 온데간데없이 사라져 버리고 없었다.

내면의 기쁨

"세잔의 그림이 주는 매혹을 느끼지 못하는 사람들, 특히 예술가들과 미술상들은 실수를 범하고 있는 것이다. 그들은 자기의 감성이 부족하다는 사실을 사방에 내보이는 꼴이다. 르누아르가 잘 지적했듯이, 세잔의 작품들은 마치 폼페이 유적지에서 발견된 회화들처럼, 초라하면서도 웅장한 가운데 '말로 할 수 없는 어떤 것'을 지니고 있다."*

_1895년, 56세 세잔의 생애 첫 개인전에서
그의 작품을 본 카미유 피사로가 한 말

여름이 오고 있다. 봄을 벗어나 여름이 오는 과정은 단순히 날씨가 점점 더워지는 것이 아니다. 지난겨울이 남긴 찬 기운과 다가올 여름의 더운 기운 간의 힘겨루기가 매일 밤낮없이 이어

삶은 예술로 빛난다

진 끝에 여름이 오는 것이다. 그래서 여름이 오고 있는 6월의 낮은 온화하면서도 덥고, 밤은 선선하면서도 춥다. 이 모든 기운의 변화는 내 몸이 느끼는 것인데 글로 표현하려니 다 전할 수가 없다. 아무래도 '말로 할 수 없는 어떤 것'을 지니고 있나 보다.

계절이 여름의 문턱을 넘어서면 기운의 변화와 함께 가장 눈에 띄게 아름다워지는 것이 있다. 바로 '하늘'. 여름이 오면 하늘은 지난 봄, 가을, 겨울에는 없던 선명함을 입는다. 그 선명함은 그 어느 계절보다 농도 짙은 하늘색을 보여준다. 그런 하늘에 존재할 수 있는 모든 구름이 모여 대향연을 여는 때가 또 여름이다. 봄, 가을, 겨울에 하늘이 그렇게 심심한 줄 몰랐다. 어디 숨어 살고 있었는지 모를 수많은 구름이 여름이 되면 어디선가 요술 부리듯 나타나 하늘을 날고, 걷고, 또 그 속에 드러누워 뜨거운 한철을 유유자적 보낸다.

모든 계절의 하늘이 매일 다르지만, 여름의 하늘은 특히나 더욱 변화무쌍하다. 어느 계절보다 농밀한 파란색을 하늘에 뿌리는 만큼 해가 뜨고 지는 중에 보여주는 가장 짙은 파랑과 (거의 하얀색에 가까운) 가장 연한 파랑 사이의 스펙트럼이 다른 계절보다 훨씬 다채롭다. 그런 다채로운 하늘을 무대로 매일매일, 게다가 순간순간 모양을 바꾸는 구름들의 축제를 보고 있으면, 이 모든 하늘의 변화는 내 몸이 느끼는 것인데 글로 표현하려니 다 전할 수가 없다. 아무래도 '말로 할 수 없는 어떤 것'을 지니

삶을 예술로 만드는 비밀

고 있나 보다.

매 순간, 오직 단 한 번의 빛, 색, 형태, 구성을 내뿜으며 매 순간 새 옷을 입는 하늘. 그 하늘을 땅에서 거울처럼 받아내는 거대한 존재가 있다. 그것은 '바다'. 매초, 매분, 매시, 매일이 다른 하늘을 있는 그대로 투영하는 녀석이 매초, 매분, 매시, 매일 같을 수는 없다. 바다는 하늘을 그 어떤 저항도 없이 있는 그대로 담아내 매 순간 경이로운 물빛의 향연을 펼친다. 바다의 이 모든 변화는 내 몸이 느끼는 것인데 글로 표현하려니 다 전할 수가 없나. 아무래도 '말로 할 수 없는 어떤 것'을 지니고 있나 보다.

우리가 하늘과 구름, 그리고 바다를 몸소 만난 순간! 즉흥적으로 내뱉을 수 있는 말은 "아름답다", 혹은 "와!", "캬!"와 같은 문자인지 동물적 탄성인지 분간하기 어려운 육성 정도이지 않을까? 그런데 우리는 그런 말과 육성을 뱉어낼 때 충분히 체감할 수 있다. 우리 안에 '말로는 다 표현할 수 없는' 어떤 다채로운 '느낌'들이 구름 떼처럼 피어나 파도치듯 밀려오고 있다는 사실을. 굳이 말로, 글로, 문자언어로 표현해 내지 않더라도 우리는 우리 안에 그런 무언의 세계가 있음을 인식할 수 있다. 쪽빛 하늘과 바다를 바라보는 순간 우리 내면에 불현듯 피어난 꽃 같은 감정, 그 말 못 할 '느낌의 덩어리'를 마음속에 꼬옥 쥔 채 음미하며 즐기는, 그 깊고도 고요한 '내면의 기쁨'을.

나는 이응노의 〈군상〉을 몸으로 만나 두 눈으로 감싸 안았을 때, 갑자기 어디선가 농악이 울려 퍼지며 가만히 멈춰 있는 화면이 살아 움직이는 것을 느꼈다. 세차게 뛰기 시작한 나의 심장 박동과 함께 화면 여기저기서 쿵쾅쿵쾅 에너지가 들락날락거리는 것을 느꼈다. 작품을 감각하고 발견해 꼬옥 움켜쥐고 음미하여 내면의 기쁨을 만끽했음에도 글로 표현하려니 다 전할 수가 없다.

거대한 프라도 미술관의 숱한 회화작품을 지나 프란시스코 고야의 '검은 그림' 연작이 걸려 있는 방 앞에 도착한 날이었다. 그 방에 들어가 방을 빙 두르고 있는 열네 점의 검은 그림을 본 순간, 이유를 알 수 없는 전율이 온몸을 휘감아 내려갔다. 그날, 그 거대한 전시실에 있던 관람객들은 모두 평안해 보였다. 그러나, 나는 전혀 다른 상태로 빠져들어 가고 있었다. 말로는 미처 표현하기 어려운 전율이 천둥처럼 번쩍이며 지나간 뒤, 갑자기 이유를 알 수 없는 눈물이 가슴속에서부터 솟구쳐 올라 세차게 터져 나오기 시작했다. 슬픔의 눈물이 아니었다. 우울의 눈물도, 좌절의 눈물도 아니었다. 그것만은 확실히 알아챌 수 있었다. 게다가 그날 내 컨디션은 여느 때와 같이 좋은 상태였다. 그럼에도 고야가 남긴 10여 점의 검은 그림은 나로 하여금 이유를 알 수 없는 눈물을 끝없이 쏟게 했다. 눈물은 이상하리만치 멈추지 않았다. 이 그림에서 저 그림으로 옮겨 갈 때마다 각 그림의 어떤

삶을 예술로 만드는 비밀

프란시스코 고야, 〈개〉, 1820~1823년

프란시스코 고야, 〈아들을 먹어치우는 사투르누스〉, 1820~1823년

프란시스코 고야
〈성 이시드로의 순례〉
1820~1823년

프란시스코 고야
〈마녀들의 집회(위대한 염소)〉
1820~1823년

"고야의 '검은 그림' 연작
14점 중 일부."

특별한 지점이 나를 강력하게 끌어당겼고, 그때마다 눈물이 말 그대로 주체할 수 없이 샘솟듯 쭉쭉 터져 나왔다. 눈물은 멈추지 않고 반 시간 넘게 이어졌다. 정말 기이한 체험이었다. 고야가 붓과 물감으로 남겨놓은 무언의 물질 덩어리에서 내 몸은 무언의 무언가를 감지하고 느꼈다. 그것은 고야의 그림과 대화하며 내가 느낀 내면의 기쁨이었다.

이 체험을 한 지도 어느덧 수년이 흘렀지만, 여전히 내 기억과 마음을 떠나지 않고 짙게 남아 있다. 이따금 나는 그때의 체험과 눈물의 의미가 무엇인지 자문한다. 그렇게 '말로 할 수 없는 어떤 것'에 대한 되새김과 음미는 수년이 지난 지금까지도 이어져 오고 있다. 이렇게 내 삶 속 보석과도 같은 내면의 기쁨은 계속되고 있다.

젊은 시절 어느 날, 나는 산티아고 순례길을 걷고 있었다. 가을이 오고 있었고, 스페인 북부의 태양은 걷는 자의 온몸을 주홍빛으로 태웠다. 힘든 고행의 길은 어제도 있었고, 오늘처럼 내일도 계속될 것이다. 하지만, 이 고행의 길은 내가 택한 길이었다. 이 700여 킬로미터의 고행길을 앞으로 펼쳐질 내 인생길의 축소판이라 여기면서 마음껏 체험하고 사색하고 느끼며 깨치자는 마음으로 시작한 순례였다. 하루하루 20킬로미터 남짓한 거리를 조금씩 성실하게 걸으니 어느새 종착지에 가까워졌다. 순례를

삶은 예술로 빛난다

떠난 지 20여 일이 지난 그날, 나는 홀로 어느 황야를 걷고 있었다. 눈앞에 곧은 황토색 모랫길이 대지를 반으로 가르며 지평선 끝까지 내달렸고, 시선이 닿는 모든 곳은 막힘이 없어 땅과 하늘이 만나는 지평선 끝을 내보였다. 그 거대한 대지 위에 푸른 하늘이 거대한 반구 모양으로 놓였다. 이미 10킬로미터 넘게 걸어온 탓에 온몸은 땀으로 흠뻑 젖었고, 이베리아반도 특유의 태양의 열기는 오늘도 내 정신력의 끝이 어디인지 그 한계를 시험하고 있었다. 그런데 이상했다. 털끝만큼도 힘들지 않았다. 그 어떤 고통도 느껴지지 않는 시공간 속, 내 눈에서 이유를 알 수 없는 눈물이 마구 쏟아져 내리기 시작했다. 그 눈물 역시 슬픔을 위한 것도, 우울을 위한 것도, 좌절을 위한 것도 아니었다. 그것은 무언가 말로는 설명할 수 없는 깨우침의 눈물이었다. 기쁨과 환희가 가득 찬, 그렇지만 한없이 나 자신을 겸허하게 만드는 그런 눈물이었다. 나는 뜨거운 태양 아래서 한없이 걸으며 한없는 눈물을 흘렸다. 그 내면의 기쁨은 나를 더없이 정화시켜 주고 있었다. 이렇게 당시 나의 내면에서 일어난 감정과 느낌과 깨달음의 덩어리를 말로, 글로 다 표현해 내기는 참으로 어렵다. 감정, 느낌, 영감, 깨달음은 우리가 언어로 변환시키기 이전에 우리 내면에서 생성된 비언어적인 것이기 때문이다.

여름의 하늘과 바다를 보는 일, 이응노의 〈군상〉과 고야의 '검은 그림'을 보는 일, 순례길을 걷는 일. 그 체험은 모두 내 몸

삶을 예술로 만드는 비밀

"나를 뜨겁게 태우며 무언의
가르침을 준 산티아고 순례길
위에서."

이 한 일인데, 거기서 느낀 중요한 감정들을 문자언어로 표현하려니 다 담아낼 수가 없다. 그 소중한 모든 것은 순전히 내 안에서 만끽할 수밖에 없는 '내면의 기쁨'이었다. 그리고 난 알고 있다. 그 내면의 기쁨이라는 것은 말과 글 같은 수단을 통해 겉으로 모두 표현될 순 없지만, 그것이 나의 내면에 깃든 정신의 땅을 기름지고 풍요롭게 해주는 태양의 열과 빛과 같은 것임을.

더불어, 그런 생각을 해본다. 초여름 선선한 하늘로 스며 들어가는 분홍빛 노을을 보는 일과 미지의 세계로 여행을 떠나 무언가를 보는 일과 세잔의 아몬드 나무 습작을 보는 일은 과연 무엇이 다를까? 그 모두는 '말로는 다 할 수 없는' 내면의 기쁨을 보는 이에게 선사해 줄 텐데. 더없이 깨끗한 마음으로 보는 이에게.

폴 세잔
〈프로방스의 아몬드 나무〉
1900년

"어느 날, 세잔은 아몬드 나무를 보며
'내면의 기쁨'을 느꼈다.
그 기쁨은 말로는 다 할 수 없는
것이었다. 그는 자기만이 느끼고 있는
그 기쁨의 실체가 무엇인지를
종이 위에 색채와 형태로 끄집어내
밖으로 분출하고 있다.

이 습작을 보며 나는 당시 그가
느꼈을 내면의 기쁨을 느낀다.
그것은 세잔에 대한 그 어떤 지식을
되뇌는 것보다 앞선다."

○

그는 왜 물건을
수집했을까
(소로야 미술관에서)

쨍한 햇빛이 거리를 거니는 사람들마저 새하얗게 지우던 마드리드의 4월 어느 날, 소로야 미술관Museo Sorolla으로 향했다. 원래는 그곳에 갈 계획이 없었다. 그런데 며칠 전 레이나 소피아 미술관에 놓여 있던 단 한 점의 소로야 그림이 내 눈을 와락 번뜩이게 했다. 〈낚시에서의 귀환〉. 좋은 그림은 일부러 눈을 번뜩일 필요가 '전혀' 없다. 그저 눈이 스스로 와락 번뜩인다. 그와 동시에 어두운 방 안에 높은 조도의 조명이 탁 켜지는 것과 같은 효과가 머릿속에서 일어난다. 그렇게 번뜩거린 눈을 통해 좋은 작품이 머릿속에 순식간에 들어차 공간을 환히 밝힌다.

한눈에 화가의 비범함을 알 수 있는 그림. 미술 사조로 따진다면 고전적 자연주의와 프랑스 인상주의가 적절히 섞여 있는

삶은 예술로 빛난다

호아킨 소로야, 〈낚시에서의 귀환〉, 1899년

양식. 인물과 사물에 대한 정확한 묘사는 자연주의의 전통을 계승하고 있지만, 자연광의 반사에 대한 세심한 반영과 짧게 끊어지는 붓질에서 짙은 인상주의 향기가 난다. 그렇지만 단순히 기존의 자연주의, 인상주의 문법을 모방해 답습한 그림이라 치부하기엔 내 두 눈을 '와락' 번뜩이게 하는 남다른 매력을 지닌 그림이었다.

바람, 바다 수평선 저 끝에서부터 육지를 향해 거친 파도와 함께 불어오는 바람, 그 바닷바람의 야성적 몸부림! 소로야의 그림에서는 거대하게 휘몰아치는 해풍이 포착되어 화면 전체를 휘어잡아 감아 치고 있었다. 이런 '눈에는 미처 보이지 않는' 바닷바람의 거대한 춤사위를 화면 전체에 성공적으로 담아냈던 자연주의 회화작품이나 인상주의 회화작품이 나는 잘 떠오르지 않는다. 그렇다. 소로야, 그가 바닷가에서만 만나 체험할 수 있는 해풍의 인상을 과거의 화가들이 이미 잘 닦아놓은 자연주의, 인상주의 문법 사이에 참신하게 끼워 넣은 것이었다. 이 작은 그림에서 거대한 해풍의 육지를 향한 야성적 춤사위가 느껴져 내 마음과 육체를 휘감는다. 그런 것이 느껴지지 않는가? 그렇다면 바람이 사나운 날 제주 어느 해변을 찾아가 보았으면 한다. 거기서 거대한 해풍에 온몸이 휘청이는 체험을 해본 다음 이 그림을 다시 보길 바란다. 그러면 제주에서 체감한 해풍이 그림에서 와락 튀어나와 당신의 눈과 마음과 몸을 덮칠지 모른다.

삶은 예술로 빛난다

입과 귀는 닫은 채, 오로지 두 눈의 감각만을 활짝 깨운 채. 한 장의 그림과 반 시간 동안 담소를 주고받는 중에 나는 새롭게 발견했다. 이 그림만이 지닌 매력의 비밀을. 누군가 굳이 말로 설명할라치면 그 묘미가 깨져버릴지도 모르는 비밀을. 역시 미술은, 예술은 누군가의 도움 없이 혼자 작품과 대화하며 (나만이 발견했기에 어쩌면 세상 그 누구도 발견하지 못했을) 미지의 무언가를 발견해 내는 것에 참된 기쁨이 있다. 더 나아가 그 미지의 무언가를 내면에서 꼬옥 움켜쥐고 음미하는 것에 참된 맛이 있다. 이 맛, 체감하고 나면 헤어나지 못한다. 그 순간이 곧 순수한 창조의 순간이며, 미적·지적 놀이의 순간이기 때문이다. 이것을 깨닫지 못하면 미술은 영영 누군가에게 말로, 문자언어로 배워야 하는 지식이 되어버린다. 화가는 감상자가 자신의 그림 앞에서 무언가를 공부하고 암기하길 바라는 마음으로 그림을 그리지 않았다.

잘 갖춰진 입체주의와 초현실주의 컬렉션을 자랑으로 내세우는 레이나 소피아 미술관에는 스페인 인상주의 화가의 작품을 둘 여유가 많지 않았나 보다. 나는 이 화가가 남긴 작품을 마드리드에 머무는 동안 한 점이라도 더 보고 싶다는 강한 미적 욕구를 느꼈다. 그 욕구는 그 길을 찾게 했고, 그리하여 4월의 어느 날 마드리드 번화가 바깥쪽에 자리한 그의 작은 미술관으로 향

삶을 예술로 만드는 비밀

했다.

소로야를 만나러 가는 길은 쨍하다 못해 눈부신 햇살을 제외하면, 마드리드 외곽 지역의 평범한 도시 풍경이었다. 지하철 출구에서 빠져나오면, 아스팔트 도로와 현대적 건물을 양옆에 낀 잘 닦인 인도가 나온다. 그 위를 오가는 마드리드 시민들 틈에서 걷다 보면, 어느샌가 붉은 벽돌을 높이 쌓아 올린 고풍스러운 담장과 마주하게 된다. 소로야 미술관이다. 보안을 중시하는 듯 높게 쌓아 올린 담장과 달리, 활짝 열린 청동 문을 통과하면 산뜻하게 가꾼 작은 정원과 고급스러운 미술관 건물이 시야를 가득 메운다. 굳이 어떤 설명을 보거나 듣지 않아도 생전에 화가가 거주하며 그림을 그렸던 저택을 개조해 미술관 겸 박물관으로 이용하고 있음을 짐작할 수 있다. 연노란색 스톤 타일로 된 고급스러운 저택 외관은 그 앞에 오랜 시간 함께해 왔을 키 큰 오렌지 나무 열매와 친근한 조화를 이룬다. 온통 초록 담쟁이덩굴로 뒤덮인 공간에 크고 작은 초록 나무와 꽃이 가득한 정원은 마치 작은 식물원에 와 있는 듯 촉촉한 안식을 준다.

정원을 산책하다 유독 두 눈을 잡아끄는 것이 있었으니 듣도 보도 못한 각양각색의 화려한 타일이다. 옥색, 오렌지색, 고동색, 코발트색 등 평소에는 쉬이 접하기 어려운 희소한 색채를 띤다. 동식물을 단순화해 그려 넣은 크고 작은 타일들이 정원 곳곳을

삶은 예술로 빛난다

"식물원에 와 있는 듯한 미술관 전경."

제법 대담하게 장식하고 있다. 아라베스크 문양의 타일로 흐드러지게 장식한 작은 분수 한편에 목과 양팔이 잘려 나간 그리스풍 조각과 떠받들 것 없이 홀로 서 있는 그리스풍 신전 기둥 네 개가 자리해 있다. 이는 무언가 차 있는 듯하면서도 비어 있는 기묘한 기분을 자아낸다. 이슬람스러우면서도 서유럽스러운 정원 풍경. 이곳이 과거 오랫동안 이슬람 문화와 가톨릭 문화가 공존했던 이베리아반도였음을 은밀히 암시한다. 무한한 문양을 창출할 타일 속 아라베스크를 관찰해 본다. 세라믹 타일 특유의 반들반들한 광택 속에 다채로운 선의 율동으로 주문을 외는 듯한 문양을 입은 색채들이 요란스러우면서도 단정하게 잠들어 있다. 소로야는 세라믹 타일을 참 좋아했나 보다. 온갖 식물들 덕분에 시야 절반이 초록빛으로 가득한 정원에 반들반들 광택 나는 타일들이 시야를 건드리니. 촉촉한 물빛의 정원에 온 듯한 인상을 받고는 마음이 꽤나 촉촉해진 상태에서 그의 저택이자 미술관으로 발걸음을 옮긴다.

그는 정말로 세라믹 타일을 좋아했나 보다. 저택으로 들어가는 계단마저 지중해를 연상케 하는 푸른 물빛으로 가득한 타일로 디자인되어 있다. 계단을 둘러싸고 있는 입구 측 벽면도 모두 총천연색을 띤 바다 식물들을 연상케 하는 아라베스크 세라믹 타일로 도배되어 있다. 마치 광택 나는 색채로 샤워한 뒤 저

삶은 예술로 빛난다

택 내부로 들어가는 듯하다. 1911년 이곳에 정착한 그도 그런 기분을 흠뻑 안고 들어가 그림을 그리고 싶었던 걸까?

저택 안으로 들어가자마자 신선한 느낌의 중정Patio이 두 눈을 자극한다. 연갈색 석재 타일이 정사각형의 중정 전체를 십자 형태로 둘러싼 가운데, 푸른 지중해 물빛으로 가득한 세라믹 타일로 정갈하게 둘러싼 팔각형 분수가 두 눈을 말끔하게 씻어준다. 햇빛을 쨍하게 받고 있는 연갈색 모래사장과 연푸른 지중해 바다를 곁에 두고 있는 듯.

소로야가 추구하고자 한 미적 감각을 짐작하며 중정의 코너를 돌자 웃음을 머금게 된다. 다름 아닌 뽀얀 광택을 머금고 빛을 발하는 자기 때문이다. 항아리, 접시, 병, 물잔, 꽃병, 종교적 장식품 등 다양한 종류의 자기가 진열되어 있는데, 그것들의 형태와 색채, 그리고 그곳에 디자인된 문양들이 보통 비범한 것이 아니다. 형태를 볼라치면, 완벽한 비율로 우아하게 정돈된 고전의 형태를 가진 자기는 단 하나도 없다. 조금은 조악한 듯 삐뚤삐뚤 뒤뚱뒤뚱 휘청거리는 비주류의 몸뚱이라 되레 자랑스럽다 말하는 자기들의 향연이다. 또 색채를 볼라치면, 청록색 중에서도 매우 매력적인 청록색, 황토색 중에서도 매우 빼어난 황토색, 코발트색 중에서도 매우 깊디깊은 코발트색이 유약이 자아낸 반들반들한 광택 속에서 살랑이고 있다. 투명하게 반짝이는 바다

삶을 예술로 만드는 비밀

"미술관 정원을 장식한 타일들."

"미술관 내 중정."

표면에서 엿보이는 산호초처럼, 자기들은 반들거리는 표면의 광택 속에서 비로소 생기와 생동감을 얻는 듯 보인다.

그는 참 자기를 사랑했나 보다. 어디서 이렇게 보기 힘든 희귀한 형태와 색채를 지닌 자기들을 부지런히 수집했을까. 그러고 보니 정원에서부터 수없이 보았던 세라믹 타일 역시 수집해 진열해 둘 요량으로 정원이든, 담장이든, 중정이든, 벽이든 저택 곳곳에 될 대로 붙여둔 것이 아닌가 하는 추측이 들기도 한다. 왜 김환기도 조선백자, 그중에서도 달항아리의 매력에 푸욱 빠져 수집하던 것이 결국 방에, 대청마루에, 부엌에, 마당에 온통 수북이 눈처럼 쌓였다고 하지 않던가. 그런 탓에 주변 지인들로부터 '항아리집'이라고 불렸다고 하지 않던가. 지구 반 바퀴 너머, 소로야는 세라믹에 푸욱 빠져 '세라믹 하우스'을 만든 것이지 않겠는가.

나는 소로야 미술관에서 그의 그림을 보기 전에 이미 반들거리는 광택과 함께 다가오는 오묘한 총천연의 색채 덩어리에 길을 잃고 말았다.

보통 화가가 생전에 살던 가옥을 미술관으로 개조한 곳을 가보면 기대 이하의 썰렁함을 느낄 때가 많다. 화가의 미술관이지만 화가의 작품은 없다. 미술사에 남은 거장의 작품을, 그중에서

삶은 예술로 빛난다

"진열된 자기들."

도 걸작을 유족들이 미술관이나 수집가에게 처분하지 않고 공공의 자산으로 남겨놓기란 결코 쉬운 일이 아니기 때문이다. 그러나 소로야 미술관은 달랐다. 저택 곳곳에 소로야가 생전에 애용했던 가구 등 생활용품과 함께 그가 남긴 작품 역시 양적으로나 질적으로나 세심하게 잘 갖춰져 있었다.

먼저 계단을 따라 2층으로 올라가면 단정하게 개보수한 전시 공간과 마주하게 된다. 그때그때 새롭게 기획된 소로야 테마 전시가 열리는 이 공간에는 그가 남긴 수십여 점의 소품이 정갈하게 걸려 있다. 젊은 시절부터 자신만의 독창적인 스타일을 창조하기 위해 훈련에 훈련을 거듭하며 남긴 손바닥 혹은 얼굴 크기만 한 캔버스들이 꽤 다채롭고 세심하게 전시되어 있다.

화업 초기에는 도시 풍경, 정원이나 안뜰, 인물과 방같이 19세기 프랑스 인상주의 화가들이 주로 애용했던 주제를 다루며 연습했던 그. 어느 시점부터는 바다와 해변에 관심을 가지고 집중적으로 연구하기 시작한다. 특히 물을, 바다의 거대한 물 덩어리를 어떻게 표현해야 할지 고민한 흔적이 역력하다. 불현듯 그곳에 언제나 바람이 함께하고 있었음을 깨닫게 되었는지, 붓질을 통해 바닷물 덩어리와 바닷바람이 점점 하나가 되어갔다. 그렇게 화가로서 생의 모든 시간을 바친 과정의 끝에 내가 며칠 전 레이나 소피아 미술관에서 보았던 걸작을 창조하게 된 것일 테다.

어느 정도 완성에 가까운 소품부터 겨우 밑그림만 시도해 본 습작까지 숨김없이 모두 드러내 전시하고자 한 모습에서 미술관 운영자의 진심이 느껴진다. 그는 분명 기초부터 완성까지 소로야가 시도한 모든 붓질의 전모를 이곳을 찾은 이들에게 보여주고 싶었던 것이리라. 타국에 온 여행자가 다른 관광지가 아닌 이곳을 찾아 소중한 시간을 보내기로 한 만큼, 그에 상응하는 책임을 다하려는 진심이 엿보인다. 양적으로나 질적으로나 소로야에 대한 모든 것을 최대한 전하려는 마음. 세계적으로 유명해 누구나 아는 거대 미술관에 가서 경험할 때는 쉬이 느끼기 힘든 인간적 큐레이션이 감지된다. 그렇게 느끼고 생각하며 다음 공간으로 몸을 옮긴다. 결국, 이 작은 화가의 미술관에서 반나절을 보내고 만다. 나 스스로 인도하며 그때그때 원하는 대로 실컷 음미하는 나만의 미술 여행.

2층에서 화가의 훈련 과정이 담긴 소품을 둘러본 뒤에 1층으로 내려간다. 기획 전시를 위해 개보수한 2층과 달리 1층은 100여 년 전 그가 가족과 함께 생활했던 공간을 최대한 유지·보존하고 있다. 하얀색과 적갈색 대리석으로 고급스럽게 마감한 다이닝룸과 거실. 이곳에서 그는 가족과 식사를 하거나 때때로 찾아오는 수집가, 화상 등 손님을 맞이해 응대했을 것이다. 사람들과 함께하는 공간인 만큼 답답하지 않도록 큰 창을 냈고, 창을 통해 들어오는 채광이 밝고 산뜻하다. 소로야 가족이 100여 년

삶을 예술로 만드는 비밀

"2층 전시실."

"생활공간 보존 구역."

전 일상에서 애용했을 진갈색 원목 식탁과 의자, 노란 벨벳 소파가 그곳에 유물처럼 잠들어 있다. 'Do Not Touch'라는 문구가 적힌 사인 따위는 없지만, 이제는 사용하기 위한 가구라기보다 살펴보기 위한 유물로 보인다. 손으로 터치하기 영영 불가능할 것 같은 그것들을 눈으로 터치하며 다음 공간으로 걸어가면 마침내 소로야 미술관의 하이라이트와 만나게 된다.

온통 붉은 장밋빛으로 물든 세 개의 방. 소로야가 작업실로 사용했던 방, 완성한 작업물을 보관했던 방, 사무를 보거나 손님을 응대했던 방. 세 방의 벽 모두가 안정된 톤의 붉은 장밋빛으로 물들어 있다. 붉은 립스틱을 바른 듯한 벽에 소로야가 남긴 빼어난 대작과 걸작 수십여 점이 매혹하듯 걸려 있다. 바다, 파도, 하늘, 물을 주요 소재로 그렸던 그의 그림은 파란 색조가 주를 이루는데, 붉은 장밋빛 벽과 파란 색조의 그림이 극적인 대조를 이루며 결과적으로 그림을 더욱 반짝이고 돋보이게 한다. 벽의 매혹적인 붉은 색조는 생전에 소로야가 선택한 것이라고 하는데, 그의 색채 감각은 비단 캔버스 안에서만 발휘된 것이 아님을 짐작할 수 있다.

19세기를 산 화가 소로야의 취향은 고풍스러웠다. 붉은 장밋빛 방에는 그가 애용했고, 아마 직접 세심히 골라 배치했을 적갈색 마호가니로 제작된 앤티크 서랍들과 수납장들이 주인이 떠난

삶은 예술로 빛난다

"1층 전시실."

공간을 심심치 않게 채운다. 책상 위에는 지구본이 놓여 있다. 소로야 생전에 스페인 사람만 방문하던 이 방에 이제 오대양 육대주 세계인이 찾고 있음을 암시하는 것인가. 그의 온기가 남아 있는 가구들 사이를 오가며 광활한 붉은 루주 빛 벽에 걸린 크고 작은 수작들을 꼼꼼히 관찰한다. 세 개의 방에 걸쳐 수십여 점의 푸른 수작이 19세기 살롱의 전시 방식처럼 붉은 벽을 가득 메우고 있는데, 결국 그중 두 눈을 와락 잡아 끌어당기는 몇몇 작품에 시간과 에너지를 쏟게 된다. 그 그림들과 말 없는 진실의 대화를 나누며 말로 표현하기 어려운, 굳이 말로 표현할 필요가 없는 무언가를 내면에서부터 느끼며. 그림 뒤편에 서 있는 화가 소로야를 만난다. 그의 예술혼까지 파고 들어가 그의 비밀을 캐내는 단계까지 가본다.

결출한 선배 화가들의 걸작이 거대한 장벽처럼 놓인 녹록지 않은 현실. 그 현실 속에서 소로야가 창조해 낸 (선배 화가들의 걸작에는 없는) '미적 특질'이 무엇인지 그림과 대화하며 서서히 체감한다. 그것은 눈을 통해 들어와 마음을 녹이고 이내 (그렇게 하고 싶다면) 언어로 문자화한다.

소로야가 창조한 '소로야만의 미적 특질', 다시 말해 '소로야만의 길'은 무엇이었을까? 그는 우선 그림 그리는 화가로서 서양회화의 고전적인 기술력을 높은 수준까지 끌어올렸다. 이는 고전주의 수법을 극도로 강조해 그린 몇몇 작품에서 여지없이

삶은 예술로 빛난다

드러난다. 그는 가슴속에 높은 이상을 품고 젊은 시절부터 중년까지 수준급의 데생과 채색 감각을 갖추고자 노력했는데, 이는 벨라스케스의 〈교황 이노켄티우스 10세의 초상〉(1605)의 복제본이 서재에 놓여 있는 것에서 충분히 짐작할 수 있다.

그는 튼튼한 고전주의 기본기를 바탕으로, 19세기 파리에서 혁명을 일으킨 인상주의를 채택했는데, 바로 이 지점이 그를 그저 그런 화가와 비범한 화가의 기로에서 후자로 향하게 한 극적인 시발점이 된다. 파리에서 모네가 인상주의 양식을 창조한 뒤로 파리를 포함한 유럽 전역에서 수많은 화가가 그 양식을 채택했다. 그리고 모네가 인상주의 안에서 이룬 화업 그 이상으로 나아가지 못했다. 결국, 모네의 모방으로 끝맺으며 그저 그런 화가로 기억 저편으로 사라진 것이다. 그러나 소로야는 모네를 받아들인 후 각고의 탐구와 훈련을 통해 결국 그에게서 벗어났다. 모네가 가지 않은 새로운 인상주의의 길을 발견했고 그것을 캔버스 위에 실현한 것이다.

그가 발견하고 실현한 첫 번째 '소로야만의 길'은 인상주의에 전통(고전주의)을 섞어내는 것이었다. 그것을 바탕으로 새로운 대상을 자신의 그림 속에서 살아 숨 쉬게 했는데 바로 '바람'이다. 이 고뇌와 탐구와 훈련이 반복된 결과가 바로 레이나 소피아 미술관에서 보았던 작품 〈낚시에서의 귀환〉이다.

그리고 이곳, 소로야 미술관에서 작품 〈수영하는 사람〉을 보

"서재에 놓인 벨라스케스
〈교황 이노켄티우스 10세의 초상〉
복제품."

호아킨 소로야
〈목욕 후〉, 1892년

"소로야의 고전적 기술력의 경지가
돋보이는(증명되는) 작품."

며 그가 새롭게 연 두 번째 '소로야만의 길'을 발견했다. 바로 '물'이다. 지금 바로 이 순간, 두 눈으로 목격하고 있는 듯 찰랑찰랑 살아 움직이는 물결! 햇빛과 만나 발하는 물빛, 바람의 움직임에 따라 함께 움직이는 물의 요동, 그 물속에서 물장구치는 인물에 의해 조각조각 부서지는 물 덩어리들! 그 생동감 넘치는 물이 살아 숨 쉬며 요동치는 순간을 인상주의적 붓질로 담아낸 것이다. 그런데 빠르고 즉흥적인 붓질을 추구했던 여느 인상주의 화가들과 달리 소로야의 붓질은 분명 빠르거나 즉흥적이지 않다. 눈에 보이는 표면적 수법은 인상주의적이나, 그것에 붓질을 가한 사고방식은 지극히 고전주의적이었던 것이다.

'신중하고 계획적인' 고전주의의 바탕 위에 '감각적이고 즉흥적인' 인상주의를 가져온 소로야가 할 수 있었던 '소로야만의 길'이었다.

그리고 이곳, 소로야가 그림 그리던 작업실에서 작품 〈말 씻기기〉를 보며 나는 세 번째 '소로야만의 길'을 발견했다. 바로 '물에 젖은 인체'다. 건조하게 마른 인체와 한껏 바닷물에 몸을

삶은 예술로 빛난다

"소로야만의 '물의 오케스트라'."

호아킨 소로야, 〈수영하는 사람〉, 1905년

담갔다 막 모래사장으로 빠져나온 인체는 다르다. 건조한 인체와 달리 물에 적셔져 '물에 흠뻑 코팅된' 인체는 눈으로 볼 때 분명 달라 보이며, 그렇기에 전혀 다른 채색 기법을 창안해야 한다. 소로야는 그 미묘한 순간의 차이를 발견했다. 다른 화가는 관심을 두지 않았기에 발견하지도, 보지도, 인식하지도 못한 차이를 말이다. 소로야의 눈과 지각만이 그 차이를 발견했다. 그는 그 차이를 물감과 붓을 이용해 자신의 캔버스 위에 증명해야 했다. 수많은 고민을 했을 것이다. 수많은 연구를 했을 것이다. 수많은 시간과 에너지를 쏟았을 것이다. 그리고 자기만의 답을 찾기 전까지 포기하지 않았다. 소로야가 남긴 그림에 그 답이 명확히 드러난다. 책에서 본 것도 누군가 설명해 준 것도 아니지만, 다름 아닌 내 두 눈으로 또렷이 보았기에 알 수 있다.

그는 바다에서 갓 빠져나온 인물의 몸 위에 물을 코팅했다. 좀 더 흥미롭게 말하자면, 인간의 피부 위에 유약을 발라 구웠다. 그 덕분에 인체는 도자기처럼 반질반질 광이 나고 윤이 난다. 번들번들한 광택 속에 피부가 여전히 살아 있는 듯. 소로야가 그린 한 소년의 몸은 그렇게 살아 있는 것만 같은 촉각적 착각을 불러일으킨다. 분명 눈으로 보고 있는데, 몸이 반응한다. 그는 그림에 도자기를 집어넣었다. 이것을 내 두 눈과 지각의 힘으로 발견한 순간! 마드리드의 한적한 외곽에 서 있는 소로야 미

삶을 예술로 만드는 비밀

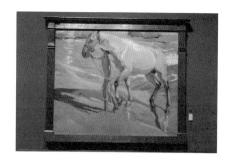

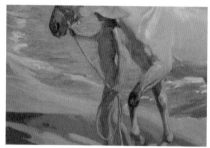

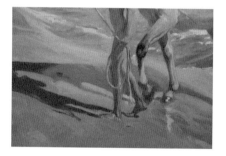

"소로야만의 '물에 젖은 인체'."

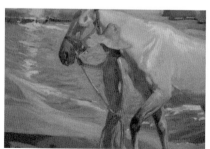

호아킨 소로야, 〈말 씻기기〉, 1909년

술관 전체가 작은 콩알로 뭉쳐지며 하나가 된다. 이 그림이 걸려 있는 붉은 장밋빛 방 곳곳에 놓인 앤티크 수납장 위에 희귀한 도자 항아리들이 말없이 반질거리고 있다. 그의 열정적인 자기 수집은 자기 사랑을 넘어 자신의 예술을 위한 영감의 원천이었다고, 나는 확신한다. 소로야가 그림 뒤에서 그런 나를 보며 행복한 미소를 짓고 있을 거라 상상하며.

작은 미술관에서 반나절을 보낸 다음 이별의 아쉬움을 가슴 깊숙이 꾸욱 눌러두고 소로야의 저택을 빠져나온다. 다시 만난 정원에선 왜인지 타일들이 더욱 반들반들 광이 나고, 식물들이 더욱 싱그럽게 초록빛으로 넘실거린다. 소로야가 내 눈에 신비로운 무언가를 타 넣은 것이 분명하다.

이런 나의 예술 체험이 예술가 소로야의 예술 체험과 원리적으로 크게 다를 바 없는 것이라 되뇌며 마법사의 턱수염처럼 덥수룩한 담쟁이덩굴을 바라본다.

어떤 물건을 수집한다는 것. 이는 그 물건에 관심을 기울이고 있다는 증거다. 그 관심은 물건 자체에 대한 관심일 수도 있다. 그러나 곰곰이 잘 들여다보면, 그러니까 수집가의 마음속으로 파고 들어가 보면, 그 물건으로부터 촉발된 어떤 정신적인 것에 대한 관심일지도 모른다. 소로야의 광적인 자기 수집은 자기라는 물체에만 한정된 관심이 아니었다. 자기 표면에 반들반들

삶은 예술로 빛난다

한 광택, 그 속에 생생하게 생동하고 있는 색채의 묘미. 색채가 유약의 광택과 결합되어 피어나는 특유의 시각적, 촉각적 효과. 그것을 자신의 캔버스 위에 고스란히 가져오기 위한 영감의 원천이었던 것이다. 김환기가 그렇게 애지중지하던 달항아리 역시 단순히 달항아리라는 물체에만 한정된 수집욕이 아니었다. 그것의 뽀얀 살결, 그것이 지닌 흰색의 미묘한 변화와 조화, 바라보고만 있어도 배부른 그것의 어수룩한 둥근 형태. 그것이 내포한 미적 비밀이 그에게 발견되고 그만의 미학이 되어 그의 그림에 온전히 담긴 것이 아닌가.

오늘 우리는 물건을 산다. 어제도 물건을 샀고, 내일도 살 것이다. 무언가 꽂혔다 싶은 물건이 있으면 그것을 사랑한다 말하며 수집하는 날도 있을 것이다. 그 물건을 수집하는 이유는 무엇일까? 그 물건을 왜 사랑한다고 말하는가? 무엇을 위해 사랑한다고 말하는가?

○

우연히 불현듯

오후 3시. 작은 시골 마을 뒤안길 끝자락, 서쪽으로 노랗게 기울어가는 봄볕을 쬐며 졸고 있는 카페 안. 점심 식사 후 옹기종기 모인 사람들의 조잘거림으로 공간의 소리는 부유하는 먼지처럼 여기저기 산만하게 흩어져 있다. 채광이 좋은 구석 자리에 앉아 책을 펼쳐보지만, 방금 읽은 활자와 방금 들려온 온갖 말과 추임새가 머릿속에서 한데 섞여 정신이 산만해지고 만다. 한 권의 책에 온전히 몰입하고 싶었던 오후의 기대는 힘을 잃어가고 있다.

오후 4시. 참새 떼처럼 재잘거리던 한 무리의 사람들이 카페를 떠나고, 새로운 사람들이 쌍쌍이 찾아든다. 그들은 조용히 차두 잔을 시키더니 비어 있는 자리를 찾아 살포시 앉는다. 새롭게 당도한 공간에 적응하기 위해 별안간 부스럭거리더니, 이내 약

삶은 예술로 빛난다

속이나 한 것처럼 책을 펼쳐 독서 삼매경에 빠지기 시작한다. 나도 책을 읽고, 그들도 책을 읽는다. 이 공간에 속한 모두가 책을 읽고 있다. 아무래도 이 아늑한 시골 마을 카페를 찾는 손님 중 절반은 고요를 꿈꾸며 오지 않았을까? 어떤 카페는 재잘거림이 어울리지만, 이런 카페는 침묵이 어울린다.

오후 4시 반. 카페 공간에 시냇물처럼 잔잔히 흐르던 중저음의 어느 피아노곡이 끝맺음을 알리며 침묵 속으로 사라진다. 노랗게 기울어가는 봄볕이 카페를 물들이는 가운데, 이내 카페는 공간의 정적과 사람들의 침묵이 한데 어우러져 무시할 수 없는 '고요의 분위기'를 창출하기 시작한다. 다음 곡이 시작되기 전까지 불과 몇 초뿐일 정적의 시간은 느리게 녹아내리는 얼음 같고, 오묘한 기운에 놀라 슬며시 주위를 둘러본 나는 우연히 찾아온 고요와 함께 멈춰 있는 사람들과 풍경을 본다. 중후하게 깔린 고요의 무게를 느끼는 중에 창밖에 있는 새들의 이런저런 지저귐과 바람이 부스럭거리는 소리가 선선히 귓속으로 들어온다. 지금 카페에 있는 사람들 역시 이 우연히 찾아온, 매우 독특한 고요의 분위기를 체감하며 음미하고 있지 않을까? 아마도. 그럴 거라고 여겨본다. 그리고 다음 곡이 시작된다.

일상에서 우연히, 불현듯 맞이하는 이런 '말로는 다 표현할 수 없는' 순간을 나는 세상이 삶에 선사하는 '예술의 순간'이라

삶을 예술로 만드는 비밀

고 여긴다. 오후 내 해수욕을 즐기고 나서 상쾌해진 몸을 모래 사장에 누이고 지는 해와 함께 어둑해져 가는 해변을 바라본 날이었다. 구름 한 점 없이 잿빛이 되어가는 하늘과 검푸른색으로 물드는 바다만 있는 수평 구조였다면 싱거웠을 공간. 그 공간 왼편 오묘한 지점에 새빨간 등댓불이 꿈뻑거리며 시야에 들어왔다. 그 불빛은 바다 표면에 투영되어 해변 끝까지 기다랗게 치고 들어왔다 꺼지기를 무한히 반복하고 있었다. 그때 바다를 그렇게 바라본 것은 순전히 우연이었고, 그 풍경에서 내가 형언할 수 없는 신비로움을 느낀 것은 불현듯 찾아온 감정이었다. 그 여름이 지난 지 몇 달이 되었음에도 내 가슴에서 지워지지 않는 감상으로 남은 것을 보면 그것은 다름 아닌 세상이 내게 선물해 준 예술의 순간이었다.

누구도 의도치 않았지만, 일상에 이런 예술의 순간은 우연히 찾아온다. 이렇게 불현듯 찾아온 시공간의 미는 사랑하지 않을 도리가 없다. 그리고 나는 말하고 싶다. 불현듯 찾아오는 예술의 순간을 창조하는 것은 순전히 우리 자신에게 달린 문제라고. 세계 자체는 아무 의미 없이 있는 그대로 존재한다. 거기서 예술을 감지하느냐 마느냐는 순전히 그것을 감각하고 느끼는 이의 몫이다. 오래된 나무줄기 귀퉁이를 뚫고 나와 자라고 있는 어린나무를 보며 생명의 강인한 힘을 감각하고 느끼는 순간을 맞이하느냐는 그것을 대하는 사람의 문제지 그 나무의 문제가 아니다.

그림을 그리든, 조각을 하든, 영상을 만들든, 설치를 하든 감각을 예리하게 깨운 예술가 역시 그런 말로 형언하기 어려운 우연의 순간을 불현듯 맞이하길 고대한다. 그것이 삶의 비밀스러운 축복이자, 참신한 예술의 영감이자, 새로운 표현의 실마리가 됨을 알고 있기에. 또한 그런 순간이 그냥 굴러 들어오는 것이 아님을 알고 있기에. 대상을 단칼에 깊숙이 찔러 파고들 정도로 날카롭게 감각을 깨운 채, 인내의 노력을 반복하고 또 반복할 때 우연히 찾아오는, 그렇게 세계와 나 자신의 살아 움직이는 소통 속에 불현듯 출현하는 예술적 계시임을 알고 있기에.

그렇게 김창열은 우연히 불현듯 삶에서 예술의 순간을 맞이했다. 나이 마흔에 그는 아무것도 가진 것이 없었고, 젊은 시절부터 한시도 정신과 손에서 떼지 않았던 그의 회화 세계는 아직도 갈 길이 명확하지 않았다. 보통 토종 한국인이 외국에 나가 자리 잡고 살기 위해서는 많은 것이 준비되어 있어야 한다고 생각하기 쉽다. 그러나, 김창열은 반대로 행동했다. 사실 그런 (안전을 위한) 생각의 필터 따위가 없었던 것 같다. 그는 아무것도 없이 무작정 파리에 가서 그림을 그렸다. 죽기 살기로 파리에서 예술을 하겠다는 의지는 찬 콘크리트 바닥에 지붕만 씌운 마구간에서 살며 그림을 그리게 했다. 오직 예술에만 집요하게 몰두하는 순수하고 뜨거운 열정에 이끌려 평생을 함께하기로 한 반

삶을 예술로 만드는 비밀

려자(마르틴 질롱)도 파리에서 만났다. 그는 아무것도 없었다. 마구간을 유일한 보호막 삼아 그림을 그리고, 그리고, 또 그렸다. 할 수 있는 한 최대치의 에너지로 감각을 예리하게 깨워 세상과 만나 대화를 나누고, 거기서 얻은 새로운 영감을 그림에 부여하기를 반복했다. 그렇게 수없이 반복한 그림은 마음에 들지 않았고, 그러면 그는 가차 없이 그 그림을 찢어버렸다. 다시 새로워지기 위해서는 과거의 것을 완전히 죽여 없애 버리는 단호한 의지가 필요했다. 자신만의 회화 세계를 창조해 내기 위해, 다름 아닌 김창열만이 할 수 있는 예술이라 말할 수 있는 세계를 창조하기 위해, 그는 새로운 그림을 스스로 생성하고 소멸시키기를 무수히 반복했다. 그 과정은 깊은 심연으로부터 울리는 고통 그 자체였지만, 그 과정에서 정신은 더욱 날카롭게 번뜩였고, 붓질은 더욱 단순하게 정제되어 갔다.

그러던 어느 날 아침, 밤새 그린 그림이 마음에 들지 않았던 그는 물감을 뜯어내고 캔버스를 다시 사용하기 위해 캔버스에 물을 뿌렸다. 바로 그때 우연히 아침 햇살 속 캔버스에 송골송골 맺힌 크고 작은 물방울들을 발견했다. 그 광경은 누구나 일상에서 접할 수 있는 너무나 흔하고 평범하며 하찮은 것이었다. 그러나, 그날 아침 마구간에서 불현듯 마주한 그 광경은 그의 온몸에 전율을 일으키며 부르르 떨게 했다. 그는 우연히 불현듯 하찮은 물방울로부터 전해 받은 존재의 충일감이 자신의 영혼 밑바

삶은 예술로 빛난다

닥 깊숙한 곳까지 파고 들어오는 것을 느꼈다. (김창열이 당시 물방울에서 느낀 것, 생각한 것, 깨달은 것은 사실 말, 그러니까 문자언어로 다 표현할 수 없다. 그는 무한한 듯 다채롭고 형언할 수 없는 무언가를 감각했다. 모든 뛰어난 화가가 그러듯 그는 자신이 감각해 체감한 바를 그림을 그려 보여주었다. 당시의 경험을 궁금해하는 사람들에게 굳이 말로 설명하려다 보니 고심 끝에 표현한 문구가 '존재의 충일감'이 된 것이리라.) 흔하고 하찮은 물방울에서 무한대의 표현이 창조될 수 있음을 깨달은 그는 캔버스에 물방울만을 그리기 시작했다. 그렇게 오직 물방울만으로 관람자의 뇌리에 강렬히 박혀 떨어지지 않는 김창열의 회화 세계가 그의 내면 깊숙한 곳에서부터 알을 깨고 나오기 시작했다.

천 위에 맺힌 물방울을 보던 그날 아침, 그가 예술에 자신의 몸과 영혼을 흠뻑 담근 상태가 아니었더라면, 그로 인해 무뎌진 지성과 둔탁한 감수성으로 점철된 무감각한 일상을 보내고 있었더라면 어땠을까? 아마 물방울은 그저 캔버스에 들러붙은 물감을 벗겨 내는 데 필요한 기능적 물질 그 이상의 의미와 가치를 발산하지 못했을 것이다. 긁어낸 물감과 함께 물방울은 부서지고 으깨어져 어디론가 증발되어 사라져 버렸을 것이다. 그는 우연의 순간을 알아채지 못하고, 불현듯 뭔가를 깨닫거나 영감을 얻지도 못했을 것이다. 어쩌면 세상이 매 순간 선사하고 있을지모를 예술의 순간을 영영 발견하지 못한 채 똑같은 궤도를 영영

삶을 예술로 만드는 비밀

제주도립 김창열미술관 소장

김창열 "우연히 불현듯."
〈물방울〉, 1974년

맴돌고 있었을지도 모른다.

나는 오늘도 차를 마시고, 산책을 하고, 책을 보고, 사색을 하며 사랑하는 이와 함께하는 평범한 일상의 시공간에서 우연히 불현듯 나타날 예술의 순간을 고대한다. 도처에 있는 그 어떤 것도 단 하나의 의미로만 고정되어 있는 것은 없다. 누군가는 시원한 아이스 아메리카노가 담긴 유리잔에 맺힌 물방울이나 비 오는 날 유리창에 맺힌 물방울이 있는지도 모른 채 지나칠 수 있다. 하지만 누군가는 액화와 기화를 반복하며 생성과 소멸을 무한히 반복하는 물방울의 존재성에서 모든 존재가 가진 생성과 소멸의 이치를 체감하며 가득 차오른 충일감에 온몸을 부르르 떨고 있을지도 모른다. 삶에서 예술의 순간은 그렇게 우연히 불현듯 찾아온다. 항상 세상을 새롭게 보고 느낄 수 있는, 신선한 감각을 지니려고 노력하는 이에게.

예술의 순간을 체험하는 것이 예술가가 아닌 이에게 무슨 가치가 있냐고 묻는다면, 나는 이렇게 대답하고 싶다. 현재의 나를 구성하는 건 오직 지금까지 내가 겪어온 체험뿐이라고. 내가 하는 체험만이 지금과 내일의 나를 빚는 재료가 되는 것이라고.

삶을 예술로 만드는 비밀

○

작은 차이

제주살이의 숨겨진 매력 중 하나는 동네 사람 외엔 아무도 찾지 않는 시골길을 찾아 슬슬 산책하는 것이다. 특별히 볼거리 없는 길을 걸으며 길가를 찬찬히, 여유를 가지고 아주 찬찬히 바라보기만 하자. 그러면 작은 차이가 드러나 보일지 모른다. 아니 꽤 엄청난 차이일지도 모르겠다.

정체불명의 알 수 없는 꽃과 풀. 손톱만 한 크기의 파란 꽃, 곧 날아갈 듯한 봄 나비를 닮은 노란 꽃, 한 마리 학의 날개 같은 긴 이파리를 사방에 두른 채 고개를 주욱 뺀 학의 흰 머리 같은 꽃부터 쭈뼛쭈뼛, 포롱포롱, 날리얄리, 희들희들 한 편의 추상화 같은 풀들. 이것도 잡초이고 저것도 잡초인가? 풀이 뭐 그리 각양각색인지. 이 꽃은 누구이고, 저 풀은 누구인가? 대체 어떤 연유로 그곳에 자라고 있는지 영문을 알 길 없는 식물들이 한데

삶은 예술로 빛난다

으젠 앗제
〈당근꽃들〉, 1900년 이전

"무명의 꽃과 풀."

뒤섞이고 어지러이 뭉쳐 아무렇게나 참 잘 자라고 있는 것이다.

히죽이며 길가에 쪼그려 앉아 꽃과 풀이 보여주는 진정한 다문화주의를 처음 발견했을 때, 그것은 먼저 물음표로 다가오고, 이내 생경함이라는 단어로 정의된다. 그리고 그런 생경한 광경을 연이어 목격하게 되는 날이 쌓이다 보면 깨닫는다. 도시에서 보았던 꽃과 풀. 그곳의 꽃은 누군가의 의도로 거기에 심어졌기에, 그곳의 풀은 누군가의 의도로 거기에 심어졌기에 단 하나의 순종으로 그곳에 가지런히 정돈되어 보여졌다는 것을. 원래 꽃과 풀은 단 하나의 종만 가지런히 예쁘게 피어나지 않는다. 양지바른 땅이든 아니든, 누가 그곳에 있든 말든, 누가 보든 말든 상관없이 한데 모여 생명의 다문화 축제를 연다. 흙이 있는 곳이라면 닥치는 대로 씨앗을 박고 생명을 뿌리내리는 것이다. 단단한 현무암 틈 사이를 인정사정없이 뚫고 나와 햇볕을 쬐는 것이 그 가련한 꽃과 풀이다.

기억에 담아두고자 카메라를 쥐어본다. 그 꽃과 풀을 찍어본다. 그런데 이상하게도 사진에 담기지 않는다. 그들이 길가에서 내뿜던 오라가. 아무리 애를 써서 꽃을 찍고 풀을 찍어봐도 그 길가에서 느꼈던 특유의 존재감이 담기지 않는다. 왜인지 어릴 적 숱하게 본 식물도감 사진과 다를 바 없어 보이고, 인터넷에서 무료로 배포하는 식물 사진과 다를 바 없어 보인다. 사진에 담기는 순간, 그 생기 넘치던 꽃과 풀이 박제되어 핀셋에 꽂혀 버린

것 같은 기분이 든다.

아마 그도 그런 생각에 고민이 깊어진 것일까? 파리의 사진가 으젠 앗제Eugène Atget 말이다. 길가에 홀로 피어난 이름 모를 꽃과 풀. 길가에서 그가 느꼈던 그 생명들의 존재감을 어떻게 사진에 고스란히 담아낼 수 있을지 고민했던 것일까? 여러 조작과 시도 끝에 카메라라는 기계로는 마땅한 수가 나오지 않은 것일까? 그래서 촬영자인 자신도 아닌, 촬영하는 기계도 아닌, 피사체가 있는 풍경을 조작해 보기로 한 것일까?

그는 그저 흰 천을 챙겼다. 그 새하얀 것을, 이름 모를 땅 위에 스스로의 힘으로 용케 뿌리내리고 자란, 무명의 꽃과 풀 뒤에 널어두었다. 조금은 너저분하게. 어느 노점상에게서 헐값에 구했을 싸구려 흰 천 쪼가리는 그렇게 길가에 꼿꼿이 선 무명의 존재를 빛나게 해줄 배경막이 되었다. 흰 배경막 하나로 무명의 존재는 무대에 오른 주인공이 되었다. 풀의 전체 윤곽선이 또렷이 드러나고, 몸체의 세세한 모든 것이 선명하게 눈에 들어온다. 흑백사진임에도 생명이 품고 있을 색채가 싱싱하게 연상된다. 흰 천은 식물 주변에 있는 다른 것들을 가려준다. 그렇게 우리는 사진 속 무명의 존재에만 집중할 수 있는 기회를 얻는다. 그렇게 이름 없는 존재의 존재감이 사진 안쪽에서부터 새어 나온다. 사진을 찍은 사진가는 그저 천을 널었을 뿐이다. 작은 차이가 극명

삶을 예술로 만드는 비밀

으젠 앗제, 〈엉겅퀴〉, 1900년 이전

으젠 앗제 "작은 차이의 미."
〈우단담배풀〉, 1900년 이전

한 차이를 자아내는 순간이다. 작은 차이가 잊히지 않는 이미지를 생성했다. 예술의 순간이다.

사실 우리는 잊지 못할 (사실 잊고 싶지 않은) 순간을 만들고 싶을 때, 흔히 작은 차이를 만들곤 한다. 가령, 소중한 이의 생일을 축하할 때면 밤에 불을 끄고 촛불을 켠다. 으레 하는 것이니 그냥 하는 거라 여기기 쉽지만 곰곰이 당시를 회상해 보자. 촛불은 분명히 그때 그 공간에 무언가 독특한 분위기를 부여했다. 어두운 공간 속 빛을 밝히는 촛불 한 가닥. 그것은 이 세상에 오직 사랑하는 사람들의 웃음꽃 핀 얼굴만을 케이크 위에 둥둥 띄워 준 장치였다. 그 촛불의 무대 위에서 동그랗게 모인 사람들은 모처럼 박수 치고 노래 부르며 마음을 나누는 의식을 치렀다. 촛불이라는 작은 차이는 그렇게 시공간을 넘어 우리의 정서까지 뒤바꾸었다. 그렇게 그 순간은 평소와 달리 특별해진다. 잊지 못할 추억이 될 가능성이 생긴다. 일상에서 일어난 예술의 순간이다.

그러고 보니 그도 밤하늘의 영롱한 별을 너무도 너무도 또렷이 보여주고 싶었나 보다. 빈센트 반 고흐 말이다. 그래서 네댓 번 즉흥의 붓질 위에 '황토색 점' 하나를 찍었다.

만약 그가 이 황토색 점을 찍지 않았다면, 이 그림은 〈별이 빛나는 밤〉으로 우리 뇌리 깊숙이 각인될 수 있었을까? 불멸의 명작으로 영원히 기억될 수 있었을까? 작은 차이가 극명한 차이

삶은 예술로 빛난다

"'황토색 점'이라는 작은 차이."

를 만드는 순간이다.

삶은 예술로 빛난다

빈센트 반 고흐, 〈별이 빛나는 밤〉, 1889년

"나만의 고유한 삶을 빚는 예술의 길,
그 길의 지도는 내 안에 있다."

_조원재

PART 3

○

지도는 내 안에 있다

Life Shines with Art

○

정답이 없어 좋다

1부: 예술에는 정답이 없다

"예술가의 임무는 인간을 불편하게 만드는 것이다."*

_루시언 프로이트

미술에 대한 한 가지 해묵은 오해를 풀고 싶다. 미술작품을 해석하는 단 하나의 정답이 있다는 생각이다. 이렇게 생각하는 이는 보통 그 정답이란 권위자가 말한 것이며, 문자언어로 논리 정연하게 설명되어 있는 것으로, 두껍고 어려운 책에 적힌 것이라 여긴다. 그래서 그 문자언어로 설명된 해설을 알아야만 그 작품을 제대로 이해했다고 생각한다. 마치 시험문제에는 반드시 정답이 있고, 그 정답은 문제지 맨 끝에 있는 해설을 확인하면

된다는 논리로 미술을 대하는 것이다. 그런데 미술은 시험이 아니다. 미술작품을 보는 것은 시험을 보는 것이 아니다.

미술작품에는 정답이 없다. 그 결정적인 이유는 작품이 어떤 것도 말해주지 않기 때문이다. 다시 말해, 작품 스스로 이 작품은 이런저런 의미를 가지고 있다고 알려주지 않는다는 것이다. 미술작품이 지닌 이런 특성은 일상의 관성에 익숙해져 있는 우리에게 매우 낯설다. 우리가 일상에서 접하는 대부분의 것은 말을 해주기 때문이다. 이것이 어떤 의미이고, 저것이 무엇을 뜻하는지 설명해 준다. 우리에게 무엇을 생각하면 되는지 즉각적으로 알려준다. 더 나아가 우리에게 무엇을 어떻게 느끼면 되는지까지 설명해 주기도 한다. 그런 의사소통 방식은 참 쉽고 편하게 느껴지기 마련이다. 스스로 정신적 활동을 하기 위한 에너지를 거의 쓰지 않고, 누군가가 알려준 대로 생각하고 느끼기만 하면 되기 때문이다. 마치 누군가가 만들어준 음식을 먹거나 혹은 떠먹여 주기까지 하는 것을 그대로 받아먹는 것과 같다.

이렇게 쉽고 편한 일상의 관성에 익숙해지면 잃어버리는 능력이 있다. 바로, 스스로 무언가를 감각하고 생각하고 느끼는 능력이다. 그 선천적으로 타고난 고귀한 재능은 발휘할 일이 없어 안타깝게도 점점 퇴화되어 버린다. 이 능력이 퇴화된다는 것은 '자기 내면에서부터 무언가를 생성해 내는' 인간 본연의 창조력을 잃어버리는 것과 같다.

우리가 가진 고귀한 재능인 창조력을 잠들게 하는 일상의 관성. 그 관성에서 잠시라도 벗어날 수 있도록 미술은 경종을 울린다. 뛰어난 미술가일수록 우리가 지금껏 들어본 적 없는 소리로 경종을 울리려 할 것이다. 어떤 뛰어난 미술가는 우리가 아주, 매우, 너무 불편할 정도로 경종을 울리려 애쓸 것이다. 미술은 불편함을 넘어 때로는 불쾌함을 느낄 정도로 일상의 관성에 역행하려 한다. (예를 들어, 우리가 좋아하는 반 고흐의 그림도 사실 당시 대중에게는 불편함을 넘어 불쾌함을 주는 그림이었다.)

이를 위한 전략 중 하나로 미술은 당신이 난생처음 마주친 기이하고 요상한 물체(사회에서 '작품'이라 부르는 것)에 대해 그 어떤 설명도 해주지 않는다. 그렇다고 그 작품에 대한 지식을 갖추고 있어야만 볼 수 있다는 것은 아니다. 또한 그 작품에 대해 어떤 친절한 설명을 들어야 한다는 것도 아니다. 그보다 지금 당신이 온전히 보고 생각하고 느끼는 바를 (그 어떤 것에도 얽매이지 않고) 자유롭게 풀어내는 놀이를 해보라는 의미로 받아들이는 것이 좋다. 다시 말해, 일상의 관성 속에 잠들어 있던 당신의 창조력을 있는 힘껏 깨워 발휘해 보라는 뜻이다. 그 물체를 만든 이(미술가)가 그렇게 했듯이 그 물체를 마주한 당신도 그렇게 해보라는 것이다.

미술작품은 자신에 대해 말하지 않고 침묵한다. 다만 그것을

보는 당신이 나름의 답을 얼마든지 말할 수 있도록 자유를 선사한다. 작품 스스로 '나는 이런 의미를 가지고 있다'고 말해주지 않으니, 작품의 의미는 오로지 그것을 보는 당신이 자유롭게 생각하고 느끼는 과정에서 창조된다. 정답과 오답이 존재하지 않는다. 어떤 물체(작품)를 보고 당신이 떠올린 생각이나 감정에 대해 누가 틀렸다고 말할 수 있겠는가? 당신이 어두운 실내에서 창을 바라보며 마음속에 떠올린 생각이나 느낌을 누가 틀렸다고 말할 수 있겠는가? 마티스가 창을 바라보며 떠올린 생각이나 느낌을 누가 틀렸다고 말할 수 있겠는가? 당신이 마티스가 그린 창을 보며 마음속에 떠올린 생각이나 느낌을 누가 틀렸다고 말할 수 있겠는가? (당신이 마티스의 그림을 보며 무엇을 생각하고 느끼든 그것이 진심 어린 것이라면, 마티스는 분명 매우 기뻐할 것이다. 그것이 그가 그림을 그린 근본적인 이유이기 때문이다.)

작품 스스로 어떤 정답을 말하지 않는데, 왜 우리가 그 작품에 대해 생각하고 느낀 점에 의구심을 가져야 할까? 그럴 필요가 없는데도 말이다. 우리는 우리가 생각하고 느끼는 점에 확신을 가져도 된다. 확신을 가져야 그 작품을 진정으로 음미할 수 있다. 그동안 (우리 스스로 의식하지 못한 사이) 단 하나의 정답을 맞혀야 하는 일을 지나치게 반복해 온 것은 아닐까? 사회에서는 단 하나의 정답을 찾아야 할지라도, 예술과 함께하는 시간에는 (그 일상의 관성에서 벗어나) 나만의 대답을 찾으며 (우리 내면에 잠

지도는 내 안에 있다

앙리 마티스
〈이집트풍의 커튼이 있는 실내〉
1948년

"검은 실내에서 바라본 창,
그 창을 통해 남국의 태양 빛이 경쾌한
스타카토로 쏟아져 들어온다.
그 빛은 상큼한 레몬의 산미를 닮았다.
실내를 가득 채운 검정은 오후에
마시는 롱블랙 한 잔처럼 깊고 진하다.
이 모든 것은 내가 그림을 보고 느낀
것이다. 그리고 그것을 느낄 수 있음에
기쁨을 느낀다."

들어 있는 고귀한) 창조력을 마음껏 발산하길 진심으로 소망한다.

마티스의 그림을 볼 때 반드시 작품에 관련된 지식을 알고 있어야만 하는 것일까? 이를테면, '야수주의' 같은 사조에 대한 미술사학적 지식 말이다. 그런데 한번 곰곰이 생각해 보자. 마티스는 야수주의가 무엇인지 설명하기 위해 그림을 그리지 않았다. 다시 말해, 마티스는 야수주의를 설명하는 삽화로 쓰기 위해 그림을 그린 것이 아니었다.

그림을 그릴 당시 마티스는 '그저' 어두운 실내에서 창을 보았다. 그리고 지금껏 한 번도 보지 못하고 느끼지 못한 '독특하고 신선한 무언가'를 보고 느꼈다. 화가인 그는 그 순간의 감흥을 절대 망각의 강으로 흘려보내고 싶지 않았다. 헐레벌떡 붓과 물감, 캔버스를 가져왔다. 자기 내면에 소복이 쌓인 감흥이 모두 녹아 사라지기 전에 캔버스에 옮겨 '영원한 것'으로 만들어야만 했다. 수십 년간 매일 반복한 훈련을 통해 79세 노화가의 색채 감각은 그 어느 때보다 예민하게 깨어 있었고, 붓질은 점점 더 단순해졌다. 아무것도 없던 평평한 캔버스 위에 롱블랙처럼 깊고 진한 어둠과 레몬 과즙처럼 상큼한 빛의 대조가 태어났다. 순수한 검은색이 공간을 온통 뒤덮은 덕에 흰색, 노란색, 연두색은 밝고 선명한 남국의 빛으로 변신한다. 그 반대급부로 흰빛, 노란빛, 연둣빛의 조화가 자아낸 빛의 산란은 공간을 온통 뒤덮은 검은색을 그 어떤 색보다 매혹적인 색이 되게 하는 마법을 부린다.

검정이 이렇게 매력적일 수가! 나는 마티스의 검은색을 눈으로 끝없이 만지작거린다. 이것은 마티스만이 표현할 수 있는 '빛과 어둠'의 실내악이다.

마티스가 이 그림을 그릴 때, 그의 내면에 있었던 것은 이론과 지식이라기보다는 (말로는 미처 다 표현할 수 없는) 감각과 감흥이었다. 한 화가가 자신의 감각과 감흥을 총동원해 그려낸 그림 앞에서 관찰자인 우리는 어떤 능력을 총동원해야 하는 것일까? 우리가 이 작품에 대해 이미 알고 있었던 지식이 무엇인지를 머릿속에서 찾아내어 되뇌는 것일까? 아니면 자기가 가진 감각을 모두 깨워서 찬찬히 관찰하며 새로운 무언가를 발견하고, 그를 통해 새로운 무언가를 생각하거나 느끼는 것일까? 나는 지금 우리에게 미술이 진정 무엇이 되어야 하는지 묻고 있다. 미술이 우리에게 시험공부가 되어야 하는 것일까? 아니면 무한한 영감을 주는 생생히 살아 있는 존재가 되어야 하는 것일까?

"예술은 설명서가 필요 없죠. 답은 수백만 개, 인류의 숫자만큼 많고요. 이 작품이 왜 사람들에게 감동을 주는지, 저는 그 울림, 떨림, 끌림까지만 만들면 되고, 나머지는 사람들이 느끼면 되죠."*

_최정화

2부: 삶에도 정답이 없다

예술에는 정답이 없다. 예술에는 정답이 없기에 예술작품을 만드는 창작자도, 그 작품을 감각하며 감상하는 관찰자도 예술과 예술작품에 대한 자기 나름의 답을 찾아내야만 한다. 얼핏 보기에 미술가는 '작품을 어떻게 만들지' 고민하는 사람이라 여기기 쉽다. 그러나 그 이전에 미술가는 '예술이 무엇인지', 좀 더 정확히 말하자면 '나에게 예술이 무엇인지'를 근본적으로 명확히 하고자 고민의 고민을 거듭하는 사람이다. '예술'을 정의하는 불변의 진리 같은 것은 없다. 단지 한 인간이 정의하는 '예술'이 있을 뿐이다.

백남준은 예술은 굿이고, 자신은 굿장이라고 보았다. 그래서 세계 평화에 대한 염원을 담은 영상 작품 〈손에 손잡고Wrap around the world〉(1988)를 만들었다. 이 작품은 1988년 서울올림픽 당시 인공위성과 TV를 통해 전 세계에 방영되었다. 백남준은 자신의 영상 작품, 그리고 인공위성과 TV를 이용해 지구촌 사람들과 함께 세계 평화의 굿판을 벌인 것이다. 마르셀 뒤샹은 예술에 대한 사람들의 맹목적인 고정관념을 파괴하는 예술을 추구했다. 예술에 대해 사람들이 품은 생각에 오류가 있거나 근거가 없는 것이 많다는 사실을 발견한 것이다. 일례로 뒤샹은 사람들이 '불후의 명작'이라 불린다는 이유만으로 작품을 신의 성물 보듯 맹목

지도는 내 안에 있다

적으로 추앙한다는 고정관념을 발견했다. 그는 그런 고정관념을 파괴하기 위한 전략으로 레오나르도 다빈치의 〈모나리자〉가 인쇄된 엽서에 콧수염과 턱수염을 그려 넣고 'L.H.O.O.Q.'(프랑스어로 읽으면 '그녀의 엉덩이는 뜨겁다'라고 말하는 것과 비슷하게 들림)라고 써넣었다. "사업적 성공을 거두는 것이야말로 가장 매력적인 예술"이라고 보았던 앤디 워홀. 그는 실크스크린 기법을 이용해 매릴린 먼로, 코카콜라, 캠벨수프 통 이미지를 (마치 공장에서 상품을 대량생산하듯) 수십 수백 번 찍어 판매해 매출 규모를 늘렸다. "예술가의 임무는 인간을 불편하게 만드는 것"이라고 본 루시언 프로이트의 회화작품을 찾아보자. 헐벗은 인물을 그린 그의 그림 앞에서 당신이 무언가 불편한 감정을 느끼기 시작했다면, 나아가 그로 인해 전혀 예상치 못했던 새로운 생각과 감정의 물꼬를 트기 시작했다면, 예술가로서 루시언은 자신의 예술적 이상을 성공적으로 완수한 것이다.

이렇게 예술에 대해 각자 자신만의 독창적인 정의를 내리기 위해 예술가는 삶을 (남이 이미 했거나 남이 권한 방식이 아닌) 자신만의 방식으로 아주 진하게 체험한다. 머리가 터질 때까지 생각하고, 마음이 흥건히 젖을 때까지 느끼며 자신만의 예술 정의를 정립한다. 그러고 나서야 오직 자신만이 세상에 내놓을 수 있는 예술작품을 비로소 창조해 낼 수 있다. 우리가 기억하는 비범한 미술가들의 작품 모두가 전부 다 다른 이유다.

마르셀 뒤샹
〈L.H.O.O.Q.〉, 1919년

"예술가 각자가 고안한 '예술의
정의'에 따라 예술작품은 창조된다.
우리 각자가 고안한 '삶의 정의'에
따라 삶은 펼쳐진다."

루시언 프로이트, 〈사자 양탄자 옆에서 잠든〉, 1996년

예술에는 정답이 없다. 그런 예술을 창안해 낸 우리 인간의 삶 역시 정답이 없다. 예술을 즐기기 위해 '나에게 예술이 무엇인지'를 먼저 스스로 정의해야 하듯, 삶을 즐기기 위해 '나에게 삶이 무엇인지'를 먼저 정의해야 한다. 당연히 누가 가르쳐주지 않는다. 가르쳐준다 한들 자신이 몸소 체험을 통해 깨닫지 않는 이상 삶에 깊이 스며들지 않는다. 오로지 스스로의 힘으로 자신만의 '삶의 정의'를 정립해야 한다. 오직 단 한 번뿐인 삶을 탐험하는 마음으로 체험하고 감각하며, 그 속에서 숱한 것을 생각하고 느끼고 영감을 얻고 깨닫는 과정을 반복해 가며 삶에 대한 자기 나름의 정의를 찾아나가야 한다. 예술가가 자기 나름의 '예술의 정의'를 정립해 자기만의 독창적인 '예술작품'을 창조하듯, 삶을 사는 우리도 자기 나름의 '삶의 정의'를 정립해 자기만의 독창적인 '삶'을 창조해 가는 것이다. 이렇게 삶은 예술과 하나가 된다. 인간은 삶과 다르지 않은 예술을 삶 속에서 낳았다.

예술은 정답이 없어 좋다.
예술이 근본적으로 품고 있는 그 자유를 사랑한다.
예술과 대화를 시작할 때, 무한한 자유의 날개를 펼친다.

삶은 정답이 없어 좋다.
삶이 근본적으로 품고 있는 그 자유를 사랑한다.

삶과 대화를 시작할 때, 무한한 자유의 날개를 펼친다.

삶은 예술로 빛난다

누구의 목소리를
따라 살고 있는가

"나는 나의 수단과 통찰력으로 진지하고 순수한 나만의 작품
을 시도했다."*

_폴 세잔

내겐 한 가지 독특한 습성이 있다. 일상에서 예술을 발견하
면, 마치 미술관에서 작품을 감상하듯 속속들이 파헤치며 살핀
다. 일상에서 예술을 발견해 감상했던 나의 감상기를 공유해 보
려 한다.

푸근한 봄날의 볕이 나를 감싸던 제주에서의 어느 날. 내 삶
의 예술, 글을 쓰러 카페로 향했다. 그곳은 제주 중산간의 오래
된 마을 기슭에 자리하고 있었다. 조용하고 소박하면서도 미로

처럼 꼬불꼬불한 시골 마을 길. 새들의 지저귐을 음악 삼아 걷다 보니 어느덧 카페 앞이었다. 첫눈에 상업 시설로 보이지 않는 곳이었다. 그저 작은 마당에 오랜 수풀과 봄꽃이 정리된 듯 헝클어진 채 드리워져 있었고, 갓 떨어진 벚꽃 잎이 봄볕과 한데 몸을 섞고 있을 뿐이었다. 새들은 여전히 속삭이고 있었다. 누가 사는 집인지 아닌지도 의심스러운 오래된 집처럼 보였다. 한편으로는 허름한 창고처럼 보이기도 했다. 그런데 창고라 해도 제주 어디에서도 볼 수 없는 독특한 형태였다. 그러니까 이곳은 상업 시설도, 집도, 창고도 아닌 애매모호한 외관을 가지고 있었다. 마치 작가 이불의 신작을 처음 마주했을 때 느껴지는 생경한 감정과 같은 궤에 있다고 해야 할까?

그 카페라고 주장하는 곳에 들어섰다. 단열에 취약한 나무 문이 '지익', '덜컹' 소리를 냈다. 그곳은 그만의 독특한 뉘앙스를 풍기고 있었다. 결코 현대적이지도, 고급스럽지도, 화려하지도, 웅장하지도 않았다. 쥐색 시멘트 벽을 있는 그대로 드러낸 그야말로 창고나 다름없는 곳이었다. 지붕에 사용한 합성 목재가 부끄러움 없이 전모를 드러내고 있어 더욱 창고의 분위기를 자아냈다. 그럼에도 전혀 폐허로 느껴지지 않았다. 오히려 창을 통해 들어온 햇살이 단순한 공간 속에서 더욱 강조되며 빛이 지닌 따스함이 배가되었다. 바깥마당에 우거진 수풀은 유리창을 통해 신비의 숲으로 둔갑했다. 벽돌과 나무판자를 쌓아 올려 만든 책

삶은 예술로 빛난다

장에 주인장이 읽었을 책들이 꽂혀 있었고, 그 곁에 현무암을 쌓아 올려 마감한 벽체가 주인장의 독특한 심미안을 증명하고 있었다. 창틀과 벽체 사이가 갈라져 금이 가 있었으나 그것마저 공간과 기이하게 어울리는 요술을 부렸다. 그곳에는 정감 어린 테이블과 의자가 작은 공간임에도 멀찍이 떨어져 놓였다. 덕분에 카페를 찾은 사람들은 각자 자신들만의 따스한 대화의 영역을 마련할 수 있었다. 카페 한구석 벽에는 재즈 음악가의 공연을 알리는 오래된 포스터들이 콜라주하듯 붙어 있었고, 이층 다락 공간으로 오르는 엉성한 나무 계단이 가파르게 한 바퀴 돌아가며 놓여 있었지만, 올라갈 수는 없게 되어 있었다. 대체 다락에 무엇이 있는지 궁금해 고개를 빼꼼히 들어 이리저리 살펴보았지만, 아무것도 보이지 않았다. 뭘 하려고 쓰지도 않는 다락을 만들어놓았을까?

제주에 있는 여러 카페를 들러보았지만, 이 카페야말로 영락없는 예술작품으로 보였다. 그리고 이런 예술작품을 현실 세계에 카페라는 명분으로 창작해 낸 예술가, 주인장이 궁금해졌다. 손님이 없는 틈을 타 나는 주인장에게 슬며시 다가가 조심스레 물었다. 어떻게 이런 카페를 만들게 되었냐고. 그러니까, 어떻게 이런 작품을 만들게 되었냐고. 그런데 예상치 못한 대답이 돌아왔다. 자신은 얼마 전에 이 카페를 인수했다고 했다. 이 카페, 그러니까 이 작품을 창작한 이는 어디론가 떠난 상태라는 것.

지도는 내 안에 있다

그러면서 새로운 주인장은 떠난 이에 대한 이야기를 들려주었다. 이 카페는 주인장이 직접 지었다고 한다. 그러니까 그 어떤 건축학적 지식이 없는 이가 손수 이 건물을 짓고, 꾸민 것이다. 그림을 그리지만 건축에는 문외한이었던 화가 장욱진이 덕소에 작업실이자 거처로 쓰고자 직접 시멘트 집을 지었다는 이야기를 들은 적 있다. 나는 세주에서 차를 팔고자 직접 시멘트 카페를 독학으로 지은 이의 결과물을 목도하고 있었다. 모든 공간이 다른 공간과 단 하나도 같지 않은 고유의 빛을 발하는 이곳. 카페의 위치부터 마당, 나무 문, 유리 창문, 벽체, 바닥, 지붕, 책장, 의자와 테이블, 공간에 흐르는 음악, 그리고 차와 다과까지. 그 모든 것이 한 인간이 삶에서 쌓아온 '그만의 고유한' 경험과 사색, 철학과 감각의 발로였다.

그렇게 고개를 끄덕이던 중 새 주인장이 새로운 사실을 들려주었다. 전 주인장이 이층 다락방에서 살았고, 음악을 연주하며 카페를 운영했다고. 이로써 허름한 다락방의 정체가 밝혀졌다. 다가올 공연을 알리던 빛바랜 포스터들의 정체도, 그리고 창가에서 봄볕을 맞으며 잠들어 있는 허름한 피아노의 정체 역시. 카페를 새 주인에게 전해주고 떠난 이는 현재 제주 어딘가에 살고 있다고 했다. 나는 더 이상 묻지 않았다. 충분했다. 이 카페의 창작자는 삶의 모든 과정에서 내면에 쌓아온 자기만의 미학을 이 공간에 고스란히 드러내어 감각적으로 표현해 냈다. 이 공간은

삶은 예술로 빛난다

곧 그의 존재 자체가 온전히 담겨 있는 작품이다. 그렇게 그는 제주 땅 한 곳에 자기 작품을 영구히 설치해 놓고 어디론가 떠났다. 작품을 만든 예술가는 떠났지만, 그의 작품은 여전히 생생히 살아 사람들과 교감하고 있다.

삶에서 하는 일 자체를 예술로 만든 사람들. 나는 그들에게서 자신만의 수단과 통찰로 진지하고 순수한 '나만의 작품'을 시도했다고 말하는 세잔의 정신을 본다. 내가 미술관에 가서 만난 어떤 작품. 그 작품만이 지닌 고유한 형식과 재료, 그만의 독특한 색채와 형태, 그만의 오묘한 에너지와 개성, 그만의 비범한 철학과 주장을 내 몸과 정신으로 직접 파헤쳐 마주했을 때 느끼는 희열. 그러니까 세상 어디에서도 듣도 보도 못한 그 작가만의 독창적인 미학과 감각을 외부로 표현해 낸 작품을 만났을 때 맞이하는 찬란한 기쁨. 그 감정과 동일한 것을 나는 일상에, 도처에 있는 이들에게서도 본다. 그러니까 그들 모두 예술가다.

나는 미술관을 벗어나 일상의 삶 속에서도 예술을 본다. 이런 카페와 식당에서 예술을 본다. 다른 학생들이 그렇게 한다고 따라 하는 것이 아닌, 자기만의 가치관과 신념을 바탕으로 자기만의 대학 생활을 창작해 가는 학생에게서 예술을 본다. 다른 학자가 이미 정립해 놓은 이론을 동일 반복하는 교수가 아닌, 숱한 연구와 숙고를 통해 자기만의 이론을 창안해 낸 학자에게서 예

지도는 내 안에 있다

술을 본다. 다른 선수들이 가는 길을 답습하는 것이 아닌, 자신의 강점과 목적을 분명히 알고 자신이 꿈꾸는 경지를 향해 자신만의 훈련을 거듭하는 선수에게서 예술을 본다. 남들도 다 하는 일이기에 평범한 것이며 무가치하게 여기는 것이 아닌, 그 일에서 자기만의 의미를 발견하고 일관되게 추구해 가는 친구에게서 예술을 본다. 힉창 시설 내내 변함없이 정갈하고 정성이 그득 담긴 어머니의 도시락에서 예술을 본다. 남들이 어떻게 사는지에 관계없이 그들만의 철학을 바탕으로 가정을 꾸려가는 부부의 모습에서 예술을 본다. 자신만의 세계관과 가치관을 바탕으로 살아가는 사람의 존재 자체가 예술이며, 그는 자기만의 예술을 현실의 삶에서 실현해 가고 있는 것이다.

진정 좋은 예술작품이란 무엇일까?

내가 누구인지, 내가 사랑하는 것이 무엇인지, 내가 잘하는 것이 무엇인지 담겨 있는 것. 이 세상에 한 가지만 던질 수 있다면 내가 던지고 싶은 것은 진정 무엇인지에 대한 진솔한 고민이 담겨 있는 것. 그것을 자기 고유의 개성으로 표현해 낸 것.

나는 이것이 그 어디서도 찾아볼 수 없는 고유한 미를 내포한 진정 좋은 예술작품이라고 본다. 남들이 다 하기에 좋아서 하는 것이 아닌, 누군가 창작한 것이 좋아 보여 따라 하는 것이 아

폴 세잔
〈커튼〉, 1885년

"예술가가 자신을 두르고 있는
거추장스러운 장막을 걷어내고,
그 속에 있는 어두컴컴한 자기 내부를
뚫어지게 바라보며, 자신만의 별빛을
찾아 끄집어내어, 자신의 작품에
담아내려는 것. 그것이 예술."

닌, 남들이 어떻게 평가하든 관계없이. 오직 내 안에서 울려 나오는 진실한 목소리에 귀 기울이며, 그 소리를 따르는 삶. 내면의 목소리를 현실로 실현해 가는 삶. 그것은 예술가가 자신을 두르고 있는 거추장스러운 장막을 걷어내고, 그 속에 있는 어두컴컴한 자기 내부를 뚫어지게 바라보며, 자신만의 별빛을 찾아 끄집어내어, 자신의 작품에 담아내려는 것과 다르지 않다. 이거나 저거나 모두 예술인 것이다.

이런 예술을 삶 속에서 행하기 어렵다면, 나는 재차 묻고 싶다. 당신의 사적 정체성은 무엇인가? '사회적'인 것이 아닌 '사적'인 것을 묻고 있는 것이다. 당신 내면에 존재하고 있는 내밀한 사적 정체성 말이다. 현대를 사는 우리는 대개 '사회적 정체성'을 찾고 만들어가는 것에 대부분의 시간과 에너지를 쏟는다. 그에 대한 어떤 회의◆도 없이 말이다. 이를테면, 어떤 학교에서 어떤 학위를 얻어야 하는지, 어떤 직업을 가져야 하는지, 어떤 경력을 쌓아야 하는지 등의 사회적 정체성 말이다. 그것은 사회인으로서 눈에 보이는 자신의 명함이 된다. 물론, 그것도 중요하다.

지금 말하고자 하는 것은 자기 밖에 있는 사회적 정체성이

◆ '회의'라는 단어는 예술적 사고에서 매우 중요한 개념이다. 어려운 개념은 아니다. 국어사전을 찾아보면 다음과 같이 잘 정리되어 있다. '상식적으로 자명한 일이나 전통적인 권위를 긍정하지 아니하고, 부정적인 태도로 의심하여 보는 일.'

삶은 예술로 빛난다

아닌 자기 안에 있는 사적 정체성을 찾고, 빚고, 완성해 가려는 노력에 대한 것이다. 나아가 스스로의 힘으로 명확히 발견한 사적 정체성을 바탕으로 사회적 정체성을 창조해 가는 삶의 길에 대한 얘기다. 왜 우리는 사회적 정체성에 대해서는 숱하게 고민하고 대화하면서, 사적 정체성에 대해서는 일말의 고민도 대화도 하지 않는 것일까? 왜 자신의 명함에는 과할 정도의 물을 주면서, 자신의 내면에는 물 한 방울 주는 것에도 인색할까? 겉으로 보이는 꽃의 색깔과 형태에는 지대한 관심과 열의를 보이면서, 땅속에 거대하게 깔려 있는 뿌리는 들여다보려 하지 않는 것일까? 눈에 보이지 않기에, 남에게 보여줄 일이 없기에 그런 것일까?

자신의 사회적 일을 스스로 무의미하게 느끼는 이와 마주할 때가 있다. 아마 그 원인은 사회적 정체성이 사적 정체성에 뿌리를 두고 있지 않기 때문일 가능성이 크다. 자기 정신의 뿌리이기도 한 사적 정체성을 스스로의 힘으로 탐구하고 밝혀내는 일. 그것은 삶이 우리에게 던져준 가장 어려운 과제일지 모른다. 그렇다고 해서 그 난제를 풀지 못하는 것은 결코 아니다. 소수지만 그것을 조금씩 풀어가며 삶을 살아가는 사람들이 우리 주변에 분명 있으니까. 그리고 나는 그들 모두를 예술가라 부르고 싶다.

사적 정체성의 발견. 독창적인 작품을 낳은 예술가 모두는 자신의 삶이 예술이 되기 위해 이것이 반드시 선결되어야 하는

과제임을 깨닫고 있었다. 그래서 무엇을 하기 이전에 자신의 정체가 무엇인지 탐구하는 것을 가장 중시했다. 그것이 진실하고 명확해야 세상을 향해 자신이 진정 하고 싶은 표현을 해낼 수 있기 때문이다. 그렇게 예술가는 자신의 내면을 먼저 깊이 파헤쳤다. 그 안에서 진정한 자신을 발견했다. 그리고 이를 세상에 드러냈다. 그것은 자연스레 어디서도 보도 듣도 못한 독창성을 내포할 수밖에 없었다. 공고한 사적 정체성 기반 위에 자신의 작품, 즉 사회적 정체성이 세워진 것이다. 그것은 영락없는 예술이나. 그래서 세잔의 그림을 예술이라 부른다. 오직 그곳에서만 맛볼 수 있는 음식을 내놓는 식당을 예술이라 부른다. 촌길 모퉁이 허름한 공간에 주인장만의 고유의 서가를 꾸려놓은 책방을 예술이라 부른다. 책을 사랑해 출판사에서 책을 만드는 편집자를 예술가라 부른다. 사람의 성장을 돕는 일에 뜻이 있어 A기업 인재 육성팀에서 최선을 다하며 즐겁게 일하는 과장을 예술가라 부른다. 각자의 삶의 길 위에서 자신에게 꼭 맞는 예술을 찾아 표현하는 사람들, 예술가들.

익숙하지 않아 어색할지라도, 자신에게 이런 질문을 던지는 시간을 가져보면 어떨까? '나의 사적 정체성은 무엇인가? 나는 무엇을 좋아하고, 또 싫어하는가? 내가 잘하는 것과 못하는 것은 무엇인가? 내가 소중히 여기는 가치는 무엇인가? 나는 세계를 어떤 관점으로 보고 있는가?' 질문에 자기 나름의 솔직한 답

을 찾아낸다면, 분명 삶에서 예술을 하고 있으리라. 삶에서 자기 고유의 색채, 형태, 구성을 머금은 아름다움을 만들어나가고 있으리라. 자신의 사회적 정체성이 사적 정체성을 뿌리 삼아 발현되고 있으리라. 일상의 모든 영역에서. 자신만의 철학과 방식으로. 세잔처럼, 그 카페 주인장처럼, 그 편집자처럼, 그 과장처럼. 나만의 예술을.

피에트 몬드리안, 〈타블로Ⅲ: 타원형의 구성〉, 1914년

지도는 내 안에 있다

"강한 사람들은 자신의 길을 갈 수 있는 능력으로 새로운 아름다움을 설립합니다."*

_피에트 몬드리안

삶은 예술로 빛난다

'나'라는
우주로의 여행

　드론을 통해 세상을 새의 시선으로 바라보며 사진 찍는 것을 좋아하는 친구가 있다. 먹이를 찾아 두 눈 부릅뜨며 낮게 비행하는 한 마리 새처럼, 친구는 드론과 함께 날았다. 공중에서 자신의 감각이 이끄는 대로 시야를 적절히(감각적으로) 조절하며 사진으로 낚아챌 공간을 찾았다. 그 비행의 끝에 낚아챈 프레임은 친구의 색채 보정으로 더욱 밝고 강렬하게 거듭났고, 기하학적 미가 극대화되게 적절히(감각적으로) 크롭되었다. 그렇게 친구가 바라던 한 장의 보석이 완성되었다.

　그 행위를 한 지도 어느덧 수년이 흘렀다. 세상에 금언처럼 널리 퍼져 있는 말 '작심삼일'. 그 말처럼 며칠 깔짝거리다 말 법도 했다. 그런데 친구는 드론에 집요하게 매달렸다. 본업이 있음에도 짬이 날 때마다 세상 밖으로 나가 드론을 날렸다. 여행을 갈

때도 그 비행로봇을 품고 떠나서 새로운 세상을 담았다. 1년이 지나고, 2년이 지나고, 3년이 지나도 친구는 내게 드론으로 본 낯선 세상을 사진을 통해 보여주었다. 자신의 온라인 채널에 그저 말없이 사진을 올려 세상 사람들에게 보여주었다. 자신이 진심으로 좋아하는 것을 표현해 타인과 공유한 것이다.

이런 일련의 행위들. 누군가에게는 그다지 가치 없는 일로 보일지 모르겠다. 이미 드론으로 사진 작업을 해온 작가들이 많기에 의미가 없다 치부할지도 모르겠다. 그렇지만 그 친구에게 이 행위는, 이 놀이는 드론을 빌려 새가 된 순간이다. 새가 되어 세상을 수평에서 수직으로 보는 시간이다. 땅 위에 서서 본다면 지극히 흔하고 평범해 무심히 지나쳐 버렸을 운동장, 도로 위 버스, 눈 내린 공터, 해변에 부딪힌 바다. 그 일상의 평범한 풍경을 사진을 통해 강렬한 색채 대비와 단순한 기하학적 구성으로 낯설게 만드는 시간이다. 그런 행위를 친구는 3년, 5년 꾸준히 해오며, 자신만의 삶을 드로잉하고 채색해 가고 있다. 무엇보다 자기가 좋아서 하고 있다. 나는 그것을 아름답다 말하고 싶다.

자신이 정말 호기심을 느끼고 좋아하는 일을 순수하게 계속하는 것. 인간이 할 수 있는 가장 아름다운 행위 중 하나가 아닐까? 자신이 무엇을 좋아하는지 알고 있는 것 자체가 첫 번째 아름다움이며, 그것을 자신이 할 수 있는 최선으로 표현하는 것이 두 번째 아름다움이다. 이 두 가지 아름다움이 자기 내면에 빛

삶은 예술로 빛난다

나고 있는, 자기만의 고유한 '사적 정체성'과 온전히 통하기까지 한다면 더할 나위 없는 아름다움의 극치일 것이다. 이는 자신이라는 거대한 우주를 발견해 가는 여정이니까. 삶에서 그 이상의 성취가 있을는지. 그리고 이것이 삶에서 예술하는 길이 아닐는지. 삶이 곧 예술이라는 말의 진실이 이것 아닐는지.

이런 아름다움을 추구할 줄 알게 되면 삶의 중심이 선다. 바람에 휘청이거나, 무리에 휩싸이거나, 남을 따라 하거나, 남에게 무작정 기대는 삶에서 벗어나 뭐가 어찌 됐든 있는 그대로의 내 삶을 살 수 있는 토대가 마련된다.

며칠 전 친구가 작은 카페에서 그동안 촬영한 사진 작품 몇 점을 전시 중이라고 알려왔다. 혼자 좋아 그렇게 찍던 사진을 순수한 시간의 축적을 지나 이제 누군가에게 보여줄 시간이 된 것이다. 친구는 작가 노트에 자신이 좋아하는 일을 찾는 것이 정말 소중한 일임을 느끼며 살고 있다고 썼다. "작가가 된 기쁨과 보람을 느끼고 있구나"라고 나는 친구에게 코멘트했다.

세상은 예술가에게 진전 또는 발전 같은 것을 원한다. 그렇지만 예술가는 자신의 내면으로 여행을 떠나고 또 떠나길 즐겁게 반복한다. 밖을 흡수해 더더욱 깊숙이 안으로 파고 들어간다. 그것이 아름답다. 그것이 예술이다. 그것이 인간이 삶에서 세울 수 있는 예술의 뼈대다.

○

나만의 예술을
실현하는 삶

1년 동안 제주에서 살며 다양한 카페와 식당에 들렀다. 카페는 차를 마시며 간단한 일을 보거나 대화하며 쉬는 공간이고, 식당은 식사를 하는 공간이다. 그러나 어떤 카페와 식당은 기능적 가치를 벗어나 그 공간을 찾는 이에게 전혀 다른 가치를 '선사' 하기도 한다.

제주 중산간에 그런 카페가 있다. 주변에 그 어떤 카페도 식당도 없는 곳에 '카페'라고 이름을 붙인 곳이 있다. 온통 곶자왈로 둘러싸여 상업 시설이라고는 없을 것 같은 도로에서 문득 갓길로 빠져나오면 단출한 건축물 하나가 눈에 들어온다. 정직한 직사각형에 세모 지붕을 얹은 군더더기 없는 모양새. 마치 제주 유배 시절 자신의 거처를 어수룩하게 쌓인 흰 눈과 함께 그려 넣은 김정희의 〈세한도〉를 참고한 것 같아 보인다. 그도 그럴 것이

주인장은 제주에 연 카페인 만큼 제주 전통 건축물의 형식을 현대적으로 계승한 것이 분명해 보였다. 문을 열고 들어가 보면 테이블 몇 개를 듬성듬성 놓아두었다. 그렇지만 결코 심심하거나 부족하게 느껴지지 않으며 되레 아늑한 기분이 든다. 이 카페에는 사람들의 발길이 끊이질 않는다. 그렇다면, 여기에는 다른 카페와는 전혀 다른 무언가가 있다는 이야기일 테다.

우선 이곳은 놀랍도록 탁 트인 풍경 하나를 품고 있다. 도로에서 갓길로 빠져나와 카페 앞에 차를 대고 안으로 들어갈 때까지는 주변이 온통 나무와 풀로 둘러싸여 있어 싱그럽게 닫힌 분위기에 감싸인다. 하지만 카페 출입문을 열고 들어가 맞은편 창에 다가가는 순간, 시원하게 뻥 뚫린 제주 특유의 초록 들판이 시야에 한가득 푸짐하게 들어온다. 아무것도 없이 펼쳐진 들판은 자칫 심심할 수 있다. 아무런 추가적 표현 없이 그저 원색으로만 가득 칠한 캔버스를 생각해 보라. 그것은 시각적으로 심심하다. 이곳에 땅을 발견해 카페를 지어 올린 주인장의 감각은 역시 남달랐다. 그 거대한 들판, 카페로부터 적당히 떨어진 지점에 제주 특유의 건축양식으로 지은 허름한 창고 건물 하나가 덩그러니 서 있다. (역시나 정직한 직사각형에 세모 지붕을 얹은, 군더더기 없는 모양새) 이렇게 광활한 들판은 제주 특유의 허름한 창고와 만나 특유의 여백의 미를 발산하는 예술적 공간이 되어 작은 카페

去年以蛇年夫堂二書寄來今年又以
瑞研又倫寄來此皆近世之罕有雜之

김정희
〈세한도〉, 1844년

"정직한 직사각형에 세모 지붕을 얹은,
군더더기 없는 모양새."

를 찾은 사람들의 감각과 감성을 싱그럽게 사로잡는다.

그런데 이 카페의 가치는 여기서 그치지 않는다. 사실 그만의 독특한 뷰를 가지고 있는 카페와 식당은 제주에 넘쳐난다. 이 카페가 독특한 뷰만 품고 있는 곳이었다면, 굳이 눈여겨보지 않았을 것이다. 이 카페의 주인장은 다르다. 다른 이들과는 다른 정체성과 개성을 지녔다. 그래서 이 카페에는 그 어떤 카페에서도 찾아볼 수 없는 가치가 있다. 비밀스러운 그 가치는 바로 카페 바깥에 있다.

제주식 창고와 초록 들판의 오묘한 조화가 일품인 풍경이 보이는 창을 끼고 시선을 좌측으로 돌리면 문득 머릿속에 물음표를 떠우게 만드는 또 하나의 건축물이 카페 밖에 평안하게 들어앉아 있다. 그 건축물 역시 카페와 외관이 똑같아 흥미롭다. 정직한 직사각형에 세모 지붕을 얹은, 군더더기 없는 모양새. 그 건축물은 카페가 아니다. 알고 보니 카페 주인장 가족이 살기 위해 지은 집이라고 한다. 아, 그렇다. 이곳은 주인장 가족이 살기 위해 지은 소박한 집과 일하기 위해 지은 카페가 서로 마주 보고 있는 독창적인 공간이었던 것이다. 똑 닮은 집과 카페 간 거리는 열 발자국 정도로 가깝다. 그 사이에 겨울에도 반질반질 두꺼운 초록 잎사귀를 자랑하는 동백나무 한 그루가 행복하게 서 있다.

어느 누가 자신의 삶터와 일터를 이토록 아름답게 한 공간에 조화시키겠다는 상상을 할 수 있을까? 주인장 가족은 제주의

풍요로운 자연 속에 일터와 삶터를 조화롭게 한 공간에 담아내 길 꿈꾸었다. 누군가에게는 상상조차 할 수 없는 얼토당토아니 한 동화 속 얘기일지도 모르겠다. 그러나 그 주인장 부부는 그것 을 꿈꾸었고 엄연히 현실로 창조해 제주 중산간에서 살고 있었 다. 다른 것이 예술이 아니다. 바로 이것이 예술이다. 이 카페의 주인장 부부는 예술가다. 온전히 자신만의 예술작품을 현실에서 창조해 삶을 예술로 영위하고 있는 온전한 예술가다. 그들의 예 술은 바로 이 장소다. 그들은 오직 이곳에서만 선보일 수 있는 장소 특정적 예술을 하고 있다. 그들은 예술가이고, 그들의 삶은 예술 그 자체다.

이렇게 생각의 물꼬를 트며 사색하다 보니 자연스레 한 예술 가 부부가 떠올랐다. 크리스토와 잔 클로드Christo and Jeanne-Claude. 둘은 우연인지 필연인지 같은 해, 같은 날인 1935년 6월 13일에 태어났다. 20대 초반, 미술을 하고자 파리에 간 크리스토는 잔 클로드를 만났고, 둘은 서로 사랑에 빠지며 한 가지 약속을 하게 된다. 평생 함께 예술을 하자는 약속.

이후 둘의 사랑의 콜라보는 정녕 시작되었다. 이들에게 예술 은 '사물을 포장하는 것'이었다. 소파나 식탁을 포장하거나 잡지 나 전화기를 포장하는 식이었다. 택배 포장과 다를 바 없는 그들 의 행위에 당시 그 누구도 관심을 갖지 않았고 오히려 비웃기만

했다. 그것이 예술이냐고. 다른 이들의 몰이해에 아랑곳하지 않고 크리스토와 잔 클로드 부부는 진심으로 즐기면서 그들이 아름답다 여기는 포장 작업을 꿋꿋이 이어나갔다. 크리스토가 상상력을 발휘해 작품을 구상하면, 잔 클로드는 그것을 실현시킬 현실적 방안을 마련했다. 그렇게 함께 작품을 만들었다.

맨 처음은 잡지, 전화기, 의자 같은 일상의 작은 사물이었다. 그러나 그들의 사랑과 예술의 힘은 여기서 멈추지 않았다. 작품은 그들의 사랑과 신뢰의 크기만큼 점점 커졌고, 결국 거대한 자연 풍경과 건축물을 포장하는 경지에까지 이르게 된다. 그렇게 스위스 베른의 쿤스트할레 미술관 전체를 포장했고, 호주 시드니에 있는 거대한 해안 절벽을 포장했다. 미국 콜로라도에 있는 거대한 계곡에 주황색 커튼을 쳤고, 마이애미 비스케인만에 있는 열한 개의 무인도에 가서 쓰레기를 말끔히 청소한 후 분홍빛 천을 둘러 열한 개의 거대한 수련으로 변용시켰다. 이들이 벌이는 포장 작업을 본 누군가는 아무 쓸모도 없는 짓이라며 비웃고 비난했다. 그러나 부부는 미소 지으며 말했다. 우리의 작품이 없어도 세상은 돌아가며 모두에게 꼭 필요한 것은 아니라고. 단지 우리 부부에게는 꼭 필요하다고. 우리 작품이 존재하는 이유는 그것을 우리가 좋아하기 때문이라고.

크리스토와 잔 클로드. 이 부부 예술가가 가진 사랑의 힘은

삶은 예술로 빛난다

크리스토 & 잔 클로드, 〈포장된 쿤스트할레〉, 1967~1968년, 스위스 베른

크리스토 & 잔 클로드, 〈포장된 해안, 100만 제곱피트〉
1968~1969년, 호주 시드니 리틀 베이

크리스토 & 잔 클로드, 〈포장된 퐁네프〉
1975~1985년, 프랑스 파리

크리스토 & 잔 클로드, 〈계곡 커튼〉
1970~1972년, 미국 콜로라도 라이플

크리스토 & 잔 클로드, 〈둘러싸인 섬들〉
1980~1983년, 미국 플로리다 마이애미 비스케인만

진실했고, 예술의 힘은 진심이었다. 결국 두 사람은 그들이 처음 만난 도시 파리의 가장 오래된 다리, 퐁네프 전체를 하얀 천으로 포장하는, 말도 안 되는 상상을 엄연한 현실로 만들고 만다. 꿈만 같은 상상의 이야기로 들리지만, 부부는 이 일을 실현해 냈다. 4만 1800제곱미터 크기의 천과 13킬로미터 길이의 끈을 사용해 장장 한 달간 퐁네프 다리를 포장하고, 단 14일 후에 철거해 원래대로 돌려놓는, 어찌 보면 남는 것 하나 없어 보이는 해프닝. 이 허무한 일을 실현시키기 위해 부부는 인생의 10년을 함께 쏟아부었다. 프랑스와 파리시의 협조를 구하기 위해 겪어야 하는 지난한 행정 절차, 퐁네프 다리를 아름답게 포장하기 위한 구상과 설계, 거대한 특수 천과 끈 제작까지. 인부 수십 명과 설치를 준비하는 모든 과정에 약 10년이 걸린 것이다.

고작 14일간의 '다리 포장' 이벤트를 위해 10년을 쓰다니. 부부는 미소 지으며 말했다. 자신들의 미학은 '과정'에 있다고. 그러니까 최종 작품을 완성하기 위한 10년간의 준비 과정 모두가 자신들의 예술에 포함된다고. 그들은 천으로 포장된 퐁네프 다리(결과물)만 예술로 보지 않았다. 그 결과물을 실현시키기 위한 모든 시간과 과정을 예술로 보았다. 그것은 오직 그들만 기억하고 있는 소중한 추억이었다. 결국 부부는 그들의 추억을 예술로 승화시켰다. 그들이 공유해 온 삶의 모든 순간을 예술이라 여기며 산 것이다. 이렇게 크리스토와 잔 클로드 부부는 그들의 삶

　　　삶은 예술로 빛난다

〈더 게이트〉에서
크리스토 & 잔 클로드, 2005년

"함께 웃고 있는 부부."

을 함께 예술로 빚어나갔다.

　차 한잔하러 카페에 갔지만, 찻잔을 비우고 이곳을 나설 때
비로소 온몸으로 체감할 수 있었다. 어느 예술가 부부가 각고의
노력으로 삶에서 표현해 낸 장소 특정적 예술작품 한 점을 온몸
으로 체험한 시간이었다는 것을. 그것은 크리스토와 잔 클로드
부부의 장소 특정적 설치미술을 보는 것과 다르지 않은 감동을

지도는 내 안에 있다

주었다는 것을. 두 부부 예술가는 나에게 '진실한 사랑의 힘이 무엇을 창조할 수 있는지'를 보여주었다. 차에 시동을 걸고 숲을 빠져나가 도로를 달리며 되뇌었다. 이 카페와 걸작이라 불리는 미술작품과의 차이점을 찾아보기가 어렵다는 사실을.

〈마스타바〉 현장을 둘러보고 있는 크리스토 & 잔 클로드, 2007년

"함께 걸으며 예술을 구상 중인 부부."

살면서 한 번은
방황할 것

대학 시절, A회사에서 인턴십을 했을 때의 일이다. 대학이라는 인큐베이터에서 벗어나 사회와 만나는 최초의 사건이었던 만큼 큰 의미로 다가왔었다. 더욱이 A회사의 업종은 대학 졸업 후 꼭 일하고 싶은 분야였던 만큼 기대와 호기심에 부풀었다.

희망찬 첫 출근. 새로 장만한 정장을 말끔하게 차려입고 회사로 향했다. 회사라는 곳의 첫인상은 거대한 거인 같았다. 어색하게 정장을 걸친 난쟁이 같은 나를 말없이 내려다보는 듯했다. 나는 거인을 올려다보며 크게 심호흡했다. 거인 발바닥엔 문이 뚫려 있었다. 그 문을 열어젖히며 난쟁이는 거인의 몸통 안으로 들어갔다.

그렇게 시작된 난쟁이의 직장 체험은 그때의 계절만큼이나 후덥지근했다. 아무것도 모르는 초심자가 할 수 있는 최선은 열

심히 하는 것이었다. 그렇게 하루하루를 채우며 서서히 일이 어떻게 돌아가는지 알게 되었다. 그리고 이 업을 택한다면 앞으로 어떤 일을 하고, 어떤 삶을 살게 될지도 그려볼 수 있었다. 여름내 땀나는 체험 끝에 난쟁이가 거인의 몸통 일부를 슬쩍 들여다본 사건이었다. 어쩌면 몸통의 어떤 깊숙한 부위를, 지나치리만큼 자세히 들여다본 것일지도.

왜 그때, 그 선배는 그런 말을 했을까? 새파란 사회 초년생이자 인턴이었던 나에게. 하루하루 인턴십이라는 허들을 허겁지겁 뛰어 넘어가던 후덥지근한 어느 날 밤. 선배와 나는 엘리베이터를 타고 거인의 발바닥을 향해 내려가고 있었다. 그 어떤 징후도 없었다. 선배는 별안간 터져 나온 한숨과 함께 입을 열었다.

"원재야. 너 이 일 하지 마. 왜 하려고 그래? 지금 내 나이 마흔인데 앞으로 얼마나 더 이 일을 하며 여기 붙어 있을 수 있을지 알 수가 없어. 잘 생각해 봐."

그렇게 거인의 몸통에서 발바닥으로 내려온 밤이었다. 10여 년이 지난 지금, 후덥지근했던 그해 여름의 일들은 대부분 잊혔다. 그런데 인턴을 마치고 지금까지도 뇌리에 짙게 박혀 잊히지 않는 장면이 있다. 바로 하강하던 엘리베이터에서 그 선배가 내뱉은 말과 희미한 눈빛이다. 왜 사회의 '사' 자도 알지 못하던 새

파란 인턴에게 선배는 굳이 자기 내면 깊숙한 곳에 담겨 있던 심정을 토로하고 싶었을까?

여름의 끝. 인턴십도 끝났다. 최선을 다했다. 실수도 있었지만 후회는 없었다. 더할 나위 없이 최선을 다했으니. 그런데 이상했다. 내 마음이 변해 있었다. 대학이라는 울타리에서 그렇게 선망했던 일이었다. 졸업 후 그렇게 하고 싶던, 꿈꿔왔던, 열망했던 일이었다. 그런데 이상했다. 그 일을 하고 싶은 그 마음이, 그 열망이 어디론가 떠나버렸다. 흔적도 남기지 않고 사라져 버린 것이다. 그것은 내 안으로부터 울려 나오는 진솔한 목소리였다. 그렇다고 새롭게 하고 싶은 무언가가 마음속에 싹튼 것도 아니었다. 마음속 열망이 텅 비었다. 앞으로 무얼 해야 하는지 알 수가 없는 상황에 놓인 것이다. 졸업까지 1년 남은 상황. 인턴십을 마친 이 여름의 끝에 다시 학교에 가 1년을 보내고 졸업을 해야 한다. 그러나 난 그럴 수 없었다. 내가 진정 무엇을 하고 싶어 하는지도 모른 채, 어떤 방향성도 없이 무턱대고 대학을 졸업해 사회에 나가서는 안 된다는 생각이 들었다. 서둘러 졸업해 서둘러 세상에 나가 우연히 주어진 어떤 일을 다짜고짜 하는 것보다 내가 진정 무엇을 원하는지, 무엇을 사랑하는지, 무엇을 하고 싶은지, 그러니까 어떤 사람인지를 더 제대로, 명확히 알고 싶었다.

결국, 복학하지 않았다. 휴학을 했다. 후덥지근하던 그해 여름의 찐득찐득한 체험이 나에게 준 삶의 변화였다. 그렇게 예정

되어 있던 궤도에서 벗어났다. 그 일탈은 내 삶의 경로를 일정 수준 변경해 주었다. 그만큼 다가올 미지의 미래도 (어떻게 될지 모를 일이지만) 바꿀 터였다. '지금 내 마음이 진정 하고 싶은 것을 하기'로 했다. 사회를 위해서도, 다른 누군가를 위해서도 아니었다. 지극히 내 내면에서 울려오는 '하고 싶은 것'을 진지하게 해보기로 했다. 학교 도서관을 찾아 그동안 읽고 싶었던 책을 실컷 빌려 읽었다. 미술 학원에 가 그림을 배워보았다. (그러나, 주어진 그림을 똑같이 그려내야 하는 것은 내가 원하던 바가 아니었기에 얼마 후 그만두었다.) 사진을 찍어보고 싶었다. 아르바이트를 해 모은 돈으로 싸구려 구형 DSLR 카메라를 중고로 장만했다. 그 무거운 카메라를 항상 들고 다니며 인상을 끄는 모든 것을 (마치 앙리 카르티에 브레송이 된 것처럼) 찍어보았다. 미술작품을 만나러 미술관을 찾고 또 찾았다. 비공개 블로그와 노트에 생각나는 글을 끄적이고 또 끄적여 보았다. 진정 하고 싶었다. 하고 싶어서 했다. 하는 척한 게 아니라 찐득찐득하게. 그래야 이 일들과 내가 합이 맞는지를 진정 알 수 있기에. 내가 무엇을 좋아하는지, 무엇을 싫어하는지 알아갈 수 있기에. 내가 무엇을 잘하는지, 무엇을 못하는지 알아갈 수 있기에. 그래야만이 세상 속 나를 이해하고, 나아가 내가 속한 세상을 이해할 수 있기에. 그렇게 그 순간 진정하고 싶은 일들을 했다. 다행히 진정으로 하고 싶은 것들은 매우 소박했다. 하고 싶으면 바로 당장 몸을 움직여

실천하면 되었다. 다행이었다. 내가 진심으로 우주에 가고 싶다거나 거창한 무언가를 하고 싶었던 게 아니어서.

해외로 나가 새로운 세상을 만나고 싶었다. 아르바이트를 해 돈을 모았다. 일본으로 떠났다. 일주일간 떠난 그 여행길에서 그동안 못 봤던 세계를 만났다. 다양한 국적과 사고방식을 가진 사람을 만나 어쭙잖은 영어로 대화를 나눴다. 길을 걷고 또 걸었다. 왼쪽 무릎 인대가 나가 절뚝거릴 때까지. 걸으면 걸을수록 관광지를 벗어난 일본의 진짜 모습이 보였고, 여행의 흥분이 완전히 떨어져 나간 자리에 일상을 사는 일본 사람들과 그들의 생활상이 보였다. 20대의 어느 계절, 진실을 찾아 방황하던 나의 여행은 그렇게 관광지를 벗어나 그곳에 사는 사람들의 진실을 찾아 카메라 셔터를 연신 누르고 있었다. 이내 글이 터져 나왔다. 길을 걷다 심상이 떠오르면 주저앉아 글을 썼다. 앉을 곳이 없으면 바로 옆 건물 모퉁이 벽에 노트를 대고 펜을 놀렸다. 별게 아니어도 뭔가 떠오르면 노트를 펼치고 펜을 굴렸다. 어느 길가에 있는 예스러운 다방이 눈길을 끌었다. 강한 호기심과 함께 그곳에 들어갔다. 과학 시간에 쓰는 교보재처럼 생긴 유리제 도구를 이용해 손으로 직접 커피를 내려주던 다방에는 기모노를 입은 여인과 어떤 사내가 테이블에 앉아 있었다. 이런 생경한 모습을 물끄러미 지켜보며 나는 노트를 펼쳐 펜을 움직였다. 노트는 금세 잉크로 가득 차올랐다. 나는 게스트하우스 카운터를 보

지도는 내 안에 있다

던 주인집 착한 딸에게 문구점을 물어 새 노트를 사 글쓰기를 반복했다. 여행에는 그저 보는 재미뿐만이 아니라 온몸으로 체감한 것을 깊이 사색하고 남기는 재미가 있으며, 그것은 여행자 스스로의 선택과 노력으로 얻을 수 있는 묘미임을 깨닫게 해준 일주일간의 여행이었다.

여행을 마치고 다시 돌아온 서울. 무언가 달라져 있었다. 아니 서울은 달라진 게 없었다. 내가 달라져 있었다. 인천공항에서 집으로 가기 위해 공항열차를 타고 서울역에 도착했다. 서울역에서 다시 지하철을 향해 내려가는 에스컬레이터 위. 그 반대편에 새로운 세계를 향해 여행을 떠나려는 사람들이 크고 작은 캐리어를 손에 쥐고 에스컬레이터에 올라 서울역으로 향하고 있었다. 그들은 곧 공항열차에 몸을 싣고 인천공항에 들어갈 것이다. 그리고 비행기에 올라 이제껏 경험하지 못했던 새로운 세계를 만나러 갈 것이다. 그때 나는 보았다. 그들의 상기된 표정을. 조만간 다다를 미지의 세계 앞에 호기심으로 가득한 그 표정을. 그들은 위로, 난 아래로. 에스컬레이터를 타고 지하철로 내려가던 난 그 순간 결정했다. 다시 새로운 세상을 만나러 떠나겠다고. 내 마음이 진정 하고 싶은 것을 하자는 단순한 다짐은 도서관 서가에서 책을 뒤적이는 데서 출발해 어디로 얼마간 떠날지 모를 여행에까지 도달하게 되었다.

한 달이 지난 어느 날, 일본 동북부 후쿠시마에서 초유의 지

　　　삶은 예술로 빛난다

진이 발생했다. 그리고 며칠 후 나는 워킹홀리데이 비자를 손에 들고 다시 서울역을 거쳐 인천공항으로 향했다. 독일로 가기 위해. 그곳에 가서 얼마간 일을 해 여행 자금을 모으기로 했다. 그리고 몇 달 후 나는 50퍼센트 세일 가격으로 산 도이터 백팩을 어깨에 짊어지고, 한국에서 산 구형 DSLR 카메라를 목에 휘감은 채 소리를 지르며 언덕 비탈길을 달려 내려갔다. 그렇게 내 생애 첫 유럽 미술 여행이 시작되었다. 이제. 드디어. 유럽 곳곳에 나를 기다리는 수많은 미술관을 찾아 수십만 점의 미술작품을 만날 터였다. 그 작품들을 만나 내가 아닌 작품을 향해 카메라 셔터를 미친 듯 누를 터였다. 잊지 않고 기억하기 위해. 파르미자니노가 그린 큐피드의 날개. 그 날개의 오묘한 청록빛에 길을 잃을 터였다. 당시에는 그 존재조차 알지 못했던 에곤 실레의 〈앉아 있는 남성 누드〉를 만나 온몸에 전율을 느껴 미술관 문이 닫힐 때까지 그 앞에서 서성이는 체험을 맞이하게 될 터였다. 더불어, 그 끝은 산티아고 순례라는 대장정으로 마침표를 찍을 터였다.

'지금 이 순간 진정 하고 싶은 것. 그것을 하자.' 그 마음의 소리. 그 진심. 내 마음 깊숙한 곳에서부터 진심으로 터져 나왔던 그 소리. 그 소리는 사진에, 책에 실컷 빠지게 했다. 그동안 잠재해 있던 미술의 맛에 푹 빠지게 했고, 일본을 거쳐 유럽까지

지도는 내 안에 있다

파르미자니노, 〈활을 깎고 있는 아모르〉, 1534~1539년

에곤 실레, 〈앉아 있는 남성 누드〉, 1910년

직접 미술작품을 보러 가게 만들었다. 그 진심의 발로에서 나온 모든 행위에서 생성된 체험들. 그 체험들 속에서 나는 사색했다. 그냥 증발시켜 버리지 않고 있는 힘껏 껴안았다. 서로 늘러붙어 떼어낼 수 없을 정도로 찐득찐득해질 때까지. 그렇게 내가 진정 원하는 것이 무엇인지, 내가 사랑하는 것이 무엇인지, 내가 조금이나마 가진 잠재적 가능성이 무엇인지 몸으로 깨닫게 되었다. 그리고 10년이 지난 지금 이렇게 글을 쓰고 있다.

20대 시절. 나의 일탈은 그러했다. 일탈. 그것은 일상의 관성에서 튕겨져 나간 상황이다. 일탈을 가능케 하는 데는 두 가지가 있다. 자신의 의지와 관계없이 예상치 못하게 튕겨져 나가거나, 혹은 자신의 의지로 튕겨져 나가거나. 20대 시절 나의 경우는 후자였다. 지금에 와서 돌이켜 보건대 그때의 일탈은 나를, 있는 그대로의 참나를 스스로 발견할 수 있게 해주었다. 그래서인지 음악에 소음을 도입한 현대음악가 존 케이지가 왜 대학을 자퇴하고 기약 없는 여행을 떠났는지, 그 여행에서 무엇을 체감했기에 뜬금없이 음악의 길로 전향했는지 짐작이 간다. 그와 함께 살며시 동지애를 느끼게 되는 화가 한 명이 떠오른다.

그 화가에게는 원래 다른 직업이 있었다. 따져보니 내가 스스로 일탈을 감행했던 나이에 그는 자신이 화가가 될 거라 상상조차 하지 못했다. 게다가 내가 스스로 일탈을 감행했던 그 나이

에 그 역시 스스로 일탈 중이었다. 그가 일탈을 감행하기 시작한 때 역시 20대였다. 그는 열여섯에 일을 시작하며 사회에 첫발을 내디뎠다. 미술품을 수집가들에게 소개하고 판매하는 화랑에서 일을 했다. 그 일을 지속했다면 파리 혹은 런던에 있는 어느 화랑의 주인으로 살았을지도 모른다. 그러나 7년 후 그는 화랑 일을 그만둔다. 사실 해고당했다. 이후 그의 자발적 일탈이 시작되었다. 그는 기숙학교에서 무보수로 가난한 아이들을 가르치며 돌보았다. 보수와 관계없이 자신의 몸과 마음으로 누군가에게 빛과 소금이 되는 일을 해보고 싶었던 것이다. 당시 독실한 신자였던 그는 스물넷 즈음 신학대학에 입학해 신학 공부를 할까 고민에 빠졌다. 그렇지만, 책상머리에 앉아 연구하는 것보다 실제 세상에 나가 사람들에게 영향을 미치고 도움을 주고 싶었다. 결국 신학 대학 대신 벨기에 보리나주 광산으로 가 전도사 생활을 했다. 열악한 환경에서 가난하게 살고 있는 광부들을 돕고 가르치며 복음을 전파하는 일을 했다. 그 모든 행위는 진심 어린 것이었다. 그러나 진심의 발로에서 나온 행위로 다른 전도사들의 멸시를 받았고, 결국 그곳에서 쫓겨나게 된다. 약 5년 동안의 자발적 일탈. 그의 가족을 포함한 모든 타인에게 그것은 불안정하고 부적절한 일탈로 치부되었다. 그렇지만 실은 그는 찾고 있었다. '이 세상에서 자신의 쓸모가 무엇인지'를. 스물일곱 살이 지나가려는 어느 날 그는 자신이 그림 그리기를 진정 사랑하고 있

지도는 내 안에 있다

음을 자각하게 된다. 열여섯 살 때 화랑 일을 하며 회화를 만난 그때부터 들라크루아의 흐드러지는 색채, 밀레가 창조한 농부의 소박한 아름다움, 할스가 휘두른 일필휘지의 붓터치를 잊지 않고 가슴에 품고 있었다는 사실을 비로소 깨닫는다. 그가 기숙학교에서 아이들을 가르치고, 광산에 가 복음을 전파하려던 그때에도 왼손에는 종이가 오른손에는 연필이 들려 있었음을 발견한다. 그는 스스로 택한 일탈 끝에 자신이 진정 무엇을 사랑하고, 무엇을 하고 싶어 하는지를 깨달았다. 그렇게 그는 그림 그리는 사람이 되었다.

빈센트 반 고흐. 그의 일탈의 전모를 접하게 되었을 때, 나는 그와 어떤 동질감을 느꼈다. 굳건한 동지애가 느껴졌다고 해야 할까? 분명 그와 나 말고 다른 누군가도 현재 이런 자발적 일탈을 선택하고 체험하고 있을 것이다. 자기 스스로의 의지로 일상의 관성에서 튕겨져 나가기로 결정하는 것. 나는 그것을 '건강한 방황'이라 말하고 싶다. 그 일탈, 그 방황의 여정은 타인이 보기에는 불안정해 보일지도 모른다. 먹고사는 데 어떤 도움도 되지 않는 불필요한 행위로 치부될지도 모른다. 그러나 그 일탈을, 그 방황을 행하고 있는 자신은 그 길의 끝에서 '있는 그대로의 자신'과 더욱 또렷이 마주하게 될 것이다. 결국 삶의 길 위에서 그 일탈은 진정 자신이 원하는 길을 또렷이 알고, 택하고, 행하는

삶은 예술로 빛난다

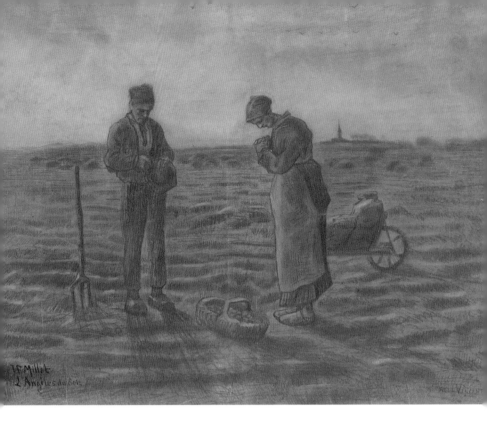

빈센트 반 고흐
〈만종(밀레를 따라)〉, 1880년

"오랜 일탈의 끝, 화가의 길을 결정할
무렵 빈센트의 습작.
당시 그가 가장 사랑했던 화가 밀레의
〈만종〉을 모사하고 있다.
너무나 정성 들여 모사해 가벼운 종이
한 장에서 무거운 중량감이 느껴진다.
그리기를 향한 농밀한 열정이 부족한
기본기를 압도하고 있다.
이런 빈센트 특유의 개성은 생애
마지막 작품까지 일관되게 이어진다.
〈별이 빛나는 밤〉을 떠올려보자.
그리기를 향한 빈센트의 열정이 모든
것을 압도하고 있다. 그리고 우리
모두는 그것을 또렷이 느낄 수 있다."

그 무엇보다 강력한 힘이 되어줄 것이다.

한 차례 자발적 일탈을 감행했음에도 자신에 대한 자각이 여전히 흐릿하다면, 두 번째 자발적 일탈을 감행하면 된다. 그 후에도 자신이 어떤 사람인지 여전히 불투명하다면, 세 번째 자발적 일탈을 감행하면 된다. 화랑에서 일을 하다, 불쑥 기숙학교에서 선생을 하다, 불쑥 광산으로 간 빈센트처럼. 한 번, 두 번, 세 번… 그 모든 불확실한 일탈의 감행이 모여 '건강한 방황'으로 정의되리라 믿는다. 그 일탈의 체험과 기억이 쌓이면 쌓일수록 자신의 정체가 점점 밝고 분명해지리라. 수많은 시도 끝에 점점 초점이 또렷해지는 피사체처럼.

더불어, 이러한 일탈은 특별한 재능을 가진 인물만 할 수 있는 특수한 일이 아니다. 그것은 '진정한 나'를 발견하고 싶은 이가 꼭 거쳐야 하는 평범하고도 자연스러운 과정이다. 이 여정은 우리 내면에 깃들어 있는 '특별한 빛'을 우리 스스로의 힘으로 발견하도록 도울 것이다. 온갖 불순물에 뒤덮인 돌덩이를 씻어내는 과정 끝에 그만의 고유한 빛깔을 뿜어내는 보석을 발견하는 작업처럼.

유럽 여행을 마치고 한국에 돌아온 후, 내 여행기를 블로그에 기록했다. 어느 날, 그 여행기에 누군가의 댓글이 달렸다. 그는 이렇게 말했다. 아무리 여행이 새로웠고 달랐다 하더라도, 결

국 다시 평범한 일상으로 돌아왔고 변한 것은 아무것도 없다고. 아무리 생각해 봐도 나는 그 견해에 동의할 수가 없었다. 그래서 답글을 달았다. 그렇지 않다고. 여행을 가기 전의 나와 다녀온 뒤의 나는 분명 달라졌다고. 여행 후 다시 돌아온 일상의 겉모습이 달라 보이지 않더라도 나의 내면에는 보이지 않는, 말로다 설명할 수 없는 수많은 것이 풍부하게 달라져 있다고. 이 일탈은, 이 건강한 방황은 분명 나 자신을 더 잘 이해할 수 있게 해주었다고. 그리고 이것은 분명 내 미지의 미래를 변화시킬 것이라고.

그때 나의 일탈은, 그 건강한 방황은 10년이 흘러 예술과 삶에 대해 글을 쓰는 한 사람으로 성장하게 하는 자양분이 되었다. 그리고 독자를 위해 이 글을 쓰도록 추동하는 원동력이 되었다.

지도는 내 안에 있다

○

대행의 삶에서
벗어나기

매일 커피를 마신다. 평범하고 흔한 커피 한 잔. 그렇지만, 그것이 선사하는 풍부한 해방감은 늘 신기하고도 감사하다. 나의 커피 타임은 마시는 행위에만 있지 않다. 직접 손으로 커피 원두를 갈아 내려 마시는 행위까지 포함되어 있다.

커피와 함께하는 매일의 의식은 커피 원두를 감상하는 일부터 시작된다. 적당히 볶아 밝은 갈색빛이 도는 커피 원두를 한 움큼 쥐어 바라본다. 그만이 가진 독특한 모양새, 색감, 질감, 중량감을 느끼고 있노라면 어느새 마음이 재미나진다. 이렇게 오묘한 것이 자연의 힘으로 만들어진다는 신비로운 사실. 곰곰이 생각해 볼수록 마법 같은 일이다. 이윽고 소량의 원두를 커피 그라인더에 넣어 손잡이를 돌린다. 원두가 다 갈린 후, 소복이 쌓인 원두 가루가 발산하는 농도 짙은 향을 한껏 맡아본다. 사실

삶은 예술로 빛난다

커피가 선사하는 가장 매혹적인 향은 이때 뿜어져 나오는데 직접 원두를 갈아보지 않으면 경험할 수가 없다. 이렇게 나의 커피 의식은 원두를 눈으로 보고, 손으로 만지고, 코로 향을 맡는 감상 행위가 마시는 행위에 선행한다. 차를 마시는 매일의 의식 속에 시각, 촉각, 후각, 미각이 함께 깨어 움직이는 즐거움이란!

이제 마지막 하이라이트. 곱게 간 원두 위에 뜨거운 물을 원을 그리며 붓는다. 손맛이 들어가는 과정으로 커피 맛에 지대한 영향을 미친다. 아무리 좋은 원두라 해도 이 과정이 숙련되어 있지 않으면 자칫 맹맹한 커피가 될 수 있다. 셀 수 없을 만큼 커피 내리기를 반복해 몸에 익히며 온전히 내 것으로 만드는 과정이 필요하다. 그리고 커피는 그 지난한 과정을 성취하기 참 좋은 대상이다. 매일 내가 커피를 내려 마시기 때문이다. 즐거운 마음으로 매일 한 번씩 '스스로의 힘으로' 반복한다. 바로 여기서 독학의 묘미가 솟아 나온다. 100번, 500번, 1000번 반복하며 이렇게 해보고, 저렇게 해보며 커피 맛을 본다. 요리조리 나름대로 새로운 해법을 찾아보며 내가 낼 수 있는 궁극의 커피 맛을 향해 매일매일 조금씩 천천히 나아간다. 어느 시점에 나만의 노하우라고 말할 수 있는 '커피 드립의 감각'이 생기기 시작한다. 물 주전자와 한 몸이 되어 물의 양을 자유자재로 조절하며 원두에 담겨 있는 풍미를 온전히 커피 한 잔에 담아낸다. 원두가 품고 있던 풍미가 커피 한 잔에 진하게 담긴다.

지도는 내 안에 있다

이렇게 수년간 독자적 훈련을 통해 만들어진 나만의 커피 의식과 커피 한 잔. 이 커피는 전문 바리스타가 만든 커피와 다를지 모른다. 그들이 보았을 때 허접하기 그지없는 커피일지도 모르겠다. 그래도 내게는 세상에서 제일 맛있는 커피다. 나만의 착각은 아닌 것 같다. 내 커피를 마시고 감탄사를 내지르는 친구도 있다. 한번은 '이게 정말 커피냐'는 평가를 받기도 했다. 커피에 대한 고정관념을 깬 커피 맛이었던 것이다. 매일 나 자신뿐 아니라, 소중한 이들에게도 맛 좋은 커피를 선사할 수 있다는 기쁨이란! 수년간 매일 반복한 커피 독학이 이룬 평범한 일상의 쾌거다.

독학력. 남에게 기대지 않고 스스로의 힘으로 배우는 능력. 그것은 곰곰이 생각해 보면 인간 본연의 능력이다. 처음부터 커피 내리는 법에 대한 체계적인 이론이나 지식 체계가 있었던 것은 아니다. 커피를 가능한 한 맛있게 마시고 싶었던 최초의 사람들이 이렇게 저렇게 온갖 방법을 실험하며 좌충우돌한 결과, 어떻게 해야 최상의 커피를 제조할 수 있는지 발견하고 알게 된 것이다. 그렇다. 최초로 커피를 만든 그들 역시 독학했던 것이다. 그들이 그랬듯이 나도 그렇게 하면 된다. 당신도 그렇게 해도 된다. 커피뿐인가. 인간이 이룩한 모든 것은 원한다면 독학이 가능하다.

삶은 예술로 빛난다

백지상태에서 내가 좋아 온전히 스스로의 힘으로 즐겁게 배우고 익혀 나만의 독특한 경지를 이룩하는 독학의 힘. 누군가에게 무턱대고 의지해 배우는 것보다 스스로의 힘으로 체험하고, 공부하고, 훈련하며 나 자신만의 독특한 지적 체계를 만들어나가는 독학을 나는 사랑한다. 남이 이미 체계화해 놓은 것을 돈을 주고 사 그대로 복제하듯 얻는 것은 쉽고 편하다. 원하는 결과나 숫자가 빨리 나올 수 있는 지름길일지도 모른다. 그러나 그 과정에서 잃어버리는 것이 있다. 바로 스스로의 힘으로 사고해 배우고 익히는 독학력. 그 인간 본연의 신비로운 능력이다. 자신의 내면에 있는 사고력, 논리력, 통찰력, 상상력 등 지적 능력을 최대치로 발휘해 어떤 미지의 대상을 자기만의 방식으로 명확하게 체계화해 꿰차는 능력. 그 능력을 스스로 발휘하려는 노력을 일상에서 하지 않는다면, 당연한 결과로 그 능력은 퇴화되고 종국에 가서는 영영 잃어버리게 될 것이다. 삶에서 온전히 내 힘으로 무언가를 익혀, 그것에 대한 나만의 지적 체계를 창출해 내지 못하는 것이다. 그 삶에서 과연 나만의 생각, 나만의 느낌, 나만의 깨달음, 나만의 통찰, 나만의 견해, 나만의 관점, 나만의 영감, 나만의 철학, 나만의 양식이 존재할 수 있을까? '나만의 예술'을 창조해 낼 수 있을까?

자기 고유의 작품 세계를 일군 뛰어난 예술가들을 들여다보면 깨닫게 된다. 그들 역시 독학으로 자기만의 독창적이면서도

지도는 내 안에 있다

비범한 예술 내공을 쌓아왔다는 사실을. 뛰어난 예술가들은 그 비밀을 알고 있었다. 그들은 일상의 평범한 삶에서 무엇이든 독학을 추구했다. 그 안에서 자신만의 지적 체계를 내면에 만들고, 쌓고, 그리고, 붙이며 구성해 갔다. 그것은 그만의 개성으로 가득 찬 철학과 관점, 사고방식을 만드는 단단한 기초가 되어주었다. 그런 독창적인 내면의 정신과 기질은 자연스레 그들이 외부에 뱉어낸 작품에 반영될 수밖에 없다. 그들의 작품은 독창적이고 비범할 수밖에 없는 것이다. 프리다 칼로가 회화를 독학하지 않았다면, 자기 삶에서 겪은 고통스러운 체험을 자기만의 직설적인 방식으로 그려낼 수 있었을까? 폴 고갱이 회화를 독학하지 않았다면, 그 이전까지 절대 진리처럼 여겨오던 색채 사용 규범을 파괴하고 캔버스 화면을 녹여버릴 것 같은 강렬한 원색을 대담하게 사용할 수 있었을까? 오귀스트 로댕이 조각을 독학하지 않았다면, 과거의 영광에 갇혀 '이상적으로 아름답기만 한' 건축용 장식품으로 전락해 버린 조각의 관념을 깨고 조각가의 주관과 감성을 담은 조각을 빚어낼 수 있었을까? 폴 세잔이 회화를 독학하지 않았다면, (그 이전에 어느 누구도 생각지 못했으며 시도해 보지도 않았던) 캔버스 화면 위에서 풍경이 산산조각 나고 있는 듯한 화면을 시도할 수 있었을까? 칸딘스키가 회화를 독학하지 않았다면, 자연과 음악에서 영감을 얻어 '그 무엇도 알아볼 수 없는' 화면을 시도할 수 있었을까? 몬드리안이 회화를 독학하지

삶은 예술로 빛난다

않았다면, 자연의 본질적 이치를 밝혀 '수직/수평선과 삼원색으로 구성하는' 회화적 법칙을 창안하겠다는 생각을 할 수 있었을까? 로이 릭턴스타인이 회화를 독학하지 않았다면, 만화의 형식을 순수회화에 가져오겠다는 생각을 할 수 있었을까? 이중섭이 한국미를 독학하지 않았다면, 서양미술의 재료와 한국적 서예가 융합된 독창적인 소를 탄생시킬 수 있었을까? 박수근 역시 한국미를 독학하지 않았다면, 한반도 어디에나 널려 있는 화강암의 질감에서 한국의 미를 발견해 회화에 담아낼 수 있었을까?

미술가들 역시 처음에는 제도권의 미술교육을 받는 경우가 많다. 즉, 과거의 수많은 사람에 의해 이미 축적되어 체계화된 지식을 습득하는 것이다. 그렇지만, 뛰어난 미술가는 그 교육을 모두 이수해 졸업장을 받았다고 모든 것이 성취되거나 완성되었다고 생각지 않는다. 그저 자기가 미술을 하기 이전까지 존재해 왔던 기존의 미술을 섭렵하는 시간이었을 뿐이라는 것을 안다. 정말 중요한 것은 그 이후라는 것을, 중요한 것은 기존의 미술을 배운 이후 그것을 깨고 벗어나는 데 있다는 것을 안다. 자신이 앞으로 창조해 나가야 할 '자신만의 예술'은 지금껏 다른 누군가가 체계화해 온 예술에는 없기 때문이다. 진정한 예술은 이미 남이 체계화해 놓은 것을 반복하는 일이 아니라는 것을 알기에. 진정한 예술은 오로지 자신의 내면에만 존재하고 있는 미지의 무

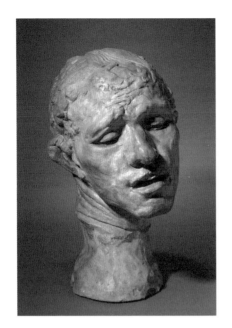

오귀스트 로댕
〈피에르 드 위상의 두상〉
1886년

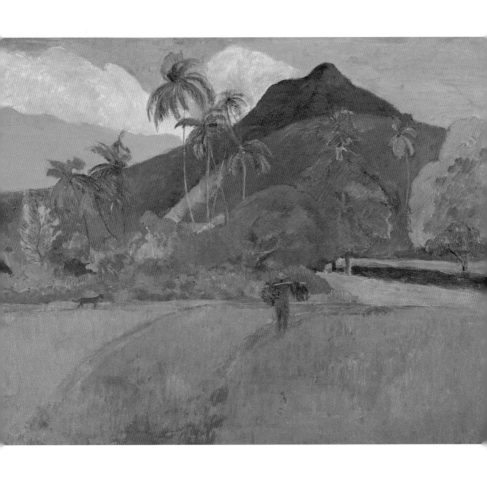

폴 고갱, 〈타히티의 풍경〉, 1891년

언가를 발견해 외부 세계에 물질로 끄집어내야 한다는 것을 알기에. 삶 속에서, 일상 속에서 끊임없이 독학을 수행한다. 자기 자신에 대해, 인간에 대해, 세상에 대해 스스로의 힘으로 부딪치고 학습하며 깨우쳐간다. 그리고 그 지난한 과정에서 통찰한 무언가를 표현해 내는 예술을 독학하며, 자기만의 예술에 대한 견해와 철학을 정립해 간다. 그것이 일정 수준 이상으로 물이 올라차고 넘쳤을 때, 한 명의 예술가는 자기 존재의 정수라 할 수 있는 예술작품을 '오직 자기만이 할 수 있는 방식으로' 세상에 뱉어낸다. 이것이 비단 예술작품이라는 것을 만들어내는 예술가들만의 이야기일까? 당신에게는 당신만의 방식으로 세상을 향해 무언가를 표현하고 싶은 그 본능적인 욕구가 없는가?

우리의 일상 도처에 대행이 넘치고 있다. 그러다 보니 그렇게 하는 것이 당연히 옳다고 여기는 사고방식이 공동체에 가득하다. 그 과정 속에서 자신이 잃어버리는 것이 무엇인지 비판적으로 성찰해 볼 여유마저 없는 것인지. 뭔가를 할 때 남이 해주고, 뭔가를 배우려 할 때 무조건적으로 남에게 의지해 배우는 것을 당연히 여기다시피 하는 문화마저도 사회적으로 고착화되는 것 같다.

적당히 남이 내 일을 대신해 주는 것은 한정된 시간과 에너지를 현명하게 사용하는 좋은 선택일 수 있다. 그러나 반드시 나 스스로 해야 하는 것, 힘이 더 들고 시간이 더 들더라도 해내야

하는 것마저 남에게 맡겨버린다면 얘기가 달라진다. 스스로의 힘으로 뭔가를 감각하고 인지하고 사고하고 느끼고 통찰하며 익히는 능력, 독학력. 태어날 때부터 선천적으로 타고난 이 놀라운 재능을 일상에서 발휘하지 않고 사는 것에 익숙해져 버리면, 심지어 예술을 대할 때조차 스스로의 힘으로 작품을 감상하는 데 어려움을 느끼게 된다. 작품을 스스로의 힘으로, 독자적으로 즐기는 능력을 상실하게 되는 것이다. 내면에 잠재된 엄청난 능력들을 사용하는 법을 몰라 몸 둘 바를 모르다 결국, 남이 써놓은 텍스트에 의지하거나, 남이 말해주는 것에 의지해 작품을 보는 굴레를 벗어나지 못하는 한계에 처하고 만다. 예술작품에서부터 뽑혀져 나오는 의미를 스스로 생성해 내지 못하고, 다른 누군가가 알려주는 것을 암기하는 수준에 그치고 마는 것이다. 그렇게 예술이 누군가가 문자로 알려주는 것을 암기하는 지식이자 공부가 되어버리고 마는 것이다. 나 스스로 예술을 지식이자 공부로 만들어버린다니, 섬뜩하지 않은가?

한번 직접 해보라. 한번 직접 배워 익혀보라. 한번 직접 체험해 보라. 어색하고 엉성하고 어렵더라도 상관없다. 처음에는 누구나 다 그렇다. 시간이 더 들고 에너지가 더 들더라도 걱정할 필요가 없다. 처음 접하는 무언가를 무조건 남에게 기대 배우려 하기보다, 작품을 보고 무조건 다른 누군가가 이미 생각했고 느꼈던 것을 읽고 들으며 고개를 끄덕이려 하기보다 스스로의 힘

으로 그 모든 것을 직접 개척해 보면 어떨까. 남에게 의지하는 것에 오랫동안 길들여졌을수록 그렇게 하는 것이 힘들지도 모르겠다. 그렇지만, 그 대행의 관성에서 과감히 벗어나 독학을 하다 보면 어느 순간 깨닫게 된다. 스스로의 힘으로 부딪쳐 새로운 배움과 깨달음을 발견해 가는 즐거움을, 나아가 나만의 지적 체계와 내공을 단단히 쌓아나가는 즐거움을. 그 독학의 묘미를. 독학의 과정은 힘들고 쓰디쓸지도 모른다. 그러나 독학의 끝에는 누구도 깨닫지 못한 당신만의 암묵지가 내면에 살아 꿈틀대고 있을 것이다. 그것은 당신의 내면을 독창적으로 구성하며 세상에 당신만의 무언가를 뱉어낼 수 있게 하는 가장 강력한 원동력이 되어줄 것이다. 삶을 당신만의 개성 어린 세계로 창조해 가는 단단한 토대가 되어줄 것이다. 독학은 그 모든 것을 가능케 하는 가공할 위력을 품고 있다. 뛰어난 예술가들은 그 비밀을 알고 있었다. 누군가 알려주어서 깨닫게 된 것이 아니다. 자신의 삶에서 독학을 생활화하며 살다 보니 그것의 가치를 스스로 깨닫게 된 것이다. 그들은 매일의 의식처럼 독학을 하며 살았다. 그 결과는 자연스럽다. 자신만의 예술, 자신만의 삶이 창조된 것이다.

삶은 예술로 빛난다

○

당신에게 예술이
()가 되길

출판사 편집자에게 메일이 왔다. 온라인 서점 A사에서 3월 맞이 예술 서적 기획전을 준비 중이라며, 이벤트에 활용할 질문 몇 가지를 보냈다. 세 가지 질문 중 마지막 질문이 내 마음속에 꽤 깊숙이 들어왔다.

"당신에게 예술이 ()가 되었으면 좋겠습니다."
빈칸에 어떤 말을 넣고 싶으신가요? 그 이유는 무엇인가요?

질문을 읽는 순간, 나는 즐거운 고민에 빠졌다. 흥미로운 질문을 내게 던져준 A사 담당자에게도 고마운 마음이 들었다. 가벼운 질문처럼 보이나 내게는 예술과 관련된 철학적 질문이었고, 그만큼 쉬이 여기거나 대충 넘어가고 싶지 않았다.

누군가가 내게 던진 질문에 내가 해야 할 대답의 철학은 명확하다. 나의 내면에서 진심으로 하고 싶은 말을 하는 것. 나는 이런 질문에 대한 내 나름의 답을 찾는 시간이 즐겁다. 얼마간 고요한 공간에서, 내 속을 천천히 휘저으며 대답을 찾던 나. 결국, 단 하나의 대답을 건져 올려 이렇게 적어 보냈다.

"당신에게 예술이 (당신 자신)이 되었으면 좋겠습니다."
예술은 진정으로 하고 싶은 것을 진정으로 행하는 것입니다. '당신'의 마음 깊숙한 곳에서부터 진정으로 울리는 소리를 들을 줄 알고, 그 소리를 따라 행한다면, 그렇다면 그것은 명백히 예술입니다. 그렇게 당신에게 예술이 '당신 자신'이 되길 바랍니다.

"정신적 만족. 그것은 작업만이 나에게 주는 것."* 폴 세잔은 이렇게 말했다. 여기서 그가 말한 '작업'이라는 것은 '그림 그리기'였다. 조금 더 정확히 말하면, 그냥 아무 그림이나 그리는 것은 아니었다. 폴 세잔, 자신의 내면에만 품고 있는 회화에 대한 영감을 외부로 끄집어내어 실현시키는(그리는) 것이었다. 자나 깨나 회화만을 탐구하며 '나의 내면에 감각적으로, 추상적으로, 비언어적으로 생성된 나만의 회화적 영감을, 어떻게 새하얀 캔버스에 붓과 물감을 이용해 엄연한 현실로 만들어 나 자신에

삶은 예술로 빛난다

게 증명할 수 있을까?' 이것이 예술가 폴 세잔의 그림 그리기였다. 그는 이런 행위에서 '정신적 만족'을 얻었다. 그리고 그에게 정신적 만족을 준 그림에 사람들은 '예술'이라는 칭호를 붙여주었다.

이것은 이 세상을 살고 있는 모든 예술가의 최대 화두다. 160만 년 전, 사냥감을 좀 더 쉽게 자르고 싶던 누군가가 돌을 보며 내면에 떠올린 아이디어를 실행에 옮겨 주먹도끼를 창조한 것. 갈릴레오 갈릴레이가 자기 내면에 꿈틀거리던 직관을 반복된 실험으로 체계화해 지동설이 옳음을 증명한 것. 스티브 잡스가 자기 내면에 있는 새로운 커뮤니케이션 도구에 대한 추상적인 영감을 외부로 끄집어내 스마트폰으로 실현시킨 것. 우리 동네에 사는 누군가가 자신만의 정체성을 고스란히 담은 책방을 꾸며낸 것. 어느 부부가 그들 내면에 있는 철학을 바탕으로 가정을 평생 일관되게 꾸려가는 것. 자신이 선택한 일을 자신의 철학과 원칙을 바탕으로 해나가는 것. 지금 글을 쓰고 있는 내가 10여 년 동안 내면에 비언어적으로 쌓아온 삶과 예술에 대한 상관관계를 숙고 끝에 언어로 변환해 써나가고 있는 것. 각자 형식이 다를 뿐. 내면에서 이뤄지는 예술의 사고방식과 외부에서 일어나는 행위 양식은 같은 궤에 있다.

그리하여 그림을 그리는 이나, 주먹도끼를 만드는 이나, 지

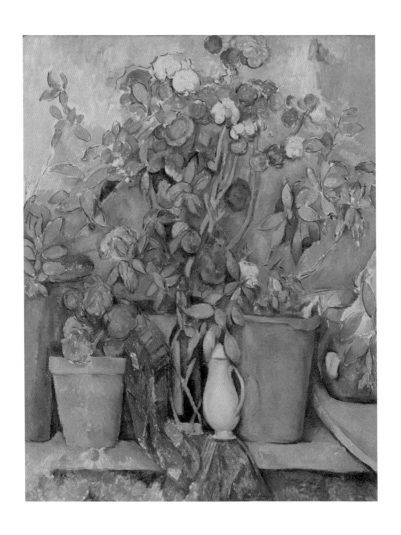

폴 세잔
〈테라코타 화분과 꽃〉
1891~1892년

"이 그림의 핵심은 부자연스럽게,
또 예상치 못하게 끼어든 푸른
화병이다. 이 화병은 이 그림의 전체
분위기를 영롱한 무언가로 뒤바꿔
놓는다. 이 화병을 그릴 때, 세잔은
어떤 정신적 만족감을 느꼈을까?"

동설을 입증한 이나, 스마트폰을 창안한 이나, 책방을 연 이나, 가정을 꾸린 이나, 일을 하는 이나, 글을 쓰는 이나 그 지난한 예술의 과정 끝에 얻는 것은 정신적 만족이다. 그 무엇과도 바꿀 수 없이 내면 깊숙한 곳에서부터 풍성하게 차오르는 정신적 만족감.

"예술은 무엇인가?" 그래서 이 질문에 나는 이렇게 답할 수 있다. "삶에서 행한 어떤 행위가 행위자에게 정신적 만족을 느끼게 해주는 작업. 그것이 예술이다." 겉으로 예술을 하고 있는 듯 보이는 이가 실제로 정신적 만족을 느끼지 못한다면, 그것은 예술을 하고 있는 것이 아니다. 그는 자신이 정말 그 행위를 왜 하고 있는지 자문해 보아야 한다. 우리의 삶이 정신적 만족을 풍성하게 누리는 예술이 되기 위한 해답은 결코 우리 바깥에 있지 않다. 우리 안에 있다. 자기 내면에서 울리는 자신의 진솔한 목소리를 듣고, 그것을 흔들림 없이 행하는 삶을 창조해 가야 한다. 그 어떤 외부의 압력과 강요에도 굴하지 않고, 결국 자기 내면에서부터 끝없이 선명하게 울려오는 '나만의 그림 그리기'를 평생 흔들림 없이 행한 세잔처럼. 자신이 진정 원하는 것을 진정으로 행하는 삶. 이런 삶은 필연적으로 정신적 만족을 동반한다. 그렇게 정신적 만족을 누리는 삶을 사는 이를 두고 우리는 예술가라 부른다.

당신에게 정신적 만족을 주는 작업은 무엇인가? 그것이 당

신의 예술이다. 그리고 그것을 단 한 번뿐인 당신의 삶에서 행할 때, 당신에게 예술은 다른 누군가가 아닌, 다른 대상이 아닌, (당신 자신)이 된다.

삶은 예술로 빛난다

○

피어나기

봉오리 여는 일.

대신 해줄 수 없는 일.

힘껏 열어젖혀

피어나는 일.

오직 꽃,

자신만이 할 수 있는 일.

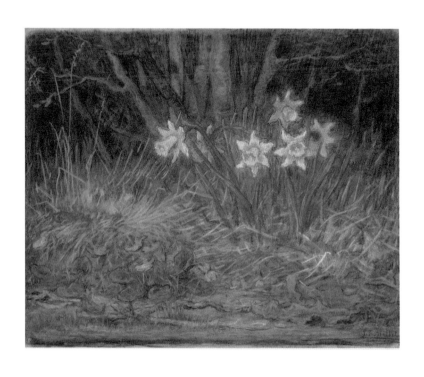

장 프랑수아 밀레, 〈수선화와 제비꽃〉, 1867년

인용문 출처

PART 1. 나를 깨우는 질문들

18쪽 시배스천 스미, 김소라 옮김, 『프로이트』, 마로니에북스, 2010년

보기를 스스로 결정하며 살고 있는가

47쪽 키티 하우저, 이현지 옮김, 『디스 이즈 베이컨』, 어젠다, 2016년

당신은 돌덩이인가, 조각인가

49·57쪽 장욱진, 『강가의 아틀리에』, 열화당, 2017년

허접함을 견딜 수 있는가

98쪽 류승희, 『안녕하세요, 세잔 씨』, 아트북스, 2008년

PART 2. 삶을 예술로 만드는 비밀

104쪽 마르크 파르투슈, 김영호 옮김, 『뒤샹, 나를 말한다』, 한길아트, 2007년

나태함의 진실

108~109쪽 마르크 파르투슈, 김영호 옮김, 『뒤샹, 나를 말한다』, 한길아트, 2007년

산책자는 매일 새롭게 태어난다

118쪽 빈센트 반 고흐, 신성림 옮김, 『반 고흐 영혼의 편지』, 예담, 2005년, 13쪽

120·124쪽 장욱진, 『강가의 아틀리에』, 열화당, 2017년
126~127쪽 이우환, 심은록 엮음, 『양의의 예술』, 현대문학, 2014년, 285~286쪽, 304~305쪽 참고

돌을 금으로 만드는 비밀
154쪽 김광우, 『마네와 모네』, 미술문화, 2017년

일탈이 준 선물
166쪽 J. M. G. 르 클레지오, 백선희 옮김, 『프리다 칼로 & 디에고 리베라』, 다빈치, 2011년
168쪽 캐서린 잉그램 글, 아그네스 드코르셀 그림, 이현지 옮김, 『디스 이즈 마티스』, 어젠다, 2016년

내면의 기쁨
186쪽 실비아 보르게시, 김희진 옮김, 『폴 세잔』, 마로니에북스, 2008년

PART 3. 지도는 내 안에 있다

정답이 없어 좋다
250쪽 시배스천 스미, 김소라 옮김, 『프로이트』, 마로니에북스, 2010년
256쪽 「마크 테토의 아트스페이스 #2 설치 예술가, 최정화 작가」, 《리빙센스》, 2019년

누구의 목소리를 따라 살고 있는가
263쪽 류승희, 『안녕하세요, 세잔 씨』, 아트북스, 2008년
274쪽 피에트 몬드리안, 전혜숙 옮김, 『몬드리안의 방』, 열화당, 2008년

당신에게 예술이 ()가 되길
318쪽 류승희, 『안녕하세요, 세잔 씨』, 아트북스, 2008년

도판 목록

프롤로그

- 르네 마그리트, 〈정복자〉, 1926년, 캔버스에 유채, 75×65cm,
 ⓒ Rene Magritte / ADAGP, Paris - SACK, Seoul, 2023
- 르네 마그리트, 〈선택적 친화력〉, 1932년, 캔버스에 유채, 41×33cm,
 ⓒ Rene Magritte / ADAGP, Paris - SACK, Seoul, 2023

PART 1. 나를 깨우는 질문들

반복되는 삶에 지쳤는가

- 온 카와라, 〈JAN. 4, 1966〉 ('오늘' 연작), 1966년, 캔버스에 아크릴릭,
 20.3 ×25.4cm, ⓒ One Million Years Foundation
- 온 카와라, 〈MAR. 18, 1970〉 (3부작), 1970년, 캔버스에 아크릴릭, 25.4×33cm,
 ⓒ One Million Years Foundation
- 온 카와라, 〈MAR. 18, 1970〉 (3부작), 1970년, 종이상자에 신문,
 7.4×34.6×5cm, ⓒ One Million Years Foundation
- 이우환, 〈점으로부터〉, 1975년, 캔버스에 아교와 석채, 194×291cm,
 ⓒ Lee Ufan / ADAGP, Paris - SACK, Seoul, 2023
- 이우환, 〈선으로부터〉, 1977년, 캔버스에 아교와 석채, 182×227cm,
 ⓒ Lee Ufan / ADAGP, Paris - SACK, Seoul, 2023
- 이우환, 〈대화-공간〉, 2009년, 벽에 아크릴릭, 사이즈 미상,

삶이라는 백지 위에 무엇을 어떻게 그릴 것인가

- 디에고 벨라스케스, 〈시녀들〉, 1656년, 캔버스에 유채, 318×276cm
- '벨라스케스 〈시녀들〉 구성 통찰' 이미지는 독자의 이해를 돕기 위해 조원재가 직접 그린 것이다.

보기를 스스로 결정하며 살고 있는가

- 정희승, 〈Work in Progress(작업 중)〉, 2020년, Archival pigment print, 110×154cm, © 정희승
- 권진규, 〈자소상〉, 1967년, 테라코타, 35×23×20cm, © 권진규기념사업회·이정훈

당신은 돌덩이인가, 조각인가

- 미켈란젤로, 〈깨어나는 노예〉, 1525~1530년, 대리석, 267cm, CC BY-SA 3.0, https://bit.ly/47roitA
- 미켈란젤로, 〈노예(아틀라스)〉, 1525~1530년, 대리석, 277cm, CC BY-SA 4.0, https://bit.ly/3DSmvQY
- 미켈란젤로, 〈승리의 정령〉, 1532~1534년, 대리석, 110×260×90cm

〈모나리자〉를 정말 보았는가

- 레오나르도 다빈치, 〈모나리자〉, 1503~1519년, 목판에 유채, 79.4×53.4cm

자신의 민낯을 마주한 적 있는가

- 렘브란트, 〈렘브란트 판 레인의 자화상〉, 1628년경, 목판에 유채, 57×44.7cm
- 렘브란트, 〈34세의 자화상〉, 1640년, 캔버스에 유채, 91×75cm
- 렘브란트, 〈작은 자화상〉, 1657년경, 목판에 유채, 48×40.6cm
- 렘브란트, 〈자화상〉, 1659년경, 목판에 유채, 31×24cm

번데기가 되기를 선택한 적 있는가

- 빈센트 반 고흐, 〈뉘넌 교회를 나서는 사람들〉, 1884~1885년, 캔버스에 유채, 41.5×32.2cm
- 빈센트 반 고흐, 〈오베르의 교회〉, 1890년, 캔버스에 유채, 74×94cm
- 빈센트 반 고흐, 〈오두막집〉, 1885년, 캔버스에 유채, 65.7×79.3cm
- 빈센트 반 고흐, 〈코르드빌의 오두막집〉, 1890년, 캔버스에 유채, 72×91cm
- 빈센트 반 고흐, 〈채석장이 있는 몽마르트르 언덕〉, 1886년, 캔버스에 유채, 56.3×62.6cm
- 빈센트 반 고흐, 〈수확〉, 1888년, 캔버스에 유채, 73.4×91.8cm
- 빈센트 반 고흐, 〈가을 풍경〉, 1885년, 캔버스에 유채, 69×87.8cm
- 빈센트 반 고흐, 〈올리브 나무〉, 1889년, 캔버스에 유채, 92.7×73.7cm
- 빈센트 반 고흐, 〈농부의 두상〉, 1885년, 캔버스에 유채, 39.4×30.2cm
- 빈센트 반 고흐, 〈우체부(조셉 룰랭의 초상)〉, 1889년, 캔버스에 유채, 65.7×55.2cm
- 빈센트 반 고흐, 〈시네라리아〉, 1885년, 캔버스에 유채, 54.5×45.5cm
- 빈센트 반 고흐, 〈아이리스〉, 1890년, 캔버스에 유채, 92.7×73.9cm

허접함을 견딜 수 있는가

- 폴 세잔, 〈앵무새와 여인〉, 1864년, 보드에 유채, 28×20cm
- 폴 세잔, 〈정물화〉, 1892~1894년, 캔버스에 유채, 73.3×92cm
- 폴 세잔, 〈사과가 있는 정물화〉, 1893~1894년, 캔버스에 유채, 65.4×81.6cm
- 파블로 피카소, 〈투우사〉, 1889년, 목판에 유채, 24×19cm, ⓒ 2023 - Succession Pablo Picasso - SACK (Korea)
- 파블로 피카소, 〈투우사〉, 1959년, 리놀륨 판화, 53.1×64.2cm, ⓒ 2023 - Succession Pablo Picasso - SACK (Korea)

PART 2. 삶을 예술로 만드는 비밀

나태함의 진실

- 마르셀 뒤샹, 〈파리의 공기 50cc〉, 1919년(1964년 재제작), 앰플, 12.6cm, ⓒ Association Marcel Duchamp / ADAGP, Paris, 2023

산책자는 매일 새롭게 태어난다

- 빈센트 반 고흐, 〈타라스콩으로 가는 길 위의 화가〉, 1888년, 캔버스에 유채, 48×44cm
- 빈센트 반 고흐, 〈추수〉, 1889년, 캔버스에 유채, 59.5×72.5cm
- 빈센트 반 고흐, 〈사이프러스 나무〉, 1889년, 캔버스에 유채, 74×93.3cm
- 빈센트 반 고흐, 〈나비가 있는 정원〉, 1890년, 캔버스에 유채, 54.8×45.7cm
- 장욱진, 〈언덕 풍경〉, 1986년, 캔버스 유채, 35×35cm, ⓒ 장욱진미술문화재단

아이의 눈으로 볼 수 있다면

- 빈센트 반 고흐, 〈네 개의 시든 해바라기〉, 1887년, 캔버스에 유채, 59.5×99.5cm
- 에드바르 뭉크, 〈노란 통나무〉, 1912년, 캔버스에 유채, 129.5×159.5cm
- 장 프랑수아 밀레, 〈감자 심는 사람들〉, 1861년, 82.5×101.3cm
- 장 프랑수아 밀레, 〈빨래를 널고 있는 여인〉, 1858년, 종이에 수채화, 펜, 분필, 27.3×33.3cm
- 이우환, 〈관계항(현상과 지각B)〉, 1968년/2013년, 철판, 유리판, 돌, ⓒ Lee Ufan / ADAGP, Paris – SACK, Seoul, 2023
- 김창열, 〈물방울〉, 1981년, 마포에 염료와 유채, 182×230cm, ⓒ 제주도립 김창열미술관
- 최정화, 〈카발라(Kabbala)〉, 2013년, 플라스틱 소쿠리 5376개, 높이 16m, ⓒ 최정화
- 김수자, 〈바늘 여인〉, 2005년, 파탄/하바나/리우데자네이루/엔자메나/사나/예루살렘 6채널 비디오(10분 30초), ⓒ 김수자 스튜디오
- 김수자, 〈바늘 여인〉, 1999~2001년, 도쿄/상하이/델리/뉴욕/멕시코시티/카이

로/라고스/런던 8채널 비디오(6분 33초), ⓒ 김수자 스튜디오

돌을 금으로 만드는 비밀

- 클로드 모네, 〈수련: 구름〉, 1903년, 캔버스에 유채, 74.61×107.95cm
- 클로드 모네, 〈수련〉, 1904년, 캔버스에 유채, 88×91.4cm
- 클로드 모네, 〈수련〉, 1907년, 캔버스에 유채, 82×89cm
- 클로드 모네, 〈수련〉, 1914~1917년, 캔버스에 유채, 130×150cm
- 클로드 모네, 〈수련〉, 1914~1917년, 캔버스에 유채, 147.6×164.5cm
- 클로드 모네, 〈수련〉, 1916~1919년, 캔버스에 유채, 150×197cm

일탈이 준 선물

- 프리다 칼로, 〈가시 목걸이를 한 자화상〉, 1940년, 캔버스에 유채, 63.5×49.5cm
- 앙리 마티스, 〈붉은색 실내〉, 1948년, 캔버스에 유채, 146×97cm

감정의 해방

- 에곤 실레, 〈이중 자화상〉, 1915년, 종이에 과슈와 수채와 펜, 12.8×19.5cm

정신적 똥 파헤치기

- 휘도 판 데어 베르베, 〈8번, 모든 것은 잘될 것이다〉, 2007년, 10분 10초, 16mm film to HD, 2023 ⓒ Photo Scala, Florence, The Museum of Modern Art, New York / Scala, Florence

내면의 기쁨

- 프란시스코 고야, 〈개〉, 1820~1823년, 회벽에 혼합 채색(이후 캔버스로 옮김), 131×79cm
- 프란시스코 고야, 〈아들을 먹어치우는 사투르누스〉, 1820~1823년, 회벽에 혼합 채색(이후 캔버스로 옮김), 143.5×81.4cm
- 프란시스코 고야, 〈성 이시드로의 순례〉, 1820~1823년, 회벽에 혼합 채색(이후 캔버스로 옮김), 138.5×436cm

삶은 예술로 빛난다

- 프란시스코 고야, 〈마녀들의 집회(위대한 염소)〉, 1820~1823년, 회벽에 유채(이후 캔버스로 옮김), 140.5×435.7cm
- 196·197쪽 사진 ⓒ 조원재
- 폴 세잔, 〈프로방스의 아몬드 나무〉, 1900년, 종이에 수채, 58.5×47.5cm

그는 왜 물건을 수집했을까(소로야 미술관에서)
- 호아킨 소로야, 〈낚시에서의 귀환〉, 1899년, 캔버스에 유채, 88×104cm
- 호아킨 소로야, 〈목욕 후〉, 1892년, 캔버스에 유채, 148.50×210cm
- 호아킨 소로야, 〈수영하는 사람〉, 1905년, 캔버스에 유채, 90×126cm
- 호아킨 소로야, 〈말 씻기기〉, 1909년, 캔버스에 유채, 200×246cm
- 205·208·209·211·214·215·217·220·222·223·226쪽 사진 ⓒ 조원재

우연히 불현듯
- 김창열, 〈물방울〉, 1974년, 마포에 유채, 195×113cm,
 ⓒ 제주도립 김창열미술관

작은 차이
- 으젠 앗제, 〈당근꽃들〉, 1900년 이전, 알부민 실버 프린트, 22×18cm, 2023
 ⓒ Photo Scala, Florence, The Museum of Modern Art, New York / Scala, Florence
- 으젠 앗제, 〈엉겅퀴〉, 1900년 이전, 알부민 실버 프린트, 22×18cm, 2023 ⓒ Photo Scala, Florence, The Museum of Modern Art, New York / Scala, Florence
- 으젠 앗제, 〈우단담배풀〉, 1900년 이전, 젤라틴 실버 프린트, 22×18cm, 2023 ⓒ Photo Scala, Florence, The Museum of Modern Art, New York / Scala, Florence
- 빈센트 반 고흐, 〈별이 빛나는 밤〉, 1889년, 캔버스에 유채, 73.7×92.1cm

Part 3. 지도는 내 안에 있다

정답이 없어 좋다

- 앙리 마티스, 〈이집트풍의 커튼이 있는 실내〉, 1948년, 캔버스에 유채, 116.2×89.2cm
- 마르셀 뒤샹, 〈L.H.O.O.Q.〉, 1919년, 복제화에 연필 드로잉, 19.7×12.4cm, ⓒ Association Marcel Duchamp / ADAGP, Paris, 2023
- 루시언 프로이트, 〈사자 양탄자 옆에서 잠든〉, 1996년, 캔버스에 유채, 228×121cm, ⓒ The Lucian Freud Archive. All Rights Reserved 2023 / Brigdeman Images

누구의 목소리를 따라 살고 있는가

- 폴 세잔, 〈커튼〉, 1885년, 종이에 수채, 49.1×30.5cm
- 피에트 몬드리안, 〈타블로Ⅲ: 타원형의 구성〉, 1914년, 캔버스에 유채, 141×101cm

나만의 예술을 실현하는 삶

- 김정희, 〈세한도〉, 1844년, 종이에 수묵, 23.9×70.4cm, 국립중앙박물관
- 크리스토 & 잔 클로드, 〈포장된 쿤스트할레〉, 1967~1968년, 스위스 베른, ⓒ Christo & Jeanne-Claude / ADAGP, Paris - SACK, Seoul, 2023
- 크리스토 & 잔 클로드, 〈포장된 해안, 100만 제곱피트〉, 1968~1969년, 호주 시드니 리틀 베이, ⓒ Christo & Jeanne-Claude / ADAGP, Paris - SACK, Seoul, 2023
- 크리스토 & 잔 클로드, 〈포장된 퐁네프〉, 1975~1985년, 프랑스 파리, ⓒ Christo & Jeanne-Claude / ADAGP, Paris - SACK, Seoul, 2023
- 크리스토 & 잔 클로드, 〈계곡 커튼〉, 1970~1972년, 미국 콜로라도 라이플, ⓒ Christo & Jeanne-Claude / ADAGP, Paris - SACK, Seoul, 2023
- 크리스토 & 잔 클로드, 〈둘러싸인 섬들〉, 1980~1983년, 미국 플로리다 마이애미 비스케인만, ⓒ Christo & Jeanne-Claude / ADAGP, Paris - SACK, Seoul, 2023
- 〈더 게이트〉에서 크리스토 & 잔 클로드, 2005년, ⓒ Christo and Jeanne-

Claude Foundation
- 〈마스타바〉 현장을 둘러보고 있는 크리스토 & 잔 클로드, 2007년,
 ⓒ Christo and Jeanne-Claude Foundation

살면서 한 번은 방황할 것
- 파르미자니노, 〈활을 깎고 있는 아모르〉, 1534~1539년, 목판에 유채,
 135.5×65cm
- 에곤 실레, 〈앉아 있는 남성 누드〉, 1910년, 캔버스에 유채, 152.5×150cm
- 빈센트 반 고흐, 〈만종(밀레를 따라)〉, 1880년, 종이에 연필과 분필,
 46.8×61.9cm

대행의 삶에서 벗어나기
- 오귀스트 로댕, 〈피에르 드 위상의 두상〉, 1886년, 석고, 85.1×61×50.8cm
- 폴 고갱, 〈타히티의 풍경〉, 1891년, 캔버스에 유채, 67.95×92.39cm

당신에게 예술이 ()가 되길
- 폴 세잔, 〈테라코타 화분과 꽃〉, 1891~1892년, 캔버스에 유채,
 92.4×73.3cm

피어나기
- 장 프랑수아 밀레, 〈수선화와 제비꽃〉, 1867년, 종이에 파스텔, 40×50cm

삶은 예술로 빛난다

초판 1쇄 발행 2023년 8월 29일
초판 5쇄 발행 2024년 8월 29일

지은이 조원재
펴낸이 김선식

부사장 김은영
콘텐츠사업본부장 임보윤
책임편집 김보람 디자인 윤신혜
콘텐츠사업2팀장 김보람 콘텐츠사업2팀 박하빈, 이상화, 채윤지, 윤신혜
마케팅본부장 권장규 마케팅2팀 이고은, 배한진, 양지환 채널2팀 권오권
미디어홍보본부장 정명찬
브랜드관리팀 오수미, 김은지, 이소영, 서가을 뉴미디어팀 김민정, 이지은, 홍수경, 변승주
지식교양팀 이수인, 염아라, 석찬미, 김혜원, 백지은, 박장미, 박주현
편집관리팀 조세현, 김호주, 백설희 저작권팀 이슬, 윤제희
재무관리팀 하미선, 윤이경, 김재경, 임혜정, 이슬기
인사총무팀 강미숙, 지석배, 김혜진, 황종원
제작관리팀 이소현, 김소영, 김진경, 최완규, 이지우, 박예찬
물류관리팀 김형기, 김선민, 주정훈, 김선진, 한유현, 전태연, 양문현, 이민운
외부스태프 교정교열 김정현

펴낸곳 다산북스 출판등록 2005년 12월 23일 제313-2005-00277호
주소 경기도 파주시 회동길 490
대표전화 02-704-1724 팩스 02-703-2219 이메일 dasanbooks@dasanbooks.com
홈페이지 www.dasanbooks.com 블로그 blog.naver.com/dasan_books
종이 IPP 인쇄 및 제본 정민문화사 코팅 및 후가공 제이오엘앤피
ISBN 979-11-306-4543-8 (03600)